꼭 한번
보고
싶은

중국
옛 그림

꼭 한번
보고
싶은

중국
옛그림

중국 회화 명품 30선

이성희 지음

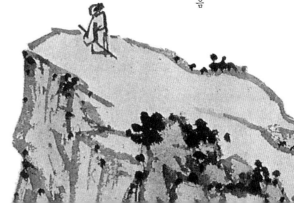

로고폴리스
LOGO POLIS

이미지 속에서 길을 잃어보지 않았다면, 길이 사라지는 안개 속에서 정처를 잃고 헤매보지 않았다면, 그리하여 방황의 끝에서 달빛처럼 서리는 낯선 길을 황홀하게 발견해보지 못했다면 아직은 그림을 제대로 만나지 못한 것입니다. 적어도 그림 속으로 들어가 보지는 못한 것입니다. 그림의 미로 속을 방황해본 사람만이 이미지란 깃털처럼 가벼우면서도 우주적 질량을 가지며, 바람처럼 떠돌면서도 심연의 깊이로 침잠하는 것임을 느끼게 됩니다.

그림을 만나는 것은 감각적인 즐거움의 욕망이면서 동시에 이미지를 통한 내밀한 사유의 욕망입니다. 어쩌면 우리가 아니라 이미지가 그렇게 욕망하는 것일지도 모릅니다. 중국 회화사를 대표하는 위대한 작품들과 만난다는 것 또한 그러합니다. 그것은 이미지의 욕망 속에 숨 쉬고 있는, 그러나 오래 묵은 먼

지로 덮여 있는 동아시아의 은밀한 체취와 쓸쓸한 고뇌와 신비스러운 사유의 미로를 헤매는 일입니다. 그러다가 우리가 문득 이 길이 살아 있으며 우리 삶의 길로 생생하게 이어져 있음을 체험하게 될 때, 그들은 서구 근대 문명이 박물관에 가두어버린 곰팡내 나는 골동품이 아니라 깃털이면서 우주적 질량인 이미지, 숨 쉬고 사유하는 이미지가 됩니다.

이 글은 중국 각 시대의 삶과 욕망을 치열하게 담으려 했던 화가들과 그들의 그림 속으로 들어가 오랫동안 헤맨 나의 실존적 체험의 흔적들입니다. 그리고 그 방황의 끝에 숨어 있던 이미지들이 어느 순간 감추었던 내밀한 욕망을 나에게 슬쩍 보여주었던 만남의 기록입니다. 내가 그들을 선택한 것이 아니라 그들이 나를 선택한 것인지도 모를 일입니다. 한 작품과 만난다는 것은 한 인간의 삶과 만나는 것이며, 그 삶에 스며든 역사의 추억과 만나는 것이기도 합니다. 그리하여 우리는 한 작품의 심층에서 그 시대 그리고 도도한 중국 회화사의 흐름에 발을 담그게 되고, 운이 좋다면 동아시아 상상력과 예술의 근원을 이루고 있는 미학적 원리들을 훔쳐보게 될지도 모릅니다.

이 책의 1부는 한 시대의 전형을 이룬 불후의 작품들과의 만남입니다. 이들은 새로운 시대의 문을 열거나 한 시대를 대표

하는 최고의 신품神品들입니다. 2부는 다양한 시대와 다양한 삶을 증언하고 있는 작품들과의 만남입니다. 이들은 비의처럼 은밀하게, 때로는 생생하게 그 시대의 삶을 증언하고 있습니다. 3부는 주류 미학의 한계에 저항하면서 새로운 미학을 위한 감각을 제시했던 작품들과의 만남입니다. 그들은 바로크적이며 과도하고, 그래서 개성적인 작품들입니다. 여기서 우리는 중국 회화의 다양성과 극한적 실험의 시간을 체험하게 될 것입니다. 4부는 형상을 넘어서 모종의 정신 경계를 여는 일품逸品들과의 만남입니다. 여기는 동아시아 미학의 극한 지대이며 절정입니다.

이 글은 그저 중국 회화에 대한 감상이나 설명이 아니라 이미지를 통한 나의 철학적 사유의 과정이며, 텅 빈 언어로 이미지를 포착하려 했던 불가능하고도 진지한 문학 행위입니다. 이 글을 구상하고 쓸 수 있는 기회를 준 〈국제신문〉 조봉권 기자와 떠도는 글에 집을 제공해준 로고폴리스 출판사에 감사드립니다. 그리고 항상 제일 먼저 글을 읽고 비평과 격려를 해주었던 아내에게 감사드립니다.

해운대에서 이성희

1부

한 시대의 문을 열다
한 시대의 전형을 이룬 불후의 신품들

2부

삶과 더불어
궁궐과 저잣거리, 삶과 상상력의 다양한 모습

3부

파격, 혹은 기奇
새로운 미학과 감각을 제시한 기이한 명품들

4부

이미지를 넘어서 정신으로
형상 너머 정신적 경계의 절정을 보여주는 일품들

1부

한 시대의 문을 열다

한 시대의 전형을 이룬
불후의 신품들

고개지의 〈낙신부도〉

찔어진 삶을 깁는 물과 버들의 몽상

⊙

고개지, 〈낙신부도〉

동진東晉, 송대宋代 모본, 비단에 채색,
27.1×572.8cm, 북경 고궁박물원.

⊙

아우는 일곱 걸음을 걷는 동안에 시 한 수를 읊었습니다.

煮豆燃豆箕　콩대를 태워서 콩을 삶으니
豆在釜中泣　가마솥에 있는 콩이 우는구나.
本是同根生　본디 같은 뿌리에서 태어났거늘
相煎何太急　어찌하여 이리 급히도 삶아대는가?

저 유명한 조식曹植의 「칠보시七步詩」입니다. 난세의 영웅 조조는 뛰어난 시인이기도 했는데 그 자식들도 모두 문재가 뛰어났습니다. 그중에서 3남 조식의 재능은 특출한 바가 있어 맏형 조비는 그런 아우를 늘 시기하였지요. 제위에 오르자 형은 그 얄미운 아우를 불러 일곱 걸음을 걷는 동안 시를 쓰지 못하면 죽이겠다고 겁박합니다. 목숨을 건 벼랑의 일곱 걸음에 아우가 이 시를 읊자 형은 눈물을 흘리며 아우를 놓아주었다고 합니다.

이 형제간에는 더 쓰라린 사연이 있습니다. 견희라는 절세미인이 있었습니다. 조식은 견희를 사모했지만 권력을 가진

형이 그녀를 차지합니다. 견희는 형의 아내 견후가 됩니다. 그러나 얼마 후 견후는 귀비 곽 씨의 모함으로 억울하게 죽고 맙니다. 조식이 소식을 듣고 달려갔을 때, 아우가 견후를 사모하는 것을 알고 있던 조비는 조롱하듯이 견후가 쓰던 베개를 던져주었다고 합니다. 견후의 베개를 안고 돌아오던 길, 강(낙수)가에서 조식은 비감에 젖어 「낙신부洛神賦」를 짓습니다. 그것은 견후의 베개를 통해 흘러들어간 어느 봄날의 허무한 꿈결이었는지도 모르지요.

현실에서 실패한 사랑은 이제 몽상의 세계로 스며듭니다. 「낙신부」에서 조식은 낙수의 여신 복비宓妃와 짧고도 애달픈 연정을 꿈꿉니다. 초나라 시인 송옥이 「고당부高唐賦」*에서 초楚 회왕과 무산신녀巫山神女의 하룻밤 사랑을 그린 이래, 신과 인간의 사랑을 그린 가장 아름다운 판타지는 단연 이 「낙신부」입니다. 고개지顧愷之(345?~406?)의 촉기가 이 사랑 이야기를 놓치지 않았습니다. 고개지는 위진남북조 시대 최고의 화가였습니다. 당시 명사였던 사안謝安은 고개지의 그림을 평하기를 "사람이 생겨난 이래 있었던 바가 없다"고 했

● 중국 초나라 때의 시인 송옥宋玉이 지은 부賦. 초 회왕이 고당에서 놀다가 낮잠이 들었는데 그 꿈속에서 무산의 신녀와 만나 사랑한 일 그리고 고당의 모습 등을 서술했다.

습니다.

와관사瓦棺寺 창건 때의 일입니다. 한 사내가 와서 백만 전을 시주하겠다고 하자 아무도 그 말을 믿지 않았습니다. 그 사내가 불당 벽에 유마힐維摩詰을 그리자 그림이 온 절을 환하게 비추었습니다. 사람들이 구름처럼 몰려와 그 그림을 보고 시주를 했는데 그 시주가 백만 전을 훌쩍 넘었다고 합니다. 그 사내가 바로 고개지입니다.

고개지는 그림뿐 아니라 시와 문장에도 조예가 깊었으며 탁월한 회화 이론가이기도 했습니다. 고개지는 인물화에서 형상을 통해 그 사람의 정신을 표현하는 전신傳神의 문제를 처음으로 제기했습니다. 『세설신어世說新語』*에 그의 이야기가 전해옵니다.

고개지는 사람을 그리면서 몇 년 동안 눈동자를 찍지 않는 경우가 있었다. 사람들이 그 까닭을 물었더니, 그가 말하길 "몸의 미추는 본래 묘처와는 무관하니 정신을 전하여 참된 모습을 그려내는 것은 바로 이것에 있지요."라고 하였다.

..............
● 중국 육조 시대의 송나라 사람 유의경이 편찬한 일화집. 후한後漢 말기에서 동진東晉 시기에 걸쳐 명사들의 언어, 덕행, 문학 따위에 얽힌 일화를 36편으로 나누어 수록하였다.

정신을 꼭 눈동자로만 표현할 수 있는 것은 아닙니다. 고개지가 배해裵楷의 초상을 그릴 때는 뺨 위의 수염 세 올에 그 정신을 표현하기도 했습니다. 정신의 묘처는 미소를 머금은 입술일 수도 있고 휘날리는 옷깃이 될 수도 있습니다. 아무튼 형상으로 대상이 가진 정신의 진수를 포착해내는 것이야말로 초상화의 요체라는 뜻입니다.

고개지와 「낙신부」의 만남은 중국 문화사의 행운이었습니다. 고개지의 〈낙신부도〉는 「낙신부」의 애틋한 사연을 이미지로 탁월하게 구현했습니다. 이 작품은 6미터에 이르는 긴 두루마리 그림입니다. 두루마리는 움직이는 시점*을 통해 공간을 자유롭게 구성하면서, 영화의 디졸브 기법처럼 장면과 장면이 겹치면서 분리되고 분리되면서 이어지는 서사를 전개합니다. 다만 아쉽게도 고개지의 진품은 전하지 않고 우리가 보는 것은 송대의 모사본입니다.

두루마리 가운데 복비와 조식이 만나는 장면은 〈낙신부도〉에서 가장 아름다운 장면입니다. 조식이 버드나무 아래에서

..............

● 산점투시散点透視. 일정한 초점에 서서 풍경의 윤곽이나 전경을 투시하는 것이 아니라, 대상의 변화와 함께 초점이 이동하면서 다원적으로 투시함으로서 대상의 다양한 측면과 나아가 시간의 변화, 계절의 변화, 성정性情의 변화까지를 한 화면에 표현하는 투시법.

양팔을 벌려 시종들의 걸음을 중지시킨 채 앞에 나서고 있군요. 시종들의 시선은 분산되어 있는 반면 조식의 시선은 복비에게 집중되어 있습니다. 조식만이 복비를 보았던 것입니다. 복비는 물결 위에 서서 조식을 돌아보고 있습니다. 물결을 타고 바람을 품은 그 자태가 실로 경묘하지 않습니까? 「낙신부」에서는 그녀의 자태를 이렇게 묘사합니다.

> 놀란 기러기처럼 날렵하고 노니는 용과 같아
> 가을 국화처럼 빛나고 봄날 소나무처럼 무성하여라.
> 엷은 구름에 쌓인 달처럼 아련하고
> 흐르는 바람에 눈이 날리듯 가벼우니
> 멀리서 보니 아침노을 위로 떠오르는 태양 같고
> 가까이서 보니 녹색 물결 위로 피어난 연꽃과 같네.

화가는 실로 생동감 넘치게 시의 정신을 회화로 재현(전신)하고 있습니다. 바람을 한껏 품은 그녀의 의상은 그녀의 시선처럼 한 인간 사내를 향해 흐릅니다. 굽이치는 물결은 눈이 마주치는 이 짧은 한 순간, 저들의 설레는 마음의 파동인 듯합니다. 이 순간 복비와 조식의 감응은 현실과 몽상, 인간과

◉ 고개지, 〈낙신부도〉(부분). 복비와 조식이 만나는 장면.

신의 경계를 가로지르고 있습니다. 복비와 조식 사이에서 날고 있는 기러기와 용은 시의 비유를 표현하기 위한 것이었겠지만, 이미지는 곧잘 언어의 경계를 초월하여 흐르곤 합니다. 기러기와 용이 한 공간에 공존하는 이미지는 현실과 몽상이 뒤섞이는 기이한 시공을 엽니다. 이러한 시공이 아니라면 복비와 조식의 만남이 어떻게 가능하겠습니까.

이 신화적인 시공은 힘이 지배하는 남성성의 시공이 아니라 설렘과 연모로 젖어 있는 여성성의 공간입니다. 화면에 나타나는 여성성의 중요한 표지는 물과 버들입니다. 「낙신부」에서는 조식과 복비가 처음 조우하는 장면이 이렇게 묘사되고

있습니다. "버들 숲에 앉아 흘러가는 낙수의 물을 바라보매 문득 정신이 산란하였다." 현실에서 막 신화의 시공으로 넘어 가는 요동의 순간! 물가의 '버들 숲'은 현실과 신화가 충돌하는, 일상의 정신이 산란해지는 요동의 지대인 것입니다. 휘늘 어진 채 너울거리는 버들가지들은 저 건너의 풍경을 은폐하면서 동시에 엽니다. 조식이 물가의 버들 숲에 들어섰을 때, 그는 저 건너 몽환적인 여신 세계의 경계에 들어선 것입니다. 그곳은 찢어지고 부서진 곳을 깁고 이어주는 여성성의 입구 입니다. 뭇 시인들에 의해 버들가지가 자주 천을 짜는 모습과 연결되는 것은 얼마나 적절한 것인가요.

비는 수양버들 그늘에서
한종일 은색 레이스를 짜고 있다.
— 장만영, 「비」* 중에서

고개지는 이 지점을 놓치지 않았습니다. 보세요. 〈낙신부 도〉 전체에 등장하는 모든 나무들은 마치 버섯송이처럼 작게

● 장만영, 『양』, 1938.

⊙ 고개지, 〈낙신부도〉(부분). 세밀하게 묘사된 버드나무들.

도식화되어 있습니다. 그러나 버드나무만은 등장하는 여섯 부분에서 모두 크게 그려졌으며, 잎들 하나하나까지 세밀하게 묘사되었습니다. 화가의 열정이 집중된 곳입니다. 아마 고개지도 여기에서 조식의 요동을 함께 느꼈을 터입니다.

　낙수의 신 복비는 동북아시아 전체에 널리 퍼져 있던 버드나무 여신의 변형태일 가능성이 있습니다. 위나라는 원래 동북아시아와 경계를 접하고 있었으며 동북아시아 상상계의 많은 부분을 공유했을 것입니다. 동북아시아의 패자였던 고구려의 시조모 유화柳花는 물과 버들의 여신입니다. 또한 만주족 신화에서 창세 여신은 물거품 속에서 탄생한 '아부카허허'

◉ 고개지, 〈낙신부도〉(부분). 복비를 떠나보내고 수레에 올라 자신의 길을 가는 조식.

인데, '아부카'는 하늘이라는 뜻이고 '허허'는 여음女陰이면서 버드나무를 뜻합니다. 하늘의 버드나무 아부카허허는 다른 형태의 유화임에 틀림없습니다. 고려 불화 속에 등장하는 수월관음보살 역시 정병淨甁에 항상 버들가지를 꽂고 있지 않던가요. 부드럽게 휘늘어지는 버들은 나무들 가운데 가장 여성적인 곡선과 자태를 지니고 있습니다. 한국의 미는 이 버드나무와 친숙합니다. 능청거리는 춤사위, 유장하게 휘도는 조선 아악의 선율, 옷고름이 바람을 타는 조선의 의상을 떠올려보세요.

신과 인간의 길은 다릅니다. 삶은 몽상의 세계에 오래 머물

수 없는 법, 때가 되면 떠나야 합니다. 복비와의 사랑과 이별 이야기는 잔혹한 전쟁과 배신의 시대에 상처받고 찢긴 마음을 치유하고자 하는, 그러나 물거품처럼 덧없는 한 사내의 아련한 몽상이었을 것입니다. 혼란의 춘추전국 시대가 동아시아 사상의 모태였다면, 또 다른 혼란의 시대 위진남북조는 동아시아 예술의 모태였습니다. 위진남북조 시대의 두 예술혼, 조식과 고개지의 만남이 봄날의 몽상 속에 실버들처럼 어른거리는 〈낙신부도〉입니다.

이성의 〈청만소사도〉

길 끊긴 자리에서 수직의 비상을 꿈꾸다

⊙

이성, 〈청만소사도〉

북송北宋 초(960년경). 비단에 수묵, 115.5×56cm,
캔자스시티 넬슨 – 앳킨스 미술관.

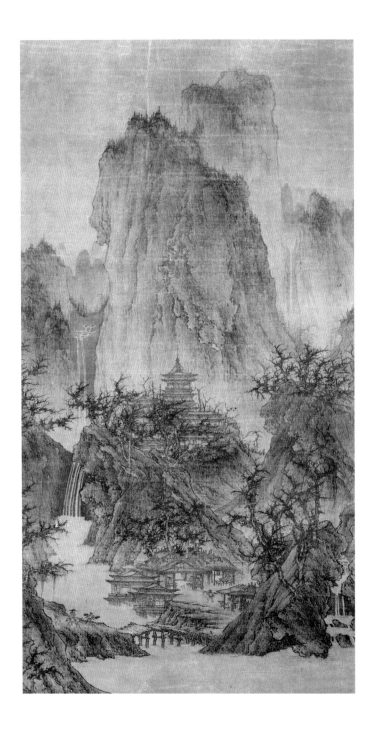

⊙

북방(북송)의 웅장한 대관산수화大觀山水畵*는 여기에서 시
작되고 여기에서 완성되었습니다. 이성李成(919~967)의 경이
로운 신품, 〈청만소사도晴巒蕭寺圖〉를 이제 만나보아야 합니
다. "허공의 푸른빛이 옷을 적신다"는 왕유王維의 시구처럼
아직 비의 푸른 비늘이 묻어 있을 듯한 청량한 늦가을의 대
기, 골짜기가 피워내는 엷은 안개, 알 수 없는 어떤 무한의 내
부처럼 열리는 이내[嵐] 속에 홀연히 솟은 장엄한 산봉우리
와 우리는 직면해야 합니다. 비 개인 묏부리, '청만晴巒'이고
요, 그 아래 언덕의 소슬한 사원, '소사蕭寺'입니다.

　사원은 자못 웅장해 보이기도 하지만 화제畵題처럼 소슬합
니다. 이 절집 풍경을 소슬하게 만드는 것은 해조묘蟹爪描(나
뭇가지를 게의 발처럼 그리는 묘사법)로 그려진 주변의 나무들이
지요. 허공을 움켜쥐려는 가지들에는 음울한 귀기鬼氣가 서
려 있습니다. 귀기는 허공을 감전시킬 이상한 에너지로 충전
되어 있는 듯하지 않습니까. 황량한 생기, 헐벗은 충만, 이런

.............
● 웅장한 규모의 풍경을 큰 화폭에 담은 산수화로 북송 시대 절정에 이르렀다.

28

모순적 조어들이 거친 숲을 떠돕니다. 화면 중앙에 핵심 모티프를 배치하면 화면이 단조로워질 우려가 있기 때문에 대체로 그런 구도를 피하기 마련인데, 화가는 작심한 듯이 사원의 탑을 화면의 중앙에 두었습니다. 그리하여 모든 이미지는 중앙의 탑으로 모여들고 다시 여기에서 이미지 너머를 꿈꾸게 됩니다. 이 소슬한 언저리에 화가 이성의 마음이 머물고 있는 것이 아닐까요?

 이성은 당唐 종실의 후예였다고 합니다. 그러나 유감스럽게도, 당나라가 망하고 5대와 10국이 난립하며 명멸하던 혼란의 시대가 그에게 주어진 삶의 시간이었습니다. 시대의 혼란은 나라를 경영하고자 했던 지식인의 꿈을 좌절시켰습니다. 그는 산동山東 영구營丘로 은거하고 맙니다. 북송 말에 출간된 『선화화보宣和畫譜』에서는 이성의 삶을 이렇게 말하고 있습니다. "그 재능과 운명이 때를 만나지 못했기 때문에 마침내 시와 술에 빠졌다. 또 그림에 흥을 맡겼는데 그림이 정묘하였다. 처음부터 팔려고 하지 않았고 오로지 스스로 즐길 뿐이었다." 송 왕조가 시작되었을 때, 자신이 원한 바는 아니지만 이성은 화가로서 명성을 얻기 시작했습니다. 그를 모방한 위작이 수도 개봉開封에 범람했다고 하니 짐작할 만하

지요. 그러나 그에게 주어진 삶의 시간은 이미 얼마 남지 않았으니, 생의 짓궂은 수수께끼를 누가 알겠습니까.

어떤 이들은 〈청만소사도〉가 제국의 이념을 표현했다 합니다. 가운데 우뚝한 주봉은 천자를, 주변의 작은 봉우리는 신하들을 표상한다는 것이지요. 사물은 저마다 확고한 질서와 견고한 구도 아래 배치되어 있습니다. 그리하여 장엄한 질서[理]의 우주관을 세우고자 했던 신유학자들의 신념을 이성이 그림으로 실현했다고들 말합니다. 과연 〈청만소사도〉는 제국의 이념을 실현한 것일까요? 거창한 주장일수록 대체로 한쪽 귀로 듣고 다른 귀로 흐르도록 놓아두는 편이 좋습니다. 그런 주장들은 이론이나 이념의 틀에 우리를 가두어 상상력을 굳어버리게 만들기 때문입니다. 우리는 좀 더 자유롭게 이미지의 운동을 따라가보아야 합니다. 그때 우리는 불우한 화가의 내밀한 꿈속을 여행하게 될 것입니다. 당나라 왕유의 시 「과향적사過香積寺」(향적사를 지나며)는 우리의 여행을 인도합니다.

不知香積寺 향적사는 어디인가?

數里入雲峰 몇 리를 들어가니 구름 산봉우리

古木無人徑 고목 우거져 인적이 끊긴

30

深化何處鍾　깊은 산속 어디선가 들려오는 종소리
泉聲咽危石　개울물 소리 가파른 바위에 목메어 울고
日色冷青松　햇빛은 푸른 솔잎에 차가운데
薄暮空潭曲　저물녘 빈 못 굽이
安禪制毒龍　선정에 들어 망령된 마음 씻네.

　늦가을이거나 초겨울쯤의 차가운 숲, 한림寒林의 정취 속
에 귀를 기울여보세요. 먼 데 사람들의 소리, 청량한 대기에
스며드는 찬 계곡물 소리, 마른 나뭇가지들을 흔드는 처연한
바람 소리, 허공을 더욱 광활하게 하며 멀어지는 새소리. 이
소리들을 모두 품고 있는 것은 화면 하단의 풍경입니다. 이
근경에 풍속화와 산수화와 계화界畵*가 혼숙하고 있습니다.
막 다리 앞에 도달한 나그네 일행과 다리 건너 사하촌의 주점
풍경은 완연히 풍속화이고, 언덕의 절집은 정교한 계화입니
다. 그리고 그 풍속화와 계화가 한 폭의 산수화에 담겨 있습
니다. 근경의 다양한 소란과 힘은 흐르고 흩어지고 뒤섞이면
서 산사의 탑으로, 그 벼랑 같은 절정의 끝으로 모입니다. 산

● 자〔尺〕 등의 보조 기구를 이용하여 궁궐·전각·누대·사찰·정자 등의 건물을 정밀하게
　그리는 기법, 또는 그 그림.

사를 둘러싸고 귀기 어린 나뭇가지에서 충전되는 스산한 기운도 이 한 점으로 모입니다.

하단의 모든 소란과 움직임과 기운이 모여드는 탑의 뾰족한 상륜부는 아득한 선정에 들어선 동안거冬安居같이 적요합니다. 모든 길은 여기서 끊깁니다. 산수화를 느끼는 가장 간단한 방법은 그림 속의 길을 따라 거닐어보는 것이랍니다. 그러다 길이 끊길 때 우리는 시선을 거두든지, 아니면 길 아닌 길, 시선 너머의 시선으로 비약해야 합니다. 길이 끝나는 자리, 이곳은 삶의 흔적과 구름의 흔적이 끊어지면서 만나는 자리입니다. 구름의 머리 같은(운두준雲頭皴) 산, 구름이 말려 있는 듯한(권운준卷雲皴)• 산의 세계가 탑 위로 피어오르고 있지 않습니까. "담백한 먹은 꿈속 구름 같고, 바위는 구름이 움직이는 것 같다"는 후대의 품평은 바로 여기를 일컫는 듯합니다. 대관산수의 구도, 구름 같은 산과 바위는 그의 뒤를 이은 북송 곽희郭熙(1020?~1090?)의 〈조춘도早春圖〉에서 장엄하

• 운두준은 풍화 작용으로 침식된 산이나 바위의 주름을 마치 구름이 중첩되어 피어오르는 것처럼 표현하는 준법이며, 권운준은 산이나 바위의 주름을 구름이 휘말려 올라가는 듯하게 묘사하는 준법이다. 운두준과 권운준은 모두 '이곽파'의 그림에 나타나는 특징적 묘사 기법이다. '이곽파'의 영향을 받은 안견의 〈몽유도원도〉에도 이러한 준법들이 잘 나타나고 있다.

곽희, 〈조춘도〉

북송(1072년), 비단에 수묵, 158.3×108.1cm,
대북 고궁박물원.

게 계승됩니다. 훗날 이성과 곽희의 화풍을 '이곽파'라고 부르게 되는데, 이는 조선 초중기 화단에도 많은 영향을 끼칩니다. 저 유명한 안견의 〈몽유도원도夢遊桃源圖〉 역시 '이곽파'의 영향 속에 그려집니다.

구름산의 장엄한 풍경은, 어쩌면 탑이 피워내는 몽상인지도 모르겠습니다. 탑의 상륜부는 마치 폭풍우 앞에 선 고요한 피뢰침처럼, 외계와 접신하는 안테나처럼, 화가 자신의 몽상의 촉수처럼 솟아 있습니다. 몽상의 촉수에 접속하며 뒤로 피어오르는 풍경은 완연히 수직의 상승력 속에 있습니다. "산은 솟는 힘"이라는 바슐라르의 말처럼 산은 솟아오르고 피어오릅니다. 나무들도 여기서는 몸을 비틀지 않고 수직으로 세웁니다. 수직의 상승력을 더욱 극대화해주는 것은 하강하는 폭포이지요.

> 飛流直下三千尺 물줄기 날아올라 곧장 삼천 척을 떨어지니
> 疑是銀河落九天 하늘에서 은하수가 쏟아지는 것이 아닐까?
> ──이백, 「망여산폭포望廬山瀑布」 중에서

삼천 척을 떨어지는 폭포의 장쾌한 하강에는 역으로 은하

세계로의 아득한 비상이라는 은밀한 욕망이 숨어 있습니다. 쫓겨난 신선 이백李白의 소슬한 반어법이 아니겠습니까. 동아시아에서 비상의 몽상에는 흔히 선계에 대한 불가능한 꿈이 불길하게 배어 있습니다.

이성은 40세 전후, 한 후견인의 초대로 수도 개봉에 한동안 머물렀습니다. 그가 후견인에게 보낸 편지가 있어 그의 생활을 짐작케 합니다. "나는 본래 선비이므로 비록 마음이 그림 그리는 일에 노닌다 해도 그것은 그저 마음이 즐거워서이다. 왜 내가 대갓집에 분을 갈고 핥는 객으로 끌려들어가 화사, 잡인과 동렬에 서야만 하는가?" 쥐뿔도 없으면서 이렇게 꼬장꼬장한 자존심만 남은 사람이 권모술수가 난무하는 도읍지의 생활을 어떻게 견딜 수 있었겠습니까. 결국 그는 식구들을 데리고 회양으로 이주하여 술과 삶을 바꾸고 맙니다. 만취했을 때마다 그는 〈청만소사도〉의 탑에 오르고 있었던 것인지도 모르지요. 길이 끊긴 자리, 예술의 저 천 길 절벽 같은 중심에서 그는 무엇을 꿈꾸었을까요? 마침내 49세가 되던 해 어느 날, 회양淮陽의 황량한 거리에서 이성은 술에 취하여 생의 길을 끊고 맙니다. 역사가 그에게 내린 평가는 "고금의 제일인자이며 백세의 스승!"(『화계畵繼』) 그러합니다.

⊙

그 앞에 서보셨나요? 아직 그 앞에 서보지 못했다면 중국 회화에 대해서 함부로 말하지 말 일입니다. 거대한 화강암 산, 마치 우주를 떠받치고 있는 듯 우뚝 솟은 저 숨 막히는 높이와 기세와 질량 앞에 말문이 막힌 채 서보아야 합니다. 잠시 숨을 죽여야 할 것입니다. 여기는 하나의 절정입니다. 바람은 침엽수림에 숨고, 날아가는 새는 공중에서 멈춥니다. 동아시아 대관산수화의 절정, 범관范寬(990?~1027?)의 〈계산행려도谿山行旅圖〉입니다.

범관은 북송 초기의 사람입니다. 이 은둔자의 정확한 생몰 연대는 알려져 있지 않습니다. 그는 세상의 물질과 명예에 초연했으며 강호의 소박한 삶과 술을 즐긴 은자였습니다. 화산華山(혹은 태화산)과 종남산終南山 일대에 은거하면서 종일토록 산과 바위를 완상하고, 겨울밤 눈 위에 비친 달빛에 취하기도 했습니다. 눈 덮인 산촌의 유현한 멋을 느낄 수 있는 아름다운 명작, 〈설산소사도雪山蕭寺圖〉는 이러한 체험의 산물입니다. 초기에는 이성과 형호荊浩의 작품을 흉내 내기도 했지만 그의 진짜 스승은 자연이었습니다. "밖으로는 자연의

범관, 〈설산소사도〉
북송. 비단에 담채, 182.4×108.2cm,
대북 고궁박물원.

창조력을 본받고, 안으로는 마음의 근원을 얻는다[外師造化, 中得心源]"는 당나라 장조張璪의 말처럼 범관은 자연의 창조력을 내면의 예술적 영감으로 받아들여 표현할 줄 알았습니다. 그리하여 암괴로 이루어진 화산과 종남산의 하늘을 찌를 듯한 수직의 기세는 곧 범관의 화풍이 되었습니다.

종남산은 중국 문화사에서 중요한 기억을 품고 있는 문화적 장소입니다. 그곳은 일찍이 당나라의 위대한 시인이자 화가였던 왕유가 은거했던 곳이기 때문입니다. 왕유의 시「답장오제答張五弟」(장오제에게 답함)를 보세요.

終南有茅屋　종남산 기슭에 내 초가집이 있어

前對終南山　앞으로 종남산과 마주하고 있지요.

終年無客長閉關　일 년 내내 손이 없으니 문은 늘 닫혀 있고

終日無心長自閒　종일 무심히 앉았으니 마음은 늘 한가롭기만 하오.

不妨飮酒復垂釣　마음대로 술 마시고 또 낚시 드리울 수 있나니

君但能來相往環　그대 다만 찾아와 서로 어울릴 수 있으리.

은거하는 자들의 저 무상의 한가로움을 번잡한 도시에서 허덕이는 우리가 어찌 알 수 있겠습니까. 산이 높고 깊을수록 한가로워지는 마음의 고요한 경지를 말이지요.

은자 범관의 정신세계 속에, 그리고 이제는 범관과 만나고 있는 우리 눈앞에 지금도 연신 솟아오르고 있는 저 장대한 산을 보세요. 산이란 솟는 힘이며 수직의 기세임을 이처럼 잘 구현한 그림이 어디 있겠습니까. 왕유의 시 한 편을 더 보고 싶습니다. 「종남산」입니다.

太乙近天都	태을봉은 하늘의 도읍에 가깝고
連山到海隅	산줄기 이어져 바다 모퉁이에 이르네.
白雲迴望合	사방을 둘러보자 흰 구름 모이더니
靑靄入看無	푸른 안개 사라져간다.
分野中峰變	들이 나뉘어 봉우리의 중턱이 변하고
陰晴衆壑殊	흐리고 개인 것이 골짝마다 다르구나.
欲投人處宿	나그네는 인가를 찾아 묵고자 하여
隔水問樵夫	개울 건너 나무꾼에게 물어본다.

시인은 이 짧은 오언율시 속에 전형적인 한 폭의 산수화를

완벽하게 담았습니다. 1연(1, 2행)은 하늘과 바다에 잇닿은 종남산 전체, 그 수직과 수평의 장엄한 기세를 그렸습니다. 3연(5, 6행)은 종남산 골짜기와 봉우리의 다양한 변화를 보여줍니다. 1연의 풍경이 원경이라면 3연부터의 풍경은 근경이 됩니다. 그리고 그 사이에 2연(3, 4행)의 흰 구름과 푸른 안개가 둘러집니다. 이는 산수화에서 원경과 근경 사이에 흐르는 여백의 띠에 해당합니다. 웅위한 종남산의 기세(원경)는 다양한 형상을 취하고 있는 풍경(근경)과 구름 및 안개에 의해 나뉘면서 이어집니다. 그리고 마지막 연(7, 8행)에서 하룻밤을 묵고 가려는 나그네가 개울 건너 나무꾼에게 인가를 묻는 장면에 의해 산수화는 완성됩니다. 이 작은 인간사의 한 장면이 시를 종남산의 지형도가 아니라 생동하는 산수화로 형상화하고 살아 있는 노래로 만듭니다.

　범관의 〈계산행려도〉는 왕유의 시와 너무 잘 어울립니다. 보세요. 미술사가 제임스 케이힐James Cahill이 "나무와 바위의 윤곽선은 전류와도 같은 충격적인 에너지로 가득 차 있다"고 감탄한 이 그림의 구도는 대담하면서 단순합니다. 원경을 이루는 화면의 3분의 2는 빗방울이 떨어져 내리는 듯한 우점준雨點皴 *으로 일관되게 묘사된 웅위한 화강암 산입니

다. 그리고 나머지 아래 부분에 근경의 언덕과 계곡이 펼쳐져 있습니다. 시「종남산」의 기본 구도와 무척 흡사하지 않습니까. 하늘로 치솟는 수직 구도의 산과 낮은 곳으로 흐르는 수평 구도의 계곡이 이 그림의 기본 골격을 이룹니다. 아래 변화를 품은 계곡의 오른쪽 끝에서야 겨우 우리는 인적을 만날 수 있습니다. 노새를 모는 두 인물, 그들이 마련한 인간의 작은 자리는 오히려 자연의 장엄함과 위대함을 예증하는 것만 같습니다. 이 광대무변의 자연을 잠시 스쳐 가는 과객, 이것이 우리 삶, 행려의 인생이 아니던가요? 그러나 왕유의 시「종남산」의 마지막 연처럼 이 작은 인간의 자리가 없다면, 장려함이니 숭고함이니 하는 것들이 다 무슨 소용이겠습니까?

암산(수직)과 계곡(수평) 사이에 심연과 같은 여백이 가로 놓여 있습니다.(시「종남산」2연의 자리입니다.) 여백의 단절에 의해 산은 인간의 세계를 훌쩍 넘어서 초월의 우주로 솟아오를 수 있게 됩니다. 여기에 한 가닥 가는 선으로 떨어져 내리는 폭포가 산의 아득한 솟아오름을 더욱 실감나게 합니다. 그

● 수묵산수화에서 빗방울이 떨어지는 것처럼 점을 찍어 표현하는 점묘풍點描風의 준법으로 범관이 즐겨 사용했다. 〈계산행려도〉의 거대한 봉우리가 이 우점준으로 그려졌다.

⊙ 범관,〈계산행려도〉(부분). 화면 하단에 노새를 몰고 가는 두 인물.

러나 근경과 원경 사이에 놓인 심연의 여백은 수직의 기세와 수평의 흐름을 나누지만 동시에 이 양 경계를 하나의 기운으로 통합하기도 합니다. 산은 심연의 여백 위에 서 있습니다. 놀랍게도 여백이 산의 뿌리임을 우리는 볼 수 있습니다. 수직으로 떨어져 내린 폭포도 이 여백 속으로 사라집니다. 그리고 또한 이 여백이 아래 계곡의 근원지가 됩니다. 수직의 산도 수평의 계곡도 여기에서 시작되고 여기에서 만납니다. 심연의 여백. 바로 이 자리가 산의 솟아오름과 계곡의 흘러내림을 살아 있게 만드는 자리이며, 폭포의 시각적 이미지를 우렁찬 우레 소리로 진동하게 만드는 자리이며, 텅 비어 있으나 모든 기세와 활력의 중심을 이루는 자리입니다. 이제 나무들은 기운이 생동하고 언덕 한쪽의 절은 적요한 명상에 둘러싸입니다. 그러나 무엇보다 이곳은 우리가 풍경 속으로 빨려 들어가는 지점입니다. 이 여백의 빈틈이 없다면, 그리하여 풍경이 빈틈없이 완성되었다면 어디에 우리가 들어설 수 있겠습니까? 그리하여 폭포 아래 소매를 적시고 서서 엄습하는 산의 이내[嵐]를 어떻게 호흡할 수 있겠습니까?

동아시아 산수화를 볼 때 우리는 그림 속으로 들어가게 됩니다. 풍경과 우리가 그윽한 기운 속에서 하나가 됩니다. 서

양의 풍경화는 떨어져서 보면서 시각으로 느낀다면 동아시아의 산수화는 그 산수 속에 들어가 거닐면서 마음으로 만납니다. 여기에 동아시아 산수화의 경지가 있습니다. 마음의 정취와 풍경의 융합(정경교융情景交融)* 그리하여 형상이 사라진 곳에서 정감이 생동하고, 이미지가 사라진 곳에서 오히려 마음이 무궁하게 일어납니다. 웅장한 자연의 기운 사이에 여백이라는 마음의 자리가 없다면 그 웅장함은 차라리 왜소한 형상의 덩어리에 불과할 것입니다.

은자 범관에 관한 후세의 평가와 영향력은 실로 심대합니다. 흔히 이성, 곽희와 더불어 북송 산수화의 3대가로 추앙되지요. 〈계산행려도〉는 오늘날 대북 고궁박물원 안에서도 국보 중의 국보로 꼽힙니다. 〈계산행려도〉의 원화를 직접 마주한 중국의 저명한 현대 화가 서비홍徐悲鴻(1895~1953)은 이렇게 탄식할 수밖에 없었습니다. "그 기세가 충만하여 깊고

● 정경교융은 자연 친화적 성향을 띠는 중국 문학이론의 심미 기법이며 중국 미학의 핵심 개념이다. 중국 시가의 주요 전통은 서정이지만 정감의 전개는 종종 물상物象에 의거하므로 정情과 경景이 자연히 서로 연계된다. 이 양자가 비교적 잘 결합한 경우를 정경교융이라 부른다. 정과 경이 융합되어 분별이 사라진 경계를, 청대의 왕국유王國維(1877~1927)는 최고의 예술 경계인 무아지경無我之境이라고 했다. 그러한 미학적 사유의 뿌리는 생생한 감응 속에서 만물과 하나가 되려 했던 장자莊子에 있다.

웅위하며 고상하고 예스러우니, 만인의 작품들이 모두 그 기세에 눌려 뒷걸음치게 만드는구나."

마원의 〈고사관록도〉

여백의 뜰에서 노닐다

⊙

마원, 〈고사관록도〉

남송南宋. 비단에 담채, 26.1×24.9cm,
C. C. 왕 컬렉션.

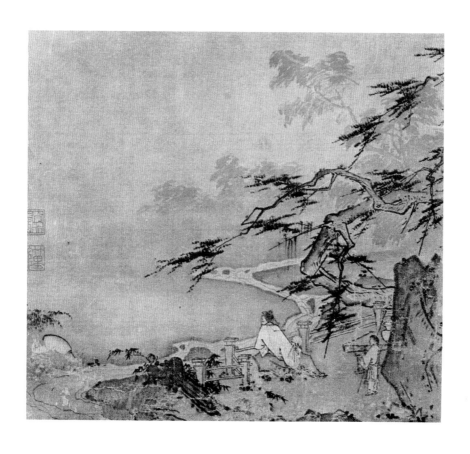

◉

우리 모두는 알 수 없는 이방인들이 만든 가상현실 속에 살고 있습니다. 그들은 엄청난 염력으로 인간의 모든 기억을 조작하고 순식간에 도시를 세웠다가 허물기도 하지요. 쉘비치 해변의 아름다운 추억도, 연쇄 살인의 악몽도 모두 조작된 것입니다. 이방인과 같은 염력을 가진 존 머독은 이 비밀을 알게 되고 드디어는 염력의 싸움으로 이방인들을 물리칩니다. 이 정도면 그렇고 그런 뻔한 공상과학 영화입니다.

그런데 〈다크 시티〉의 영상이 쉽사리 사라지지 않고, 업무를 미룬 채 잠시 의자 등받이에 고단한 몸을 기댄 동안 허전한 우리의 뒷덜미를 끌어당기는 이유는 다음 장면 때문입니다. 영화의 마지막 머독은 이방인들의 세계를 허물고 드디어 가상현실의 마지막 경계, 어두운 도시의 끝에 있는 벽을 허뭅니다. 그런데 벽 뒤에는 눈부신 햇살이 비치는 진짜 현실이 아닌, 광막한 어둠의 공간, 섬뜩한 무無의 심연이 놓여 있습니다. 우리의 삶은 무한한 무의 바다에 위태롭게 떠 있는 작은 가상의 깜박거림에 불과합니다. 그리하여 무는 공포입니다. 최소한 서구인의 상상력 속에서 말이지요.

하지만 아닐지도 모릅니다. 이 무의 뜨락에서 유유히 노닐고, 무한의 심연에서 오히려 인생의 즐거움과 참된 경지를 얻는 사람들이 있었습니다. 여기, 화폭을 넘어서 아득한 무한을 열고 있는 그림을 보세요. 그림은 우리 모두가 잃어버렸던 기억의 저 끝, 어두운 도시의 벽 너머 무의 들녘으로 오히려 우리를 유혹하고 있습니다. 남송 시대의 대표적 화가 마원馬遠(1160?~1225?)이 그린〈고사관록도高士觀鹿圖〉입니다. 마원은 4대째 이어지는 화공의 집안에서 태어납니다. 그러니 그림이란 그에게 숙명이 아니면 무엇이었겠습니까. 그는 집안 대대로 이어온 화풍을 점차 극복하고 이당李唐(1050?~1130?)의 화법을 배우면서 그만의 새로운 문을 열게 됩니다. 그가 문을 열고 나선 곳은 중국 회화사의 새로운 지평이었습니다. 그 문으로 우리도 들어가봅시다. 저 황홀하면서도 위험한〈고사관록도〉안으로.

우선 그림이 대각선 구도를 이루고 있다는 점이 한눈에 들어옵니다. 이 그림은 마원의 독창적인 대각선 구도를 전형적으로 보여주고 있습니다. 우리가 앞서 이성, 범관의 그림을 통해서 본 북송 산수화의 세계는 거대한 산 전체가 화면을 압도하는 대관산수였습니다. 그러나 마원은 대각선 아래쪽으로

산수의 일각만 보여줍니다. 그래서 그의 독창적 구도를 '일각구도一角構圖'라고 부르고 이러한 그의 특징을 '마—일각'이라고 부르기도 한답니다. 그리고 전경 인물에 상당히 집중하면서 풍경을 묘사하고 있습니다. 인간의 시선과 몸내를 느끼게 합니다. 대관산수가 초월적이고 우주적인 기운으로 충만해 있다면 여기는 인간의 시선과 산수가 만나는 서정이 흐르고 있습니다. 그 서정의 심오한 비밀은 뒤에 살펴볼 대각선 저 너머 원경의 안개 지대, 무의 지대에 있습니다. 아마 이러한 풍경들은 물과 안개가 많은 강남 일대의 실경에 가까울 터이고, 그것을 마원은 새로운 양식으로 구현했습니다. 그의 이 새로운 양식은 남송 시대 전체를 지배하게 됩니다.

대각선의 한쪽은 세밀하게 묘사된 근경近景이 놓여 있고, 대각선상에 놓인 중경中景은 흐릿한 음영으로 그려져 있습니다. 그리고 그 너머, 대각선의 다른 한쪽은 모든 형상이 사라지는 여백, 무의 세계입니다. 가시적인 것과 비가시적인 것의 선명한 대비, 그리고 마치 그 양쪽의 경계를 이루듯이 가운데로 개울물이 흐릅니다. 물은 보이는 세계와 보이지 않는 세계의 경계를 나누면서 굽이를 틀며 양쪽 경계로 침투하는 긴장의 율동을 이루고 있습니다.

일단 화가(감상자)의 시선은 대각선의 아래쪽으로 향합니다. 그의 시선은 보이는 세계 속에서 사물들의 형상을 건져 올립니다. 'S'자로 휘어진 노송이 있고 큰 바위가 있습니다. 바위의 선을 따라 점의 띠 같은 것이 보입니다. 이것은 바위의 질감을 나타내기 위해 붓의 측면으로 살짝살짝 그은 부벽준斧劈皴*입니다. 이 부벽준은 〈답가도踏歌圖〉에 더욱 강렬하게 나타나고 있습니다. 이후 부벽준은 마원 혹은 마원을 추종하는 화가들을 상징적으로 대변하는 기법이 됩니다. 소나무 아래에는 시동과 선비가 있습니다. 그리고 거기에서 우리는 화가가 비워둔 쪽을 향하고 있는 선비의 시선을 만나게 됩니다. 우리의 시선 역시 선비의 시선을 따라가기 마련이겠지요.

　　선비는 물 마시는 사슴을 바라보고 있습니다. 사슴은 신화나 설화 속에서 주로 지상과 천상을 이어주는 동물이며 신선의 벗이자 심부름꾼입니다. 선녀와 나무꾼을 이어주었던 그 맹랑한 중매쟁이가 바로 사슴이 아니던가요. 사슴은 막 보이

...............
● 산이나 바위를 그릴 때 붓의 측면을 이용해 도끼로 팬 나무의 표면처럼 나타내는 준법. 붓자국의 크기에 따라 소부벽이나 대부벽으로 부른다. 마원과 하규夏珪가 즐겨 사용했다.

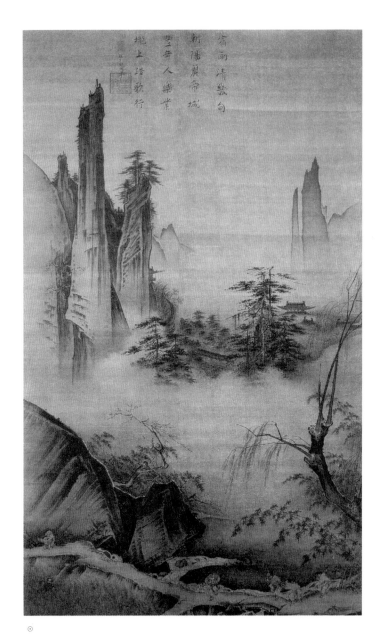

⊙

마원, 〈답가도〉

남송, 비단에 채색, 182.5×111cm,
북경 고궁박물원.

지 않는 세계에서 나와 보이는 세계의 경계에서 물을 마시며 두 세계를 이어주고 있습니다. 그리하여 선비의 시선과 우리의 시선을 유혹합니다. 우리는 사슴의 중매를 통하여 비로소 그 오른쪽의 여백을 보게 됩니다. 우리 시선은 물질적 세계에서 형체가 사라지는 세계로 이동하면서 불가피하게 이 텅 빈 공간 속으로, 붓이 닿지 않는 까마득한 무의 세계로 빨려 들어갑니다. 이 그림의 중심은 산도, 물도, 사슴도 아닙니다. 그것은 무 혹은 여백이라는 전혀 문법을 달리하는 이미지입니다. 마원은 이 무의 여백을 회화의 중심으로 쑥 끌어들인 장본인입니다. 이후 이 무, '이미지 없는 이미지'를 제대로 표현하지 못하면 결코 동아시아 예술의 고수가 될 수 없게 되어버리고 맙니다.

　미술사가 제임스 케이힐은 마원의 그림을 이렇게 감상합니다. "마원은 그의 형상들의 정서적 연상과 형상을 둘러싼 공백이 환기하는 힘에 의존하여 수단의 극단적 절약으로써 우아한 분위기 속에 주제를 감싸버린다." 중국 미학 중에서 '이미지를 넘어선 이미지[象外之象]'라든지 형상을 넘어선 곳에 열리는 묘경이라고 일컫는 것들이 모두 여기에 있습니다. 이 무의 여백에 공포가 아니라 무궁한 정신이 깃들고, 무한한 시

정을 품은 서정이 흐릅니다.

무와의 만남이란 곧장 중국 역사상 가장 자유로운 정신이며, 가장 탁월한 심미적 감수성의 소유자인 장자莊子를 환기합니다. 그가 남긴 『장자』라는 책은 무로 가득 찬 철학책이면서 문학책이며, 기발한 우화집이면서 동시에 사색적 시집입니다. 동아시아의 산수화란 장자 정신의 형상화라고 해도 크게 어긋나지 않습니다.

혜시惠施(기원전 370~기원전 309)는 장자의 벗이며 동시에 맞수입니다. 그는 대책 없는 백수로 평생을 보낸 장자와는 달리 매우 영민하고 현실적이며, 말 잘하기로 꽤나 소문난 사람이었습니다. 그런데 장자의 말은 뭔가 심오한 듯한데 도무지 종잡을 수가 없었습니다. 그래서 혜시가 빈정댑니다. "자네 말은 도대체 쓸모가 없어." 그러자 누더기 옷을 입은 우리의 백수, 장자가 말합니다. "저 땅은 턱없이 넓고 크지만 사람이 이용하여 걸을 때 소용되는 곳이란 발이 닿는 지면뿐이라네. 그렇다면 발이 닿는 부분만 빼고 그 둘레를 황천까지 파 내려간다면 남은 부분이 쓸모가 있겠나?" "쓸모가 없지." "그러니까 쓸모없는 것이 실은 쓸모 있는 것임이 분명하지 않은가."

어떤가요? 장자의 말이 일리 있지 않습니까? 이 쓸모없음의 세계가 여백이고 무입니다. 우리네 삶은 너무 쓸모만을 추구합니다. 꽃들과 새들의 숲은 쓸모없는 것, 이것을 갈아엎고 아파트를 지을 때 그 땅은 비로소 쓸모가 있게 된다는 식이죠. 이웃도 친구도 쓸모가 없을 때는 갈아엎어야 될 대상에 불과해집니다. 쓸모의 세상은 타자를 언제든지 갈아엎을 준비가 된 살벌한 세상입니다. 이렇게 우리가 갈아엎고 파괴했던 쓸모없는 것들이 어느 날 알 수 없는 광막한 공포의 무가 되어 우리 뒷덜미를 또는 삶 전체를 덮칠지도 모릅니다. 그리하여 〈다크 시티〉의 음울한 판타지 속에 우리를 유폐할지도 모릅니다.

가끔은 우리도 〈고사관록도〉의 선비처럼 쓸모없는 여백을 바라볼 일입니다. 더러는 그 속에서 오래도록 거닐어도 볼 일입니다. 이 여백 속에서 꽃은 꽃으로, 숲은 숲으로, 사람은 사람으로, 비로소 아름답게 빛나게 됩니다. 왜냐하면 여백이 이 모든 형상과 향기와 빛깔을 가능하게 만들기 때문이죠.

산수화의 아름다움이 지닌 중요한 특징은 여백의 함축미에 있습니다. 여백은 산을 더욱 높게 만들기도 하고 골짜기를 더욱 깊고 그윽하게도 만듭니다. 이미지 속에 정신을 깃들게도

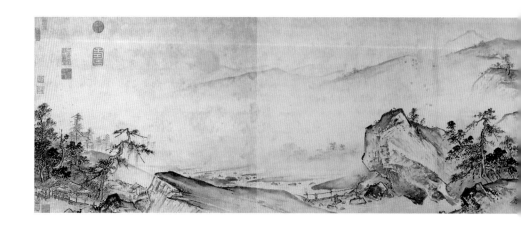

하고, 색채 속으로 시정이 솟게도 합니다. 마원은 하규와 더불어서 극도의 생략법을 통해서 이러한 여백을 가장 아름답게 살린 화가입니다. 이들의 화풍을 '마하파馬夏派'*라고 합니다. 반면에 서양 근대의 여명에 서 있던 르네상스 화가들이 '여백의 공포'를 가지고 있었음은 흥미로운 사실입니다. 그들

<hr />

- 남송의 마원과 하규에 의해 형성된 화파로서, 주로 직업 화가(화원화가)들 사이에서 추종되었다. 마하 화풍은 물과 안개가 많은 강남의 산수를 근경은 한쪽 구석에 치우치게 하는 일각구도로, 원경은 안개 속에 잠긴 듯 시적으로 나타낸다. 산과 암벽의 표면은 부벽준으로 표현하고, 굴곡이 심한 나무를 근경에 그려 넣는 것도 이 화파의 독특한 작풍이다.

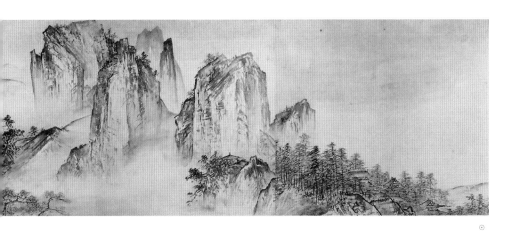

하규, 〈계산청원도〉(부분)
남송(1200년경), 종이에 수묵, 46.5×889.1cm, 대북 고궁박물원.

은 빈틈없이 화면의 공간을 채우고 또 채웠습니다. 그렇게 쓸
모로 가득 찬 근대 문명을 예비했던 것입니다. 마원의 여백은
이 숨 막히는 쓸모로부터 우리를 해방해줄 지평을 열고 있습
니다.

조맹부의 〈작화추색도〉

새로운 미학의 선언과 그늘

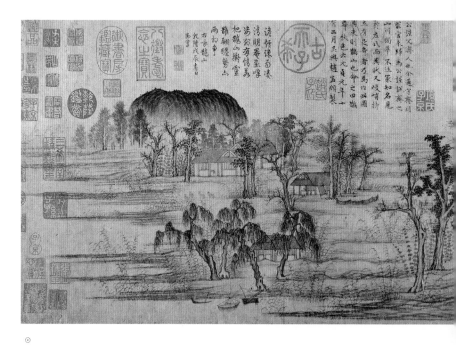

⊙

조맹부, 〈작화추색도〉

원元(1295년). 종이에 채색, 28.4×93.2cm,
대북 고궁박물원.

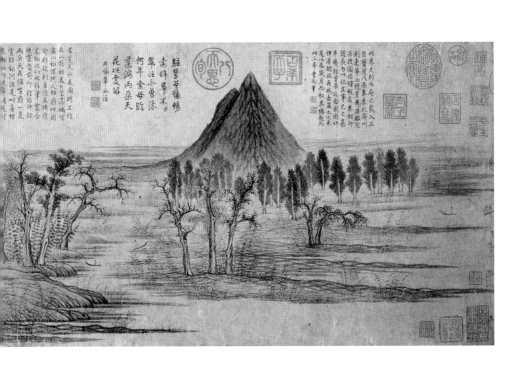

첫눈에 왠지 좀 유치해 보인다고 생각했다면 일단 제대로 본 것입니다. 무슨 짚더미를 쌓아놓은 언덕 같은 산과 허공으로 삐쭉 솟은 삼각형의 산은 온갖 기기묘묘한 디자인의 산수화에 길든 눈에는 이발소 그림처럼 졸렬해 보이는데, 물가의 버들과 나무들도 별로 세련되어 보이지 않습니다. 거기다가 청록의 채색이라니요. 그런데 왜 미술사가들은 이 그림을 회화의 흐름을 바꾸어놓은 걸작으로 꼽는 데 주저하지 않는 것일까요? 원대 조맹부趙孟頫(1254~1322)의 〈작화추색도鵲華秋色圖〉를 말하고 있는 것입니다.

〈작화추색도〉는 조맹부가 고향의 노학자 주밀周密(1232~1298)에게 선물한 그림입니다. 주밀 집안은 대대로 제남濟南(산동 일대) 땅에 살다 강남의 오흥吳興으로 내려왔습니다. 주밀 자신은 오흥에서 태어났지만 북방의 제남을 자신의 뿌리라고 늘 생각하고 있었지요. 하지만 이 노학자는 한 번도 제남에 가본 적이 없었습니다. 그를 위해 조맹부는 그곳에 관리로 근무했을 때의 기억을 되살려 이 그림을 그려 주었습니다. 그러나 〈작화추색도〉는 단순한 추억의 감성적 풍경이 아닙니

다. 그 추억의 풍경에는 중대하고 심각한 미학적 모의가 숨겨져 있습니다. 1295년, 조맹부가 42세, 주밀은 64세 때의 일이랍니다.

조맹부는 송태조 조광윤의 11세손입니다. 그런데 그의 스승인 전선錢選(1235?~1307?)을 비롯하여 많은 명망 있는 문인들이 남송을 붕괴시킨 원나라 세조(쿠빌라이 칸)의 회유를 거부하고 송에 대한 지조를 지킨 반면, 조맹부는 세조의 요청을 받아들이고 관직에 나아갑니다. 이 일은 두고두고 그의 불명예가 되었습니다. 그는 단순히 부귀를 좇은 변절자일까요? 아니면 이민족 천하에서도 문화의 전통을 이어나가려던 역사의 부름을 들은 자일까요? 어쨌든 원대의 예술은 그의 미학적 혁명으로부터 시작됩니다. 〈작화추색도〉는 그 혁명의 선언서입니다. 그러나 그곳에는 선언의 외침을 자꾸만 벗어나려는 골치 아픈 이미지들이 서식하고 있습니다.

조맹부 미학의 핵심 주제는 '고의古意(옛 사람의 정신)'입니다. 그것은 망국 남송의 사실적이고 기교적인 미학을 극복하고 남송 이전인 북송·당의 예술 정신과 그 웅건하고 질박한 양식으로의 회귀를 의미합니다. 〈작화추색도〉는 이러한 미학적 결의의 공간입니다. 문인인 주밀이 제남을 그리워한 것은

단지 조상의 땅이어서만이 아닙니다. 그곳이 또한 북송의 문학이 꽃핀 곳이기 때문이었습니다. 조맹부가 예전의 고졸古拙한 양식으로 제남의 풍경을 그려서 선물한 것은 노학자의 마음을 위로하기 위한 선의를 넘어서 일종의 미학적 동맹의 표시가 아니었을까요.

〈작화추색도〉는 작산과 화부주산의 가을 풍경이란 뜻입니다. 왼쪽 언덕 같은 산이 작산이고 오른쪽 삼각형의 산이 화부주산입니다. 거의 실경을 묘사한 것이지만 두 산은 새로운 회화의 양식을 선언하고 있습니다. 남송 산수화의 주된 기법인 부벽준을 버리고 작산은 삼의 올을 풀어놓은 것 같은 피마준披麻皴으로* 화부주산은 연잎 줄기 모양의 하엽준荷葉皴**으로 그렸습니다. 여기에 당의 청록산수를 불러오고, 화공들이 주도했던 형사形似(사실적 묘사) 중시의 남송 미학을 전복하기 위해 붓의 골기骨氣와 정신을 중시하는 서예의 기법을 그림에 도입합니다. 서법은 미학의 주도권이 화공의 그림

............
● 갈필渴筆에 의한 약간 물결 짓는 필선으로 베(마麻) 섬유를 푼 것같이 산의 주름을 그리는 기법. 오대伍代의 동원董源·거연巨然이 강남의 흙산을 표현한 데에서 시작되었다.
●● 산과 바위의 주름을 연잎 줄기처럼 그리는 준법. 물이 흘러내려 고랑이 생긴 산비탈 같은 효과를 내므로 주로 산봉우리의 표현에 사용한다.

에서 문인의 그림으로 전환되는 결정적 요소입니다. 서법이야말로 문인들이 가장 내세울 만한 것이 아니겠습니까.

조맹부는 〈수석소림도秀石疏林圖〉에 직접 써넣은 시에서 이렇게 자신의 화법을 설명하고 있습니다.

石如飛白木如籀

돌은 비백처럼 나무는 주서籀書(주나라 때 글자) 같이

寫竹還應八法通

대나무를 그릴 때는 오히려 팔법에 두루 통해야 하나니

若也有人能會此

능히 이를 아는 자가 있다면

方知書畵本來同

글씨와 그림이 본래 같음을 알 것이다.

〈작화추색도〉에서 첫눈에 유치해 보였던 나무들은 바로 그 주서나 해서楷書의 필법으로 그려졌기 때문입니다. 서예에 대한 그의 애착은 다음 일화에 잘 나타나 있습니다. 어느 날 그는 왕희지王羲之의 〈난정서첩蘭亭敍帖〉* 진품을 구하여 크게 기뻐했습니다. 그런데 밤에 배를 타고 돌아오다가 폭풍우

조맹부, 〈수석소림도〉
원, 종이에 수묵, 27.5×62.8cm,
북경 고궁박물원.

를 만나고 맙니다. 작은 배가 뒤집혀 모든 귀중품을 다 잃어버렸지만 그는 오직 이 서첩만을 두 손에 꼭 쥐고 있었다고 합니다. 조맹부 그 자신이 훗날 서법으로 일가를 이루는데 그의 서체를 '송설체松雪體'**라고 합니다. 조선 선비들이 열심히 베껴 쓰던 서체입니다. 조맹부는 선언합니다. 이제 그림은 '그리는' 것이 아니라 '쓰는[寫]' 것임을.

분명 〈작화추색도〉는 새로운 회화의 선언입니다. 그러나 탁월한 작품이 늘 그렇듯이 〈작화추색도〉 역시 표면의 주장을 거스르는 내밀한 그늘을 품습니다. 그 그늘은 조맹부가 남송 미학의 전복을 위해 원근감을 없애고 사실주의 경향을 버렸다는 일반적 견해를 은밀히 거슬러 오릅니다.

그림의 중앙, 근경의 둔덕에 압도적인 높이의 나무들이 보입니까? 배를 탄 사람과 비교해 본다면 거의 우주적인 크기

- 동진東晉의 다섯 번째 임금 목제가 즉위한 지 9년이 되던 해(353년) 음력 3월 3일 왕희지는 귀족 41명을 불러 연회를 열었다. 그의 아들 7명이 있었고, 동진을 대표하는 귀족 사안, 손작 등이 초대에 응했다. 술잔을 물에 띄워놓고 시를 짓고, 그것을 못하면 벌주를 내리는 흥겨운 자리였다. 이때의 시를 모아 엮은 책이 『난정집』이고, 그 책의 서문이 「난정서」다. 왕희지가 쓴 이 글은 '동양 최고의 행서行書'로 꼽힌다.
- 조맹부의 서체로 그의 서실 이름이 송설재松雪齋였다 하여 이런 명칭이 생겼다. 그의 글씨는 왕희지를 주종으로 하였고 필법이 굳세고 아름다우며 결구가 정밀하다.

의 나무들입니다. 이 우주적 나무들은 화면을 양쪽으로 나누는 역할을 합니다. 작산과 화부주산은 한 화면에 펼쳐져 있지만 사뭇 다른 공간임을 눈치채야 합니다. 그 분리의 틈에 그늘이 일렁입니다. 작산은 지평선 상에서 화부주산보다 뒤에 있지만 훨씬 가까워 보입니다. 작산 쪽은 원근법이 거의 무시된 평면적 화면이기 때문입니다. 반면 화부주산 쪽을 보면 원근감이 제법 뚜렷합니다. 깊은 공간감은 근경과 원경의 나무들의 대비에서 나타나지만, 무엇보다 아득히 펼쳐진 지평선 때문이기도 합니다. 작산 쪽은 둘러싼 나무들이 지평선을 지워버림으로써 한정된 시야의 공간이 만들어지고 있습니다.

작산 쪽은 차라리 삶의 현장을 드러내는 완연한 한 폭의 풍속화입니다. 여기에는 계절과 집과 사람과 살아가는 노동이 있습니다. 버드나무에 둘러싸인 강가에서 어로 작업을 하는 사내와 연두색 저고리와 다홍치마를 입고 문에서 남편을 바라보고 있는 아내의 모습은 정감이 넘치면서도 사실적입니다. 그 뒤로 밭일을 하는 사내와 노란 색의 다섯 마리 양, 실내가 들여다보이는 집들, 붉게 물든 단풍을 좀 보세요. 송대에 꽃피었던 사실주의적 경향이 여기 여전히 숨 쉬고 있지 않나요?

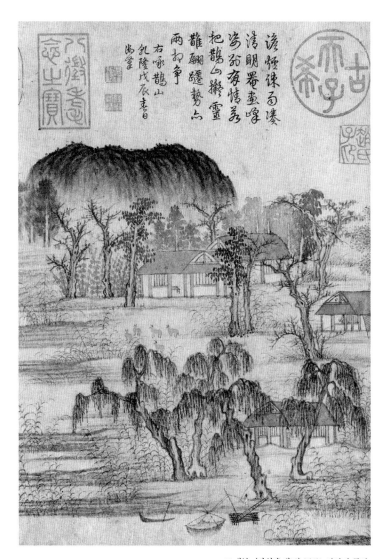

⊙ 조맹부, 〈작화추색도〉(부분). 작산의 풍경.

화부주산 쪽은 깊은 원근을 이루며 아득한 허공으로 펼쳐진 산수화입니다. 색채도 단조로워 수묵에 가깝습니다. 황량하고 적막한 강변의 풍경, 수평선에 솟은 수직선은 이곳이 사실적 공간이기보다는 정신의 공간임을 상징적으로 보여줍니다. 몇 척의 배와 사공(어부)들도 생활의 모습이 아니라 수묵산수화를 이루는 기호일 뿐입니다. 주밀은 스스로를 '화부주산인'으로 칭하였다고 하니, 아마 이곳이야말로 조맹부와 주밀의 정신이 직접 만나는 곳인가 봅니다.

　　작산 쪽이 부드러운 버들의 기운을 담고 있다면, 화부주산 쪽은 금속성의 견강한 기운입니다. 작산의 경물 배치가 조밀하다면[密], 화부주산은 성기고[疏] 고담古淡스럽습니다. 작산이 삶의 풍경을 담은 청록산수라면 화부주산은 정신의 기운을 담은 수묵산수라고 할 수 있습니다. 작산과 화부주산은 실제로 몇 십 리나 떨어져 있다고 합니다. 조맹부가 이 두 산을 한 화면에 넣은 것은 두 산이 이 일대를 대표하기도 하지만, 제남의 삶의 풍경과 새로운 미학 정신 두 가지를 함께 노학자에게 선물하고자 했기 때문은 아니었을까요?

　　대립하는 작산과 화부주산의 풍경을 물이 하나로 껴안고 있습니다. 여기는 온통 물의 나라입니다. 조맹부는 북방의 풍

70

경을 보여주고자 의도하지만 그가 보여주는 물과 어촌 풍경은 자꾸만 그의 고향인 강남 오흥의 목가적인 정취를 환기합니다. 피마준 역시 흙산이 많은 강남의 산수에 어울리는 준법입니다. 북방을 향한 이념과는 달리 그의 시정詩情은 자신의 고향을 향했던 것일까요?

〈작화추색도〉를 선물 받은 지 2년 후에 노학자 주밀은 세상을 떠납니다. 그러나 그들의 미학적 결의는 결국 역사를 바꾸게 되지요. 조맹부의 미학은 원대 예술의 새로운 준거가 되었던 것입니다.

황공망의 〈구봉설제도〉

무미無味의 강을 거슬러
눈 그친 봉우리의 흰 침묵에 닿다

⊙

황공망, 〈구봉설제도〉
원(1349년), 비단에 수묵, 117×55.5cm,
대북 고궁박물원.

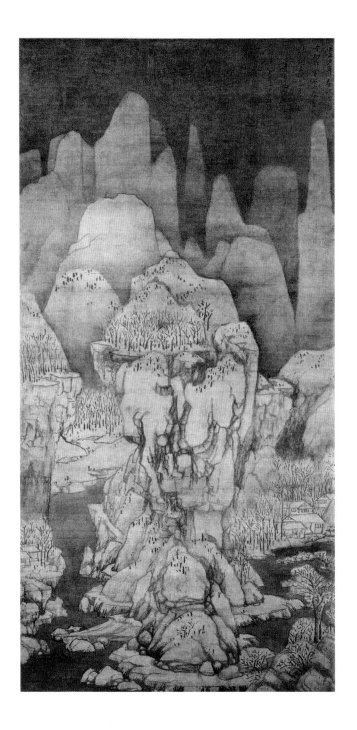

⊙

나는 왜 백석의 시 「남신의주 유동 박씨봉방」의 그 싸락눈을
맞고 있는 "갈매나무"를 떠올렸는지 잘 모르겠습니다. 그림
에는 이미 눈이 멎어 있습니다. 눈 그친 계곡의 적막이 열립
니다. 고립된 산마을의 여우 나는 골 이야기 같은 하얀 적막,
천 길 낭떠러지를 이루는 푸른 적막, 눈송이들이 불려가는 저
어딘가의 무한으로 어깨를 반쯤 잠그고 있는 회색의 적막. 이
적막들이 어두워 오는데 하얗게 눈을 맞고 있을 백석의 갈매
나무를 떠올리게 한 것은 아마, 우선은 그 아득한 고적감 때
문일 테고 그리고 고적감을 견디는 맑고 정갈한 기운 때문일
터입니다. 금세 다시 눈이 내릴 것만 같은 풍경, 황공망黃公望
(1269~1354)의 만년 작 〈구봉설제도九峰雪霽圖〉(아홉 봉우리에
눈이 그친 풍경)입니다.

원元 4대가*의 맏형 격인 황공망은 강소의 육씨 집안에서
태어났지만 어려서 절강의 황씨 가문에 양자로 들어가게 됩
니다. 황씨 집안이 아들 본 지가 오래되었기 때문에 자字를

● 중국 원나라 말기 이름난 네 사람의 화가. 황공망, 예찬, 오진, 왕몽을 이른다.

자구子久라 하였으며, 호는 대치도인大痴道人입니다. 그가 문관시험에 급제한 뒤 하급 관리를 지낼 무렵, 원나라 중엽의 대표적 탐관인 장려와 연루되어 옥살이를 하게 됩니다. 장려와의 연루는 그의 젊은 시절이 재물과 권력의 욕망으로부터 자유롭지 못했음을 보여주는 듯합니다. 그러나 한 번의 옥살이는 그의 삶을 완전히 바꿔놓습니다.

출옥 후 그는 세속에 대한 야심을 버리고 세상을 구름처럼 떠돌면서 의술과 점복으로 생계를 유지합니다. 그리고 전진교全眞敎에 입문합니다. 전진교는 왕중양王重陽이 창시한 도교 일파입니다. 그 교리는 내단 수련[眞功]과 가난하고 고통받는 자를 위한 선행[眞行]을 닦아 온전한 참됨[全眞]을 이루고자 하는 것이지요. 우리나라 7080 세대 성장기 시절의 판타지였던 무협물 시장을 한때 완전히 석권했던 작가 김용金龍을 기억하십니까? 그 김용 무협물의 주 무대가 전진교였지요. 천하를 떠도는 전진교의 도사 황공망은 왕몽王蒙, 예찬倪瓚 등과 교유하며 함께 시와 그림을 논하고 그림을 합작하기도 했습니다. 그리고 만년에는 부춘산에 은거합니다.

황공망의 그림은 대체로 두 부류로 나눌 수 있습니다. 첫째는 수묵을 위주로 그리면서 준찰皴擦*을 더하고 거기에 간혹

75

담채를 한 그림이고, 둘째 부류는 구륵鉤勒(윤곽선)을 그린 뒤 준찰을 더하지 않고 홍염烘染••으로 화면의 깊이와 두께를 만들어내는 것입니다. 첫째 부류를 대표하는 작품이 〈부춘산 거도富春山居圖〉라면, 둘째 부류를 대표하는 작품은 〈구봉설제도〉입니다. 우리는 부춘산을 통해서 눈 덮인 구봉으로 들어가 보게 될 것입니다.

자신의 은거지를 그린 〈부춘산거도〉는 중국 회화사 불후의 명작으로 꼽힙니다. 만년에 황공망은 항주杭州 동남쪽에 있는 부춘강가에서 생을 보냅니다. 비도 바람도 막지 못하는 오막살이였지만 그는 그곳에서 시를 읊조리고 그림을 그리며 청빈을 즐겼습니다. 부춘산에 은거하던 그때, 그는 무용無用이란 이름을 가진 도인과 교유하고 있었습니다. 어느 날 황공망은 무용과 함께 부춘강을 거닐다가 영감이 떠올랐고 그것을 그림으로 그려 무용에게 주기로 약속합니다. 그는 돌아와 6미터가 넘는 긴 두루마리에 단번에 전체 구도를 그렸습니다. 그러나 그 그림이 완성되기 위해서는 3년이란 시간이 더

• 바위 등에 주름을 표현하기 위해 선을 긋고 붓으로 비비는 기법.

•• 수묵이나 담채화의 기법으로서 물들이는 기법. 대상의 요철과 음양을 농담의 물들임에 의해 표현한다.

필요했습니다. 그는 흥이 날 때마다 두루마리를 꺼내어 끊임 없이 가필을 했던 것입니다. 황공망은 건망증이 있었고 그래 서 스스로 호를 대치大癡라고 했습니다. '대치'는 큰 바보라 는 뜻입니다. 큰 바보와 쓸모없는(무용) 자의 수작을 통해 중 국 회화사 불후의 명작이 탄생하게 됩니다. 재미있는 아이러 니가 아닙니까? 사실 대치나 무용 같은 이름은 도가적 경지 의 표현입니다. 노자는 자신의 마음을 "바보의 마음[愚人之 心]"이라고 했으며 장자는 도의 위대한 쓸모를 "쓸모없음의 쓸모[無用之用]"라 하지 않았습니까?

황공망 자신이 끊임없이 가필을 했듯이, 〈부춘산거도〉는 완성된 그림이기보다 무한히 이어지는 생성의 과정처럼 보 입니다. 실제로 두루마리 그림은 팔 길이 정도의 거리에서 한 손으로 펼치고 한 손으로 말면서 보기 때문에 풍경이 시간의 흐름을 따라서 생성되면서 펼쳐지는 느낌을 줍니다. 북송 이 후 산수화의 대체적 흐름은 고원과 심원 같은 시선에 의해 건 축되는 수직적 구도의 장엄함에서, 아득한 공간으로 펼쳐지 는 수평적 구도의 평담함으로 전개되어 갔습니다. 평담미平淡 美는 황공망의 〈부춘산거도〉에서 그 온전한 전형을 얻게 됩 니다.

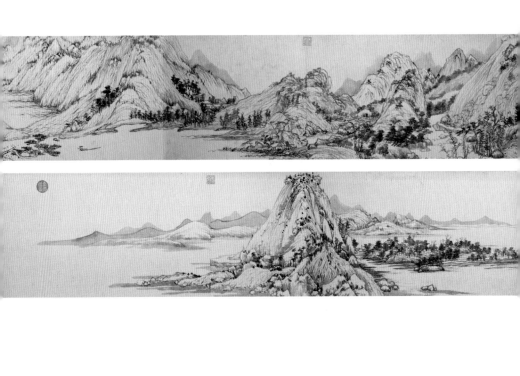

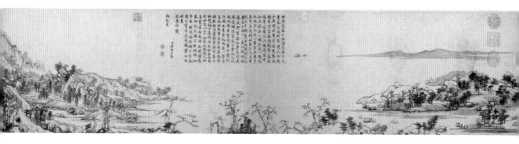

황공망, 〈부춘산거도〉

원(1347~1350년), 종이에 수묵, 33×636.9cm,
대북 고궁박물원.

〈부춘산거도〉의 풍경은 주로 평원과 활원闊遠•으로 전개됩니다. 활원은 가까운 언덕과 넓은 물이 있고 그 너머 광활하게 원경이 펼쳐지는 것을 말합니다. 고요하면서 광활하게 펼쳐지는 시야에 산이 융기하기도 하고 강이 공간을 터놓기도 하면서 허와 실의 유장한 리듬을 이루고 있습니다. 두루마리를 죽 펼치면 우리는 마치 줌렌즈를 밀었다 당겼다 하듯이 풍경이 멀어지고 가까워지는 것을 체험하게 됩니다. 화면이 펼쳐지면서 화가의 시선은 멀어졌다가 가까이 다가갔다가, 위로 떠올랐다가 아래로 흐르기도 하면서 마치 한 곡의 음악 연주에 우리 몸을 맡긴 듯한 운율을 느끼게 합니다. 풍경을 따라 흐르면서 흩어지는 투시법, 산점투시입니다.

〈부춘산거도〉는 사람을 압도하는 장엄함이나 시선을 현혹하는 기괴함을 보여주지는 않습니다. 그러나 부춘강의 수려한 형상을 놓치지 않는 견실한 붓, 그러면서도 끊임없이 형상 너머의 것을 불러오는 맑고 경묘한 붓 자국, 그 사이로 청량

• 북송 말기 한졸韓拙은 『산수순전집山水純全集』에서 산수화의 투시법에 곽희의 삼원법(고원, 심원, 평원)에다 활원, 미원, 유원을 덧붙인다. "가까운 언덕과 넓은 물이 있고 광활하게 아득한 산이 펼쳐지는 것을 활원이라 한다. 들판의 안개가 어둑어둑하여 들판을 물이 가로지르고 있어도 흡사 보이지 않는 듯한 것을 미원迷遠이라 한다. 경물이 지극히 빼어나지만 희미하고 아득한 것을 유원幽遠이라 한다."

하고 빛나는 대기가 흐릅니다. 속기가 없는 은자의 담담한 삶이 흐르는 듯합니다. 토산을 그리는 긴 피마준이 화면에 부드러운 흐름을 생성하고 있습니다. 인위적인 꾸밈이 없고 속기가 없는 이러한 담담함의 풍격이 바로 평담平淡*입니다. 평범하고 담담한 맛, 그것은 일종의 무미의 맛입니다. 원대 문인화의 미학은 이 무미한 맛에 이르기 위한 여정이었습니다. 무미가 품은 충만한 고요와 함축은 물질성의 굴레를 벗어나 우리를 정신성의 세계로 유혹합니다. 〈부춘산거도〉는 원대 문인화가 꿈꾸었던 이상의 성취입니다.

이 위대한 성취는 한 줌의 재로 산화될 뻔하기도 했습니다. 17세기 한 소장자가 이 그림을 너무 아껴서 임종할 때 같이 불태워줄 것을 후손에게 명했던 것입니다. 마침 그때 그의 조카가 그것을 불구덩이 속에서 구했지만 펼쳐졌던 부분은 손상을 피하지 못했습니다. 조카는 손상된 부분을 잘라버립니다. 손상당한 부분은 절강성박물관에 있고, 지금 우리가 보는

................

• 평온하고 담백한 풍격의 특성을 일컫는 말로서 주로 시를 품평하는 풍격 용어로 많이 쓰인다. 평담은 평범하고 담담하여 무미無味하지만 오히려 그 속에 무궁한 함축을 담는다. 사공도司空圖(837~908)는 『이십사시품二十四詩品』에서 평담을 "따뜻한 바람과 같이, 옷깃에 푸근하게 스민다"고 했다. 평담은 맑고 고아하며 고요하고 한적한 정취를 표현하기에 적합　하다.

작품의 주요 부분은 대북 고궁박물원에 소장되어 있습니다.

〈부춘산거도〉가 거의 완성되어가던 무렵인 1349년 81세의 황공망은 〈구봉설제도〉를 그립니다. 그해 그가 남긴 설경이 한 점 더 전합니다. 〈섬계방대도剡溪訪戴圖〉입니다. 여기에는 '설야방대雪夜訪戴'(눈 오는 밤 대안도를 방문하다)의 고사가 담겨 있습니다. 위진 시대 왕희지의 아들이자 서예가인 왕자유王子猷가 어느 날 밤, 잠에서 깨어나 문을 열어보니 세상이 온통 설국이었습니다. 흥취가 일어 술을 마시다가 시를 읊고, 그러다가 문득 섬계에 사는 친구 대안도가 보고 싶었습니다. 곧 밤배를 저어 대안도의 집 앞에 다다를 즈음 그는 배를 돌리고 맙니다. 사람들이 그 까닭을 물으니 "흥이 일어 갔다가 흥이 다해 돌아왔다[乘興而行, 興盡而返]"고 했습니다.

〈섬계방대도〉에서 윤곽선만 남은 바위와 산봉우리들은 추상미를 품고 있지만 하단의 배와 집은 인간의 이야기를 담고 있습니다. 황공망은 눈 덮인 언덕 뒤에 대안도의 집을 숨겨놓고 왕자유의 밤배가 돌아가는 모습을 그렸습니다. 어떤 것에도 구속됨이 없이 흥취에 따르는 위진 시대 명사들의 낭만적 풍도를 황공망은 흠모했던 모양입니다.

동시대를 살았던 양우楊瑀가 쓴 『산거신어山居新語』에 황

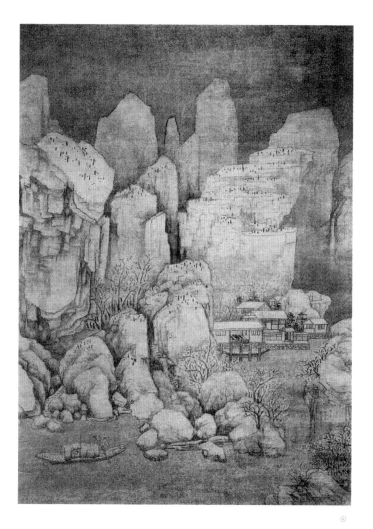

황공망, 〈섬계방대도〉

원(1349년), 종이에 수묵, 75.5×56cm,
운남성박물관.

공망의 일화가 있습니다. 황공망은 쇠피리[鐵笛]를 잘 불었나 봅니다. 어느 날 황공망이 손님과 더불어 산에서 노닐고 있는 데 호수 가운데서 피리 소리가 들려왔습니다. 황공망은 "저 것은 쇠피리 소리구나" 하며 자신도 쇠피리를 꺼냈습니다. 황공망은 쇠피리를 불면서 하산하고 호수를 노닐던 자는 쇠 피리를 불면서 산에 오르고 있었습니다. 두 사람은 서로 돌아 보지도 않고 피리 불기를 그치지도 않으면서 어깨를 스치며 지나갔습니다. 누구인지가 무어 그리 중요하겠습니까. 서로 의 흥과 흥이 어우러지고 그러다 다하면 그만인 것을.

하지만 〈구봉설제도〉의 설경에는 그런 낭만적 흥취가 보이 지 않습니다. 다만 여기에는 추상적 형상의 차가움 그리고 신 비로운 고독과 침묵만이 대기를 가득 채우고 있을 뿐입니다. 마치 "마른 나뭇가지 위에 다다른 까마귀같이"(김현승, 「가을 의 기도」) 왼쪽과 오른쪽의 마을은 서로 단절되어 있습니다. 이쪽에서 저쪽으로 건너가기 위해서는 기괴하게 솟아오른 중 앙의 바위산 아래, 계곡물과 연한 길을 가야 하지만 눈이 길 을 끊은 듯 인적이 없습니다. 이 적막을 어찌 견뎌야 합니까? 길에 한 명의 행려라도 그려져 있었더라면 우리 시선은 적이 위안을 받았을 터인데 말입니다. 기실 괴석과도 같은 중앙의

바위산이 이루는 벼랑, 그 아래 풍경에 주름을 넣고 있는 계곡의 굴곡은 통로이면서 동시에 양쪽을 차단하는 단절입니다. 격렬한 형세의 절벽, 절벽 위의 앙상한 나무들은 매서운 겨울의 정신을 보여주려는 것일까요?

만년의 정신적 절정에서 그린 〈구봉설제도〉에 오면 〈부춘산거도〉의 맑고 담담한 평담의 정신에 겨울의 장엄한 흰 침묵이 더해집니다. 〈부춘산거도〉의 담미淡味에 동원과 거연의 입김이 서려 있다면, 〈구봉설제도〉 근경의 기괴한 바위산에는 이성과 곽희의 준엄하고 치열한 그림자가 어른거립니다. 그러나 그 위로 원경, 내부를 비워버린 추상적인 봉우리들로 눈을 돌려보세요. 여기에 오면 그 준엄함과 치열함도 비워지고 윤곽선만 남습니다. 그 비움을 흰 눈이 채우고 있을 것입니다. 흰 눈은 채울수록 풍경을 비웁니다. 비어져 어느 바람 사이에 저 눈 너머의 풍경이 될까요? 황동규의 시「겨울의 빛」*에서처럼.

눈이 내린다

..........
● 황동규, 『악어를 조심하라고?』, 문학과지성사, 1986.

눈송이 하나하나가 어둠 속에서
눈 내리는 소리로 바뀌는 소리 들린다
가 본 부석사와 못 가 본 부석사가 만나
서로 자리를 바꾸는 풍경이 나타난다

눈은, 모든 풍경을 덮는 눈은, 눈으로 본 적이 없는 풍경을 엽니다. 원경의 아홉 봉우리들은 형상을 넘어선 풍경을 꿈꿉니다. 아니, 모든 풍경의 욕망을 넘어선 신비로운 침묵의 선정에 든 것이 아닐까요? 이 고독 속에서야 비로소 온 천지와 감응할 수 있는 힘을 얻을 수 있습니다. 장자가 "절대 고독의 경지에서 천지 정신과 왕래한다[獨與天地精神往來]"라고 하지 않던가요. '구봉'은 강남 송강 일대 아홉 개의 도교 명산들을 일컫습니다. 고독한 늙은이, 황공망은 이 아홉 개의 신비로운 봉우리를 한 화면에 불러 모았습니다. 그는 고요한 부춘강을 거슬러 정정한 고독의 왕국에 이르렀던 것입니다.

황공망의 죽음은 전설 속에 싸여 있습니다. 한 전설에 의하면 무림(지금의 항주)의 호포虎跑에서 황공망이 여러 손님들과 노닐다가 한 바위 위에 섰는데 홀연 사방에서 운무가 자욱하게 밀려왔습니다. 운무가 지나가자 황공망은 어디에도 보이

지 않았다고 합니다. 사람들은 그가 신선이 되어 가버렸다고 생각했습니다. 지상의 나이 87세. 이 늙은 절정의 고수는 어쩌면 저 구봉의 봉우리처럼, 눈에 덮이면서 비워져버린 겨울의 빛이 되었을지도 모르겠습니다.

그림을 들여다보고 있으면 숨 막히는 밀도의 침묵 속에서도 어디선가 아련히 주인 없는 피리 소리가 들려오는 듯합니다. 황공망, 그의 영혼은 "그 드물다는 굳고 정한 갈매나무"처럼 저 산봉우리 어느 등성이에 서서, 홀로 싸락눈을 맞으며 하얗게 선정에 들어 있을 것만 같습니다.

대진의 〈동천문도도〉

경계에서 불사의 도를 묻다

⊙

대진, 〈동천문도도〉

명明, 비단에 채색, 210.5×83cm,
북경 고궁박물원.

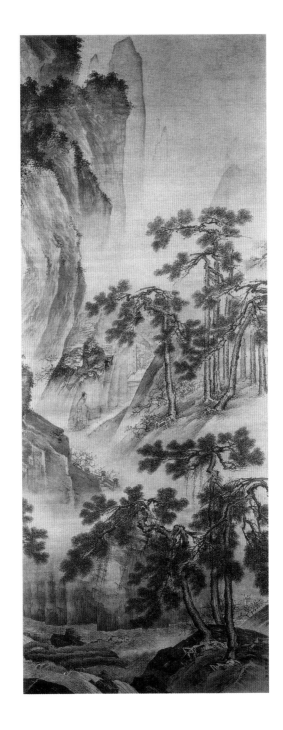

젊은 금속세공사는 충격을 받았습니다. 그가 오랫동안 연마한 최상의 기술로 빚은 장식품들이 한 대장간에서 흔적도 없이 녹아 쇳물로 변하는 것을 보았던 것입니다. 한 친구가 말했습니다. "네가 장식품을 만들면 단지 부녀자와 아이들을 위한 잠시의 완상물이 될 뿐이다. 그러나 너의 뛰어난 재능을 비단으로 옮겨 그림을 그리면 가히 불후의 작품이 되지 않겠는가?" 그때부터 젊은 세공사는 그림을 그리기 시작했습니다. 그는 쇳물이 녹이지도 못하고 시간이 썩게 하지도 못하는 불사를 꿈꾸기 시작했던 것이지요. 그리고 마침내 불후의 화가가 됩니다. 명나라 절파浙派*의 창시자, 대진戴進(1388~1462)의 이야기입니다.

〈동천문도도洞天問道圖〉는 젊은 날의 대진이 그림을 통해서 불사의 도를 찾는 여정의 한 정점을 보여주는 것만 같습

● 대진, 오위, 장로 등과 화원 화가들이 중심이 된 화파를 절파라고 하는데, 이들 대부분이 절강성 출신이어서 붙여진 이름이다. 절파는 마원, 하규 등의 남송원체화 화가들의 화풍을 계승했지만 대체로 직선적이고 호방하며, 직필直筆을 즐겨 사용했고 감각적 효과를 중심으로 하는 강한 시각성을 추구했다. 뛰어난 필치의 표현 과잉으로 오히려 부산스럽고 딱딱한 작품이 되기도 했다.

니다. 그림 속 사내는 그 정점의 입구에서 연한 홍포의 빛깔처럼 고요히 타오르는 내면의 물음표를 품고 있습니다. "도는 무엇인가?[問道]"라고 묻고 있는 것이지요. 그 물음의 언저리에 연금술의 신비로운 메아리가 아련히 떠돌고 있습니다만, 만약 대진이 그 진정한 답을 얻게 된다면 그의 이 견고하고 정교한 붓은 다른 춤을 추게 될지도 모릅니다. 불사를 꿈꾸던 젊은 날, 아직 대진은 남송원체화南宋院體畵의 화법을 연마하고 있었습니다. 그것은 마원과 하규로 대표되는 남송화원의 화풍으로 세밀한 기교, 견고한 윤곽선, 일각(대각선) 구도, 부벽준 등을 그 특징으로 합니다. 〈동천문도도〉는 그러한 화법을 최고의 수준으로 구현하고 있습니다.

　그림 속으로 들어가 대진이 던진 질문과 마주하기 위해서 우리는 우선 그림의 안과 밖을 단절시키면서 흐르는 계곡물을 발목을 적시면서 건너야 합니다. 시야를 가리는 소나무와 암벽을 넘어서면 안개가 골을 따라 흐르면서 사람의 발자국을 지웁니다. 여기서부터 우리는 세속의 자취를 한 걸음씩 버려야 합니다. 무릎으로 스멀거리는 안개 속에서 암벽들이 솟습니다. 그 육중한 질감은 부벽준(바위 표면을 도끼로 팬 것처럼 그리는 준법)에 의한 것입니다.

산의 풍경은 좌우로 겹쳐지는 사선구도(일각구도의 변형)를 이루면서 원경으로 접어듭니다. 우리 시선도 '갈 지之' 자의 굽이를 틀면서 산의 심오한 내면으로 흘러듭니다. 그리하여 홍포를 입은 사내와 같이 신비로운 동굴 앞에 서게 될 것입니다. 푸른 소나무와는 달리 입구의 앙상한 관목들은 지금이 겨울이거나 이른 봄 언저리임을 알려주고 있습니다.

'동천洞天'은 도교에서 신선이 사는 곳을 말합니다. 그런데 '洞'은 '동굴 동' 자이기도 하고 '꿰뚫을 통' 자이기도 합니다. 신선이 사는 세계는 동굴로 통해 있습니다. 이 동굴을 통과할 때 다른 차원으로의 꿰뚫음(통찰, 깨달음)을 얻게 될 것입니다. 그리하여 동굴은 근경과 원경 구도의 경계이면서, 속계와 선계의 경계를 이룹니다. 근경의 계곡물이 수평의 구도를 이룬다면 원경의 산들은 수직의 공간입니다. 세속의 수평과 초월의 수직. 그 사이에 동굴이 있습니다. 또한 계곡물이 움직임을 품고 있다면 산봉우리들은 영원으로 잠기는 부동의 세계입니다. 동動과 부동不動 사이에 동굴이 있습니다. 여기가 두 세계의 경계입니다. 발밑에서 스멀거리던 안개가 동굴 위로부터 신비롭고 아득한 허공을 열고 있음을 보세요. 물음은 항상 경계에 서식합니다. 『열하일기』의 「도강록」에서 박지원

은 이렇게 말하고 있습니다. "이 강은 나와 타자가 만나는 경계로서, 언덕이 아니면 곧 물이지. 무릇 천하 백성의 도리와 만물의 이치는 물이 언덕에 '제際'한 것과 같다. 도道는 다른 데서 구할 게 아니라, 곧 이 '제'에 있다." 연암이 말하는 '제'는 곧 경계입니다. 두 개의 세계가 만나는 접경, 가장자리의 경계는 지금까지 익숙했던 것들이 낯설어지는 자리이며, 새로운 질문의 자리이며, 그리하여 새로운 감응이 일어나는 곳입니다. 생성의 촉수가 예민해지는 자리입니다.

〈동천문도도〉는 황제黃帝가 공동산 동굴에 사는 선인 광성자를 찾아가 도를 물었다는 『신선전』의 고사를 모티프로 하고 있습니다. 황제가 물은 도의 정체는 무엇일까요? 그것은 연금술의 꿈, 불사의 비밀이 아닐까요? 이 비밀을 얻은 자를 신선이라고 하지요. 궁극의 물음 앞에 우리는 모두 혼자가 됩니다. 그곳은 아무도 대신할 수 없는 자리이기 때문입니다. 황제는 단 한 명의 수행원도 없이 겨울날, 그 물음 앞에 혼자였습니다. 그것은 또한 불사를 성취하려는 대진의 예술적 욕망이 제기한 물음이기도 한 것이겠지요.

동굴의 상징은 도교의 상상력을 감싸고 있습니다. 도교 경전인 『도장道藏』의 분류 체계가 '세 개의 동[三洞]'으로 나뉘

어 있음은 의미심장하지 않습니까? 내단內丹*의 명상법에서
동굴은 신체의 단전을 의미하지만 신화적으로는 자궁을 상징
합니다. 정철의 「관동별곡」에도 등장하는 도교의 경전 『황정
경黃庭經』에서는 이렇게 말합니다.

> 廻紫抱黃入丹田
> 자줏빛을 돌이켜 누런빛을 안고 단전에 들어가면
> 幽室內明照陽門
> 그윽한 방 안이 밝아져 양문을 비춘다

비밀스런 암호 같지만 기이하게도 〈동천문도도〉를 그대로
묘사하고 있는 것만 같습니다. 〈동천문도도〉에서 자줏빛(홍
포)의 '누런 임금[黃帝]'이 동굴의 '그윽한 방'으로 들어가고
있지 않습니까. 그 그윽한 방, 신화적인 자궁은 영웅들이 들
어가 죽는 곳, 죽어서 새롭게 태어나는 곳입니다. 그리하여

● 도교 수련의 한 방법. 양생술의 연단煉丹에 있어서 외단外丹에 대립하는 말이다. 납이나
수은 등을 써서 불사의 약인 단丹을 제조하는 외단에 대하여, 몸 안의 정기精氣를 순환시
켜 몸 안에서 단을 짓는 것을 내단이라 한다. 이는 안으로 육체와 정신을 수련하고 수명을
연장하며 병을 고치기 위해서요, 밖으로 사악邪惡을 물리치고 재난을 입지 않기 위해서다.

신생의 빛이 '생명의 문[陽門]'을 비출 것입니다. '죽음-재생'의 통과의례를 무사히 치렀을 때 비로소 영웅은 불사의 비밀을 얻게 됩니다.

〈동천문도도〉는 대진의 이름이 절강성 너머 남경南京에까지 알려지고, 드디어 궁정화원에 추대되었을 무렵의 작품인 듯합니다. 그는 그때 이미 한 차원의 경계에 이르렀습니다. 대진이 영웅이라면 이제 죽음을 만나야 할 때인 것이지요. 그는 다른 화가들의 질시와 모함으로 결국 궁정에서 쫓겨나고 맙니다. 〈추강어조도秋江漁釣圖〉라는 그림에서 어부의 옷을 홍색으로 채색했는데 그것이 불경스럽다고 문제가 되었던 것입니다. 홍색은 조정의 관복색인데 어찌 어부가 입을 수 있느냐는 겁니다. 홍색의 장난이 참으로 묘합니다. 한 기록에는 그가 화를 참지 못하고 미쳐 떠돌다가 고향으로 돌아가 굶어 죽었다고 합니다. 그러나 그 기록 안에, 그가 굴욕과 빈곤을 견디고 강호를 떠돌면서 불후의 명품을 남겼다는 사실이 또한 삽입되어야 할 것입니다. 그는 어쩌면 불사의 비밀을 엿보았을지도 모릅니다. '죽음-재생'의 동굴을 통과한 대진의 화풍은 남송원체화의 틀에 갇히지 않고 이성과 곽희, 미불米芾 그리고 원 4대가 등 모든 위대한 유산을 하나로 녹여 절파의

화풍을 새롭게 열었던 것입니다.

만년의 작품 〈설산행려도雪山行旅圖〉를 보면 선과 구도는 유려한 변화를 품으면서 훨씬 자유롭습니다. 초기의 견고한 형태를 벗어나서 운필은 풍부한 운동감과 리듬으로 가득 차 있습니다. 문인사대부의 미학을 확립하려던 동기창은 절파를 기교에 치우친 직업 화가들의 화풍으로 여기고 예도를 걷는 자가 결코 빠져서는 안 될 '마계魔界'라고까지 극단적으로 폄하했습니다. 그러나 그도 대진에게만은 존경을 표했습니다. 절파와 대립한 오파와 교분이 두터웠던 유부劉溥 역시 대진에게 기꺼이 헌시를 바치기를 마다하지 않았습니다.

戴公家數合精粹

대진은 여러 대가들의 정수를 합하였다.

發錄粧靑無不是

녹색이 피어나고 청색으로 단장하니 맞지 않는 것이 없었다.

荊關董郭迭賓介

형호, 관공, 동원, 곽희는 빈객으로 지나쳤고

奴隸馬夏兒道子

마원과 하규는 노예가 되고 오도자는 아이가 되었구나.

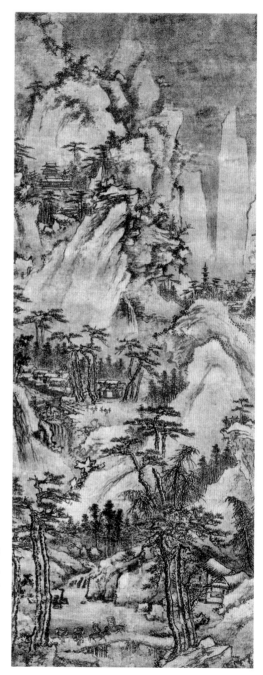

대진, 〈설산행려도〉
명, 종이에 담채, 244.2×92.9cm,
여순박물관.

심주의 〈장려원조도〉

형상 너머로 닿는 평담의 시선

⊙

심주, 〈장려원조도〉

명(15세기 후반), 종이에 수묵, 38×59cm,
캔자스시티 넬슨 – 앳킨스 미술관.

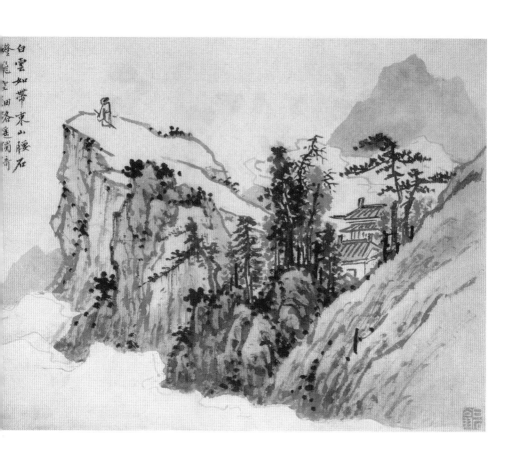

白雲如帶束山腰石
磴危梯路盤奇
空留各遼關奇

⊙

처음 그 짧은 순간, 아마 당신의 시선은 살짝 당황했을지도 모르겠습니다. 첫 시선이 닿는 풍경 속 인물이 이렇게 화면 상단에 있는 모습은 익숙하지 않습니다. 더구나 풍경 대부분이 사람 등 뒤에 놓인 것인요. 그리하여 당신의 시선은 화면 왼쪽 정점에 있는 소요자의 등 뒤로부터 오른쪽 아래로 역주행하게 될 것입니다. 감상자 시선의 역주행은 그림 속 인물의 시선 방향과는 대립하면서 화면에 미묘한 긴장을 야기합니다. 명대 오파吳派•의 영수 심주沈周(1427~1509)가 만년에 그린 산수책의 한 장면 〈장려원조도杖黎遠眺圖〉(명아주 지팡이를 짚고 멀리 바라보다)입니다. 자주 그는 그렇게 그리곤 했습니다. 근경이 사람의 등 뒤로 펼쳐지는 구도를 말입니다.

원대의 저 고독하고도 위대한 예술 정신들이었던 예찬과 왕몽이 떠돌던 곳, 강소성江蘇省 오현吳縣(오늘날 소주蘇州)에

⋯⋯⋯⋯⋯
● 오파는 양자강 하류의 도시 소주의 옛 이름인 오吳를 따라 이름이 지어졌다. 심주 · 문징명 등이 그 기초를 닦았으며 명대 말기에는 동기창 · 진계유 등이 나타나 화단의 주류를 형성했다. 절파는 주로 화원의 직업 화가들이며 강하고 예리한 필법에 중점을 둔 데 비해, 오파는 주로 문인화가들이며 정신적 깊이와 속되지 않고 시정을 담은 필법을 중히 여겼다.

서 심주는 태어납니다. 원대의 예술혼은 그곳에서 심주를 만나 훗날 오파라고 불리는 문인화(남종화)의 도도한 흐름을 이루게 됩니다. 심주의 집안은 대대로 학자 집안이었습니다. 그런데 조부 심징은 좀 독특한 인물이었나 봅니다. 그는 후손에게 관직에 나가지 말 것을 유훈으로 남겼다 합니다. 모든 사대부의 삶의 목표가 관직을 통한 경세經世임을 생각한다면 참으로 유별난 유훈임에 틀림없습니다. 어려서 신동이라 불렸던 손자 심주는 그 유훈을 지켰고, 그리하여 그는 피 말리는 과거시험과 관직의 강박에서 벗어날 수 있었습니다. 그리고 그가 좋아했던 시와 그림에 모든 재능과 힘을 쏟을 수 있었습니다. 심징의 기이한 유훈은 중국 회화사의 중요한 한 계기를 부여했습니다.

심주는 오대의 동원과 거연, 북송의 미불, 그리고 원대의 4대가인 황공망, 오진, 예찬, 왕몽의 그림을 두루 연구하고 그들의 필법을 습득했습니다. 그 가운데서도 왕몽을 추종했던 젊은 시절 그의 붓은 공교하고 세밀했습니다. 스승 진관의 생일 선물로 그렸던 〈여산고도廬山高圖〉가 그러합니다. 이 섬세하고도 장려한 풍경에는 왕몽의 향기가 물씬 납니다. 50세를 넘기면서 모든 고법을 자신의 것으로 소화하여 그 자신만

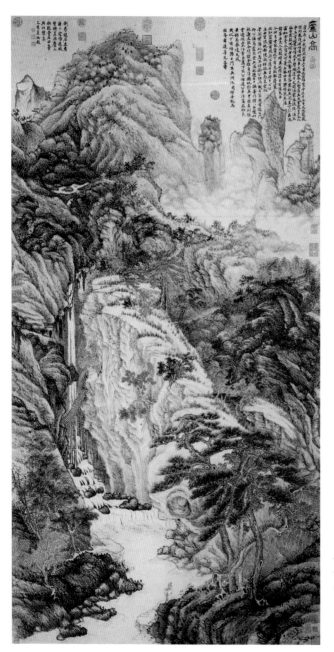

⊙

심주, 〈여산고도〉

명(1467년), 종이에 담채, 193.8×98.1cm,
대북 고궁박물원.

의 경지를 이루자 심주의 붓은 오히려 거칠어지고 평이해지기 시작합니다. 그래서 사람들은 젊은 시절의 심주를 '세밀한 심주[細沈]', 그 이후를 '거친 심주[粗沈]'라 부르기도 한답니다.

〈장려원조도〉, 등 뒤로 역주행하는 시선 속에 드러나는 풍경을 그려내는 붓의 흐름은 화려한 수사의 욕심을 버린 듯 무심하여 거칠면서도 간이하기만 합니다. '거친 심주'입니다. 이 거칢에는 기교나 명성에 얽매이는 속기俗氣가 사라져버렸습니다. 무심한 평담함 속에 자유롭고 맑은 정신의 기운인 청량한 일기逸氣가 떠돕니다. 황공망과 예찬의 일격逸格*을 계승하고 있는 것입니다. 실제로 심주는 이미 화단의 신화가 되고 있던 황공망의 〈부춘산거도〉 진품을 소장하고 있었습니다.

'장려원조'라는 말은 지팡이를 짚고 먼 데를 조망한다는 뜻입니다. '멀리 봄[遠]'은 산수화 시선의 기본 원리이지만 단

● 북송의 황휴복黃休復은 『익주명화록益州名畵錄』에서 화가를 평함에 있어 일격을 가장 높은 품평 기준으로 삼아 문인화가의 심미관을 반영했다. 일격은 법도나 색에 맞게 그리는 데 서투르다. 다시 말해 기교를 중시하지 않는다. 필은 간략하나 형태가 갖추어지며, 저절로 얻어 본받을 수 없으며, 작위적 의도를 넘어선다. 이것은 '마음이 내키는 대로 하여 일정함이 없는 것을 일逸이라 한다'는 당시의 문인화론과 일치하는 미학 사상이다.

순한 시선의 문제가 아닙니다. 여기에는 산수화의 심원한 비의秘義가 담겨 있습니다. 산수화는 멀리 보는 풍경화입니다. '멀리 봄'은 『장자』의 첫 장 그 유명한 대붕의 우화에 등장합니다. 그 우화에서 북명 바다의 거대한 물고기가 거대한 붕새로 변신하는 판타지 장면에만 온통 현혹되어서는 안 됩니다. 그다음을 보셔야 합니다. 붕새는 구만리장천으로 날아오릅니다. 구만리장천으로 날아오른 붕새는 절대 자유정신의 경지를 상징합니다. 그 붕새가 남명(남쪽 바다)으로 날아가다가 세상을 내려다보는 장면이 슬쩍 나옵니다. 그때 그 붕새의 시선에 '원' 자가 나옵니다. 산수화 원법은 바로 이 대붕의 시선으로 산수를 보는 투시법인 것입니다. 멀리 볼 때만이 산수의 거대한 기운(형세) 그리고 그와 연결된 우주의 생명력과 리듬을 포착할 수 있습니다. 이러한 우주의 생명력을 '대상大象(위대한 이미지)'이라 합니다. 노자는 "위대한 이미지는 형체가 없다[大象無形]"고 했습니다. '멀리 봄'은 형체를 넘어서 기어코 저 아득한 '무형無形'의 대상에 닿으려 합니다. 무는 텅 빈 것이 아니라 무궁한 우주적 생명력의 근원입니다.

〈장려원조도〉의 선비는 먼 데를 보고 있습니다. 먼 데를 보기 위해서는 벼랑에 이르러야 합니다. 세속적 시선(가까운 데

를 보는 시선)이 끊긴 자리에 이르러야 하는 것이죠. 길의 끝에 서야 다른 차원의 세계가 열립니다. 당나라 왕유의 시 「종남별업終南別業」(종남산의 별장)의 한 구절처럼 말입니다.

> 行到水窮處　거닐다 물길 다한 곳에 이르러
> 坐看雲起時　앉아서 구름이 일어나는 장관을 바라본다

운무에 떠 있는 벼랑이야말로 형상과 '형상 너머' 사이의 황홀한 경계 지대입니다. 선비의 등 뒤(근경)가 형상의 풍경[有, 實]이라면 눈앞으로 열리는 여백은 형상 너머의 풍경[無, 虛]입니다. 선비는 시선으로 풍경을 지배하고자 하지 않습니다. 그는 너무 풍경 깊숙이 들어와 있습니다. 그래서 풍경에 맞서 있는 것이 아니라 차라리 그 자신이 풍경이 된 듯합니다. "사람이 풍경으로 피어날 때가 있다"●는 시구처럼 말입니다. '형상 너머'의 풍경을 관조하기 위해서는 객관적 관찰자가 아니라 스스로 풍경으로 피어나야 합니다. 선비는 어느 순간 풍경과 더불어 저 아득한 무無 속으로 스며들 것만 같습

● 정현종, 「사람이 풍경으로 피어나」, 『나는 별 아저씨』, 문학과지성사, 1978.

니다. 그리하여 그 앞의 공간은 등 뒤의 공간보다 훨씬 좁지만 훨씬 넓고 함축적입니다. 그곳은 빈 곳이지만 무궁하게 펼쳐질 공간인 것이죠.

선비의 시선이 닿는 왼쪽 공간은 이 그림에서 미완성인 곳이면서 동시에 이 그림을 완성하는 곳입니다. 화가는 왼쪽 공간에 먼 산을 담묵의 음영으로 슬쩍 드러냈을 뿐 붓을 대지 않고 여백으로 남겨두었습니다. 그리하여 선비의 시선이 닿을 아득한 대기의 공간을 확보하고 선비의 시선이 형상을 넘어 무한으로 넘어갈 수 있는 여지를 부여했습니다. 그리고 그 여백의 공간에서 우리는 문득 시를 만납니다. 선비는 마치 허공에 걸린 시를 읽고 있는 중인 듯 보이지 않습니까?

白雲如帶束山腰

띠 같은 흰 구름 산허리를 에워싸고

石磴飛空細路遙

바윗길은 허공으로 날아올라 오솔길이 아득한데

獨倚杖藜舒眺望

홀로 지팡이에 의지해 먼 곳을 바라보며

欲因鳴澗答吹簫

계곡 물소리에 응해 피리를 불고 싶어라.

그림은 소리를 갖지 못합니다. 반면에 시는 본래 노래이며 소리입니다. 〈장려원조도〉의 왼쪽 여백과 그 여백에 쓰인 시는 그림에 문득 소리를 부여합니다. 우리는 그것을 소리 내어 (혹은 눈으로 소리를 연상하며) 읽어야 합니다. 그리하여 계곡 물 소리, 돌길을 밟는 한적한 발걸음 소리, 나무를 스치는 바람 소리, 운무가 풍경을 적시는 소리들이 형상이 사라진 자리에서 함께 환기됩니다. 여운 같은 먼 곳의 피리 소리, 나직이 읊조리는 시의 음송으로 풍경은 문득 시정을 품은 리듬과 율동이 됩니다. 그리하여 이 그림은 비로소 완성되는 것입니다. 이것이 시와 그림이 만나서 그윽한 시정詩情, 심오한 사유를 생성하는 문인화(오파)의 품격입니다. 시 속에 그림이 있고, 그림 속에 시가 있습니다.

심주의 생활은 소박하고 안정적이었으며 삶은 평온했다고 합니다. '거친 심주'가 도달한 무심하고 평이한 붓과 같이. 〈유외춘경도柳外春耕圖〉는 그 평온한 삶의 일상을 평이하고 담담한 붓으로 그려내고 있습니다. 그러나 이러한 심주의 삶과 예술을 좋은 가문에 태어나 행운으로 거저 얻은 산물로 여

⊙

심주, 〈유외춘경도〉

명, 종이에 담채, 38.7×60.2cm,
캔자스시티 넬슨 – 앳킨스 미술관.

기지는 마십시오. 그런 평가는 인간의 욕망을 너무 과소평가한 생각입니다. 심주가 얻은 소박한 평온과 평담은 실상 가장 어려운 정신의 경지입니다. 그것은 무한 팽창력을 가진 욕망과의 끊임없는 대결, 그 치열한 내적 절제와 수련을 통해서만이 이를 수 있는, 유학의 중용中庸이나 노장老莊의 허심虛心과 같은 경계이기 때문입니다. 그는 속기를 떨치고 벼랑 끝에 올라 멀리 바라보는 자입니다.

동기창의 〈완련초당도〉
빈 중심에서 솟는 정신의 풍경

⊙

동기창, 〈완련초당도〉
명(1597년), 종이에 수묵, 111.3×36.8cm,
개인 소장.

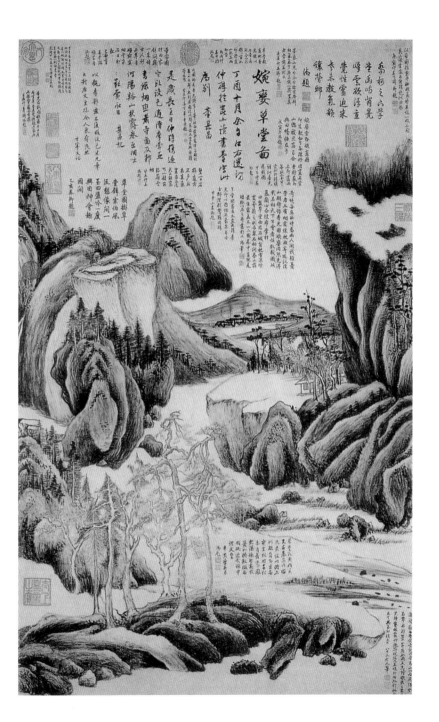

⊙

나는 동기창董其昌(1555~1636)에 동의하지 않습니다. 그러나 그가 설치한 진법 같은 산수 속을 여전히 헤매고 있습니다. 명나라 말기, 미학의 주도권을 장악한 동기창은 회화의 역사를 궁정화원들이 이어온 북종화와 문인사대부들이 계승한 남종화의 계보로 분류했습니다.* 그리고 마치 재판관처럼, 그의 정치적 지위와 예술적 카리스마와 박학의 힘으로 엄숙하게 남종화의 미학적 승리를 판결했습니다. 그리고 "북종화는 마계魔界"라고 선언하기에 이릅니다. 동기창의 이러한 지나친 단호함에는 환관과 같은 궁정 세력과 급부상하고 있던 신흥 상인 계층(시민계급)에 대항하고자 했던 문인 계층의 급박한 계급적 이해가 상당 부분 반영되어 있습니다. 실제로 궁정은 오랫동안 절파(북종화)의 후원자였던 경우가 많았으며, 도시경제의 발달은 다양한 풍속화의 발달을 가져오고 있었습니다.

...............

● 명대 말기 막시룡, 동기창, 진계유가 제창한 회화사의 남종·북종 양대 화파 구분을 말한다. 왕유를 남종, 이사훈을 북종의 창시자로 본다. 명대 오파는 남종, 절파는 북종을 계승하고 있는데 남종이 북종보다 우월하다고 주장한다.

동기창은 중국 예술의 장강을 거슬러 오릅니다. 그는 자신의 산수화에 대해서 평원산수는 조영양趙令穰의 법을, 중산첩장重山疊嶂은 강관도江貫道를, 준법은 동원의 피마준과 점자준, 나무는 동원과 조맹부의 법, 바위는 이사훈李思訓과 곽희의 법을 사용했음을 밝히면서 자신의 미술적 구성 능력을 보여줍니다. 그러나 이것은 일부의 사용명세서일 뿐입니다. 이 목록에 미불, 소식, 황공망, 왕몽, 예찬의 이름이 다시 올라야 할 것이니, 이 호출된 이름들을 다 어쩌란 말인가요? 동기창의 산수화는 중국 회화사에 나타난 화법들의 총결산입니다.

그의 오만한 박람강기는 중국 회화사를 종횡한 다음 그의 손을 통해서 기형적인 한 공간을 우리 앞에 구성해냅니다. 〈완련초당도婉孌草堂圖〉입니다. 이 그림에는 담박하면서도 청신한 공기가 감돕니다. 그러나 왠지 부자연스럽고 어딘가 기형적으로 보이지는 않습니까? 그런데도 무수한 감식가와 소장자들이 그림 속에 찬탄하는 제문題文을 지어 써넣고 인장을 찍어댔습니다. 1989년 북경에서 〈완련초당도〉는 13억 원에 경매되면서 당시 최고 기록을 세웁니다.

〈완련초당도〉는 동기창이 그의 죽마고우이자 예술적 이념을 공유한 동지였던 진계유陳繼儒(1558~1639)의 초당을 방

문하고 헤어질 때 진계유에게 그려준 그림입니다. 그림을 구성한 요소를 세밀하게 분해해볼 수 있다면 여기에서 수많은 옛 대가의 양식과 기법들을 하나하나 찾아낼 수 있을지도 모릅니다. 이러한 결합은 분명 기형적인 부자연스러움을 만들어내고 있습니다. 그러나 그러한 미술사적 지식으로도 우리는 이 기묘한 공간이 만들어내는 청신함의 기운을 제대로 설명할 수는 없을 것입니다. 이미지의 흐름을 방해하는 저 낡은 훈장 같은 제문과 인장들을 거둬내면서 그의 산수 속으로 들어가보아야 합니다.

서예의 대가였던 동기창의 선은 요란하지 않습니다. 광기와 같은 운필의 속도도 현란한 장식의 유혹도 거부함으로써 고담, 즉 예스럽고 담박한 기운이 형상들 사이에 감돌게 합니다. 예찬의 〈육군자도六君子圖〉를 연상시키듯 근경의 여섯 그루 나무가 절제된 마른 붓으로 그려져 있습니다. 성긴 가지들은 스산한 가을바람을 머금고 있는 듯합니다. 흐르는 물소리를 여백으로 풀어놓는 굽이진 계곡을 따라 올라가면 언덕 위에 소슬한 초당 한 채를 만나게 됩니다. 진계유의 초당입니다. 시·서·화 삼절三絶로서 동기창과 동렬로 평가받는 진계유는 29세 때 유자儒者의 의관을 태워버리고 은거의 삶을 선

택합니다. 그의 그림 〈운산유취도雲山幽趣圖〉의 맑고 그윽한 정취와 그의 책 『암서유사岩栖幽事』에 실린 시에 그의 삶이 잘 나타나 있습니다.

余每欲　나는 언제나 세상에서

藏萬卷異書　기이한 책 만 권을 소장해

襲以異錦　기이한 비단으로 책을 씌우고,

熏以異香　기이한 향으로 쐬면서

茅屋蘆帘　띠집과 갈대발,

紙窓土壁　종이창과 흙집에서

終身布衣　평생을 벼슬 없이 살며,

嘯咏其中　그 가운데서 시를 읊고자 하노라.

은자의 고고한 정신처럼, 저 초당에서 청신한 기운이 시작되는 것일까요? 그곳은 화면의 중심이면서 비어 있습니다. 형상의 빈 터, '빈 중심'이 좌우로 솟고 맴도는 바위와 산의 변화를, 그 이미지의 욕망을 적요한 비움으로 받아들이면서 허락하고 있습니다. 마치 "고리의 중심(빈 중심)을 얻어 무궁한 변화에 응한다[得其環中, 以應無窮]"는 장자의 신비로운 경

⊙

진계유, 〈운산유취도〉
명, 비단에 수묵, 110.4×54.6cm,
요녕성박물관.

구처럼 말입니다.

　진계유의 '빈 중심'을 동기창은 가지지 못했습니다. 그러기에는 그의 야심이 너무 컸습니다. 그는 몰락한 가문에 태어났지만 장관급인 예부상서에까지 올랐으며, 그의 화려한 정치적 이력에는 부정부패와 백성들에 대한 가혹 행위 혐의가 따라다녔습니다. 실제로 민란으로 그의 집과 재산이 불태워지는 사건도 있었습니다. 그의 야심은 예술에서도 조맹부와 같은 권위를 추구하였으니 마음이 어찌 고요할 수 있었겠습니까? 그런 그에게 은자의 고요한 삶을 사는 진계유는 부럽고도 존경스러운 벗이었습니다.

　초당의 빈 터를 둘러싸고 배치된 산과 바위가 자못 기이합니다. 전거가 없는 글자가 단 하나도 없었다는 명나라 한시들처럼 하나하나 전거를 따른 옛 화법으로 그려졌지만, 그럼에도 그 누구도 건설해본 적 없는 공간이 축조되고 있습니다. 왼쪽 중경에 말리듯이 솟은 토산이 있고, 그 뒤에 거꾸로 박힌 듯한 사각뿔 모양의 암산, 암산 옆으로 띠처럼 겹으로 둘러진 언덕의 선들이 만들어내는 추상적이고 기하학적 공간은 전례가 없습니다. 이곳은 감성적 공간이 아니라 다분히 이지적 공간입니다. 이러한 실험적 공간 분할은 〈서하사시의도

栖霞寺詩意圖〉와 같은 그의 다른 그림에도 지속적으로 나타납니다. 실제로 동기창이 마테오리치를 통해 유입된 유럽 기하학의 영향을 받았다는 미술사 연구도 있습니다. 남종화의 계승자를 자처하는 동기창의 화론은 그의 회화 세계를 완고한 복고주의로 오해하게 만듭니다. 그러나 동기창은 고법古法을 수용하되 그 속에 새로운 변화를 담을 줄 알았습니다. 창조적 변화가 없는 반복을 그는 혐오했습니다. 〈완련초당도〉에서 느껴지는 청신함은 동기창의 이러한 변환의 감각과 새로운 공간 창출 능력에서 기인합니다.

이미지가 스스로 여는 모험을 좀 더 따라가봅시다. 초당 뒤로는 지평선이 나타나면서 낮은 언덕과 산이 평원平遠*의 시점으로 먼 원경처럼 펼쳐집니다. 그 뒤로는 아득히 허공이 펼쳐지는 것이 상례입니다. 그런데 그 위로 안개 띠가 둘리면서 느닷없이 높이 솟은 토산의 봉우리가 허상처럼 떠 있습니다. 원근을 거스르는 이런 부자연스러움은 눈의 습관을 불편하게 하지만 빈 중심(초당)에 겹겹의 깊이를 만듭니다. 빈 중심의

..............

- 곽희는 『임천고치林泉高致』에서 산수화의 투시법을 고원高遠, 심원深遠, 평원의 삼원三遠으로 나누었다. 산 아래로부터 산을 위로 올려다보는 것을 고원, 산의 앞쪽에서 산의 뒷면을 넘겨보는 것을 심원, 근접한 산에서 먼 곳의 산을 바라보는 것을 평원이라고 했다.

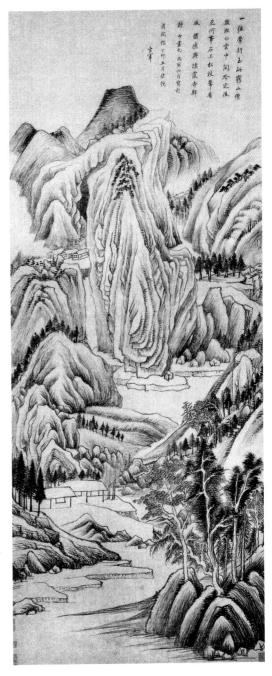

一住翠計玉岈窩山僧
蓋激白雲中閑谷坐後
足何筆石工松枝等看
處撮僬與懷蔵寺群
静中其也丙寅五月寫扵
肖閒館 丁卯五月塁詠
玄宰

동기창, 〈서하사시의도〉
명, 종이에 수묵, 133.1×52.5cm,
상해박물관.

깊이는 오른쪽 솟아오른 벼랑에 의해 극적으로 완성됩니다. 이 벼랑은 화가의 먹이 가장 집중된 곳입니다. 마치 정신의 무량한 중량감을 드러내려는 듯이 말입니다. 그러나 먹이 가장 진하게 모인 곳에 문득 뚫린 여백의 구멍은 무엇이며, 또 왜 이 벼랑의 상단은 갑자기 허공으로 기화해버리는 걸까요?

동기창은 젊은 시절 선종禪宗을 깊이 공부했습니다. 남북 종의 분류도 선종에서 빌린 것이지요. 고리 모양의 구멍과 느닷없이 허공으로 사라져버린 벼랑은 선종의 돈오頓悟(단번에 깨달음)를 보여주는 것만 같습니다. 초당 주인의 정신에 대한 동기창의 경외심이 이미지로 드러난 것일까요. 무無가 되는 벼랑의 정신! 그것은 마치 선사의 "할!"처럼 우리 시각을 후려칩니다. 그러나 초당의 주인(진계유)은 좀 더 부드러운 목소리로 우리를 초당의 빈 중심으로 이끕니다.

靜座然後知　　고요히 앉아본 뒤에야
平日之氣浮　　평상시의 마음이 경박했음을 알았네
守默然後知　　침묵을 지킨 뒤에야
平日之言躁　　지난날의 언어가 소란스러웠음을 알았네
(⋯)

閉戶然後知　문을 닫아건 뒤에야

平日之交濫　앞서의 사귐이 지나쳤음을 알았네

寡慾然後知　욕심을 줄인 뒤에야

平日之病多　이전의 잘못이 많았음을 알았네

— 진계유, 「안득장자언安得長者言」 (안득 장자의 말씀) 중에서

　　동기창이 확립한 문인화의 계보와 조형 미학은 그의 계승자들을 통해서 소위 정통파 화맥을 형성합니다. 그것은 차츰 고법의 양식과 형식에 지나치게 얽매이는 화풍이 되어갔고, 독창적 창조력은 급격히 고갈되고 맙니다. 전통이 종합된 다음, 아류만이 양산된 셈이지요. 그리하여 훗날 석도石濤를 비롯한 개성주의자들에게 신랄한 비판을 받게 됩니다.

≈

≈

2부

삶과 더불어

궁궐과 저잣거리,
삶과 상상력의 다양한 모습

고굉중의 〈한희재야연도〉

탐미적 향락 속에 뜻을 숨기다

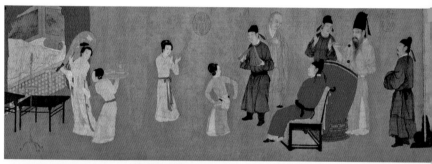
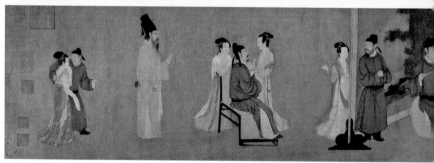

⊙

고굉중, 〈한희재야연도〉

북송(970년경), 비단에 채색, 28.7×335.5cm,
북경 고궁박물원.

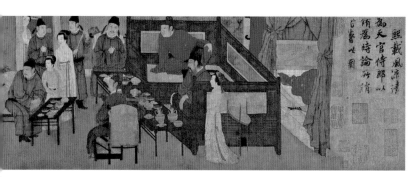

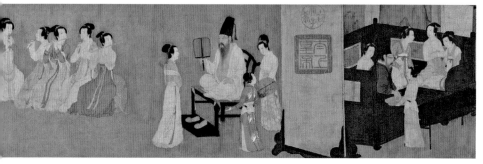

⊙

그는 자신의 왕조와 자신의 시대가 몰락하리라는 것을 예감
하고 있었습니다. 군주의 요구를 어길 수도 없지만, 하늘의
명운은 더욱 거역할 수 없었습니다. 그는 망명하기로 작정합
니다, 아무도 찾아낼 수 없는 저 내면 속으로. 그것은 기이한
은둔이었습니다. 그리하여 그는 스스로 타락합니다. 밤마다
향락의 밤잔치를 열었던 것이지요. 남당 시대의 기인 한희재
의 이야기입니다.

> 夫天地者 萬物之逆旅　무릇 천지는 만물의 여관이요,
> 光陰者 百代之過客　세월은 하염없는 나그네로다.
> 而浮生若夢　부평초 같은 인생 꿈과 같으니
> 爲歡幾何　기쁨이야 그 얼마나 되리.
> 古人秉燭夜遊　옛사람이 촛불을 잡고 밤에 놀았다 하니
> 良有以也　진실로 까닭이 있음이라.

「춘야연도리원서春夜宴桃李院序」에서 이백의 탐미적 탄식
과는 달리 촛불을 잡는 한희재의 밤잔치에는 좀 다른 사연이

있었던 것입니다.

당 제국이 망하고 천하에는 수많은 소국들이 도처에서 아침에 섰다가 저녁에 사라지곤 하는 오대십국의 혼란이 전개됩니다. 남당은 남쪽에 세워진 혼란기의 마지막 소국이었습니다. 이미 북쪽에서는 송나라가 일어나 제국의 기틀을 닦을 무렵입니다. 예술 애호가로 유명한 남당의 마지막 왕 이욱은 그의 운명과는 다른 정치적 야심을 품고 있었습니다. 선대의 중신을 지낸 한희재를 다시 재상으로 등용하여 국운을 중흥코자 했던 것이죠. 이 소식을 듣자 한희재는 방탕한 밤잔치를 열기 시작합니다. 왕은 한희재의 행태가 의심스러웠습니다. 그래서 화원의 화가인 고굉중顧閎中(910?~980?)을 시켜 한희재의 밤잔치를 몰래 염탐하고 그려오게 합니다. 고굉중이 몰래 잠입을 했는지 아니면 초대를 받았는지는 알 수 없지만, 어쨌든 그리하여 그려진 희대의 명작이 긴 두루마리의 〈한희재야연도韓熙載夜宴圖〉입니다. 여기에는 한희재의 밤을 훔쳐보려는 이욱의 관음증도 유령처럼 언저리를 서성거리고 있습니다.

그 밤에 무슨 일이 있었을까요? 고굉중은 그 황음의 향연을 시간의 흐름에 따라 다섯 장면으로 재구성했습니다. 보고

서(그림)는 매우 사실적입니다. 그러나 동시에 고도로 암시적입니다. 긴 시간의 사건을 한 장면에 압축하기 위해 어쩔 수 없는 것이겠지요. 각 장면은 병풍에 의해 교묘하게 분절되면서 이어집니다. 첫 장면에 들어가기 전, 제일 오른쪽에 살짝 드러난 침대의 어질러진 붉은 이불과 비파를 보세요. 이 어수선함은 연희의 향락과 음란을 암시하고 있습니다.

첫 장면에서는 향연에 초대된 거의 모든 등장인물이 실이 춤추는 듯한 유사묘游絲描*의 생동과 강한 철선묘鐵線描**의 사실적 묘사로 정체를 드러냅니다. 그들은 모두 왼쪽 병풍 앞에 앉아 비파를 연주하는 여인을 향해 있습니다. 그 여인은 교방부사 이가명의 여동생입니다. 그 앞에 비스듬히 앉아서 연주자를 보는 사람은 오빠인 이가명입니다. 이가명의 바로 옆 작은 체구에 하늘색 옷을 입은 여자는 둘째 장면에서 춤을 추게 될 무희 왕옥산이고요. 그리고 오른쪽 평상 위에 앉아 높은 사모를 쓰고 흑포를 입은 자가 이 밤의 주인공인 한희재

● 인물화의 선묘법線描法으로 날카롭고 가는 첨필尖筆을 사용하여 마치 실이 흐르는 것처럼 부드러우면서도 끊이지 않는 선으로 그리는 묘법.
●● 인물화의 선묘법線描法으로 필치에 표출성이 없고 일정 속도, 같은 굵기로 붓을 놀리는데, 묘선이 철사와 같이 딱딱하고 변화가 없으므로 이 이름이 붙었다.

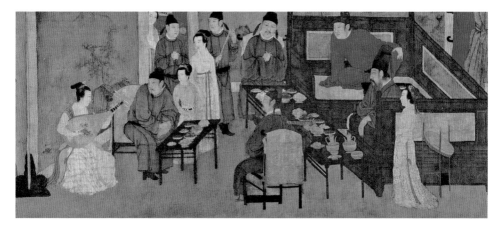

⊙ 고굉중, 〈한희재야연도〉(부분). 비파 연주를 듣는 장면.

입니다. 그 뒤에 홍포를 입은 자는 그의 친구인 장원랑찬(수염이 없는 것을 보니 환관인 것 같지 않나요?)입니다.

등장인물들의 표정과 시선 그리고 미세한 움직임 속에 비파의 한 줄기 선율이 실내를 흘러 다닙니다. 그 선율은 홍포 사내의 상체를 급격히 앞으로 기울게 하고 사람들의 몸을 돌리게 하여 시선을 빨아들입니다. 그런데 이가명 뒤의 젊은 사내와 오른쪽의 한 인물이 예외적으로 다른 방향을 보고 있습니다. 그러나 그들이야말로 오히려 비파의 선율에 가장 매혹된 자들일 것입니다. 그 둘만이 두 손을 가슴에 모으고 있지

않습니까. 아마 그들의 가슴을 에는 애절한 선율인가 봅니다.

정작 예외적인 시선은 따로 있습니다. 병풍 뒤에서 고개를 살짝 내민 시녀의 시선입니다. 그녀는 한 대상이 아니라 실내에서 일어나는 상황 전체를 측량하며 엿보고 있습니다. 그녀는 모든 엿보는 시선의 은유이며, 화가 고굉중 그리고 그 뒤에 숨은 이욱의 관음증을 대변하고 있습니다. 그러나 그녀의 탐욕스런 시선도 이 방을 벗어나지는 않습니다. 그런데 이 공간을 넘어서는 시선이 이곳에 숨어 있습니다. 한번 찾아보세요. 화가는 보고서 같은 사실적 묘사 속에서도 이 숨은 시선의 암시를 미묘하게 포착합니다. 그 시선은 바로 이 밤의 주인공 한희재의 시선입니다.

모든 장면에서 한희재는 다른 사람보다 더 크고 더 세밀하게 묘사되어 있습니다. 그의 늘어뜨린 손은 움켜쥘 어떤 집착에서도 벗어나 있으며, 그의 시선은 대상을 스쳐 지나 그 너머 허공 어딘가를, 맞은 편 병풍 속 아득한 산수 어디쯤을 떠도는 듯합니다. 우울하고도 비밀스러운 시선입니다. 그는 연회의 중심이면서 텅 비어 있습니다. 그의 정신은 어디론가 은둔해 버렸습니다. 고굉중은 그 텅 빈 시선을 놓치지 않았습니다.

둘째 장면은 더욱 극적이면서 더욱 암시적입니다. 빈 공간

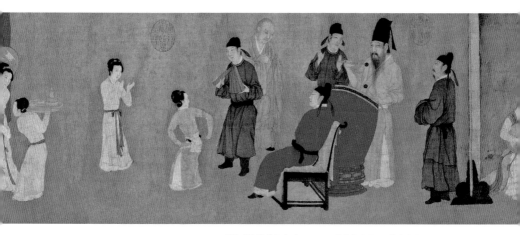

◉ 고굉중, 〈한희재야연도〉(부분), 무희가 춤을 추고 한희재가 북을 두드리는 장면.

속에 무희 왕옥산이 무릎과 팔과 허리를 굽혀 관절에 탄력을
축적하면서 곧 이어질 뿌림 혹은 도약을 예비하는 팽팽한 긴
장감 속에 살짝 뒤돌아보고 있군요. 이 순간, 한희재는 흑포
를 벗고 소매를 걷어 올리며 막 북채로 북을 두드리려 합니
다. 젊은 사내는 박拍을 막 치려 하고, 사람들은 손뼉을 치기
직전입니다. 이 순간은 움직임과 멈춤이 하나로 응축되고, 소
리와 침묵이 하나가 되는 순간입니다. 화가는 시선을 분산시
키는 가구나 실내장식을 과감하게 생략함으로써 춤과 북이
만들어낼 순간의 긴장감에 서사를 집중하고 있습니다.

하지만 이 응축의 순간에서 한 걸음 비껴나 공간의 긴장을 완화하는 인물들이 있습니다. 홍포의 사내는 의자에 비스듬히 앉아 한 팔을 등받이에 걸치고 있는데, 그 이완되고 거만한 모습이 매우 생생합니다. 그러나 이완과 동시에 향연을 탐닉하고 있는 홍포는 붉은 북의 색과 겹치면서 강렬하고 자극적인 향략의 밀도를 만들어내고 있습니다.

또 한 명의 사내는 수수께끼 같습니다. 박을 치려는 사내 뒤의 늙은 중을 보세요. 그는 이 향략의 장면을 외면하고 있습니다. 윤곽선이 다른 인물보다 선명치 않아서 마치 유령처럼 보이지 않습니까? 정말 유령인지도 모릅니다. 그는 그림 전체에서 단 한 번, 이 장면에서만 출현했다 유령처럼 사라집니다. 한희재와 친분이 깊었던 덕명화상으로 추정되지만, 묘한 것은 여기서 유일하게 한희재와 거의 같은 크기로 그려졌다는 점입니다. 그 화상은 실체이기보다는 어쩌면 한희재의 숨은 마음의 투영이 아닐까요? 그것은 이 그림 속에 한희재의 정체를 숨겨놓은 고굉중의 수수께끼일지 모릅니다. 그 수수께끼를 왕 이욱은 간파했을까요?

향락의 밤 한가운데서 한희재의 손은 장단을 맞추고 흥을 돋우기 위해 북채를 들고 있지만 그의 우울한 눈은 저 먼 곳

을 향해 망명하고 있습니다. 백거이는 한 시에서 "대은大隱 (고수의 은자)은 궁정에 숨고 / 소은小隱 (하수의 은자)은 산야에 숨는다"고 했습니다. 한희재는 과연 대은이었을까요?

그림은 이어서 휴식의 장면, 여러 기녀들이 퉁소와 피리를 연주하는 장면, 마지막 송별의 장면으로 전개됩니다. 고굉중은 오대 시대 귀족들의 은밀한 방 안을 폭로합니다. 그 속의 향락적 삶과 문화를 유려한 선과 색채를 통해 사실적으로 재현해내고 있습니다. 유감스럽게도 우리는 화가 고굉중이 어떻게 살았고 왕조의 멸망 이후에는 어찌 되었는지에 대해 잘 모르지만, 그가 보여준 그 사실주의는 이어지는 송 왕조에서 활짝 꽃필 것입니다. 그러나 진정 고굉중의 탁월한 점은 사실의 형태 너머로 떠도는 인물의 미묘한 심리를 암시적으로 포착할 줄 알았다는 데 있습니다.

장택단의 〈청명상하도〉
다리와 시장이 만나는 삶의 정오

⊙

장택단, 〈청명상하도〉
북송(11~12세기), 비단에 담채,
24.8×528.7cm, 북경 고궁박물원.

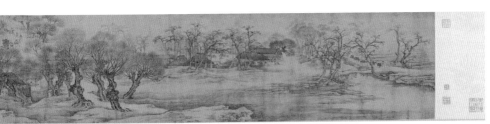
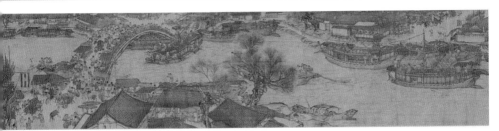
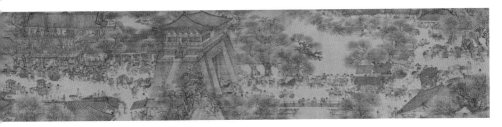

⊙

삶은 그러합니다. 1,000년 전이나 지금이나 왁자지껄, 떠들고 웃고 마시고 흥정하고 싸우고 구경하며 흘러갑니다. 삶이여, 그대 흘러가라! 우리에게 허락되는 이 시간을 견디고 살고 흘러가는 것 외에 또 다른 무엇이 있겠습니까. 그리고 때가 되면 다른 삶과 다른 시간이 이곳을 살아갈 것입니다. 북송 도화원 화원인 장택단張擇端(11세기 말에서 12세기 초에 활동)이 그린 〈청명상하도淸明上河圖〉는 5미터가 넘는 긴 두루마리에 당시 수도 변량汴梁의 번영했던 상업 활동을 파노라마처럼 보여줍니다. 그것은 삶의 도도한 다큐멘터리입니다. 두루마리를 펼치면 800여 명의 인물들, 73마리의 축생들, 20개가 넘는 수레와 가마, 20여 척의 배들이 저마다의 삶으로 삐걱대며 움직이기 시작합니다. 그곳에 우리도 있습니다.

변량은 수당 시대에 이르러 강남 개발이 진척되어 변하汴河가 대운하와 이어지면서 물자 유통의 중심지가 됩니다. 예부터 산은 공간을 나누고 물은 공간을 이어준다고 했습니다. 물길들이 만나는 곳에 삶이 모입니다. 송나라 맹원로孟元老가 편찬한 『동경몽화록東京夢華錄』에서는 변량은 세상 모든 사

람이 모여들고 교외 곳곳이 저잣거리와 같다고 했습니다. 〈청명상하도〉는 이 삶의 현장을 이동하는 카메라처럼 숱한 삶의 표정들을 따라 흐르면서 생생하게 증언합니다.

5미터의 두루마리를 조금씩 펴다가 홍교虹橋(무지개다리) 장면에 이르면, 문득 물살을 거스르는 배들이 몸을 뒤채는 소리, 배꾼들 외치는 소리, 장사치, 호객 행위를 하는 사람, 짐꾼, 거친 숨을 몰아쉬는 노새, 선술집의 술꾼들, 구경꾼들 떠드는 소리가 와락 우리에게 달려듭니다. 눈으로 소리를 듣습니다. 소리, 소리, 수많은 소리들은 강의 소용돌이 파동으로 무늬를 이룹니다. 삶의 무늬란 우아한 화음이기보다 늘 이러한 잡음과 소음 위를 떠돌기 마련입니다.

장택단에 관한 정보는 남아 있는 게 별로 없습니다. 이 그림에 붙은 제발題跋* 첫 번째 장저張著의 글에 따르면, 장택단의 자는 정도正道이고 한림도화원에 봉직했으며 동무東武(오늘날 산동성 일대) 출생입니다. 어릴 때 변량으로 유학을 와서 그림을 배웠는데 계화에 능했으며, 특히 배와 마차, 시장

● 서적이나 비첩碑帖, 서화 등에 쓰이는 제사題辭와 발문跋文. 서화권書畵卷이나 첩책帖冊에 그 작품에 대한 감상이나 기록을 적은 것이다. 본래는 앞에 쓰이는 것을 제題 또는 제사라고 하고 뒤에 쓰는 것을 발跋 또는 발문이라고 하지만 흔히 제발이라 통칭하는 경우가 많다.

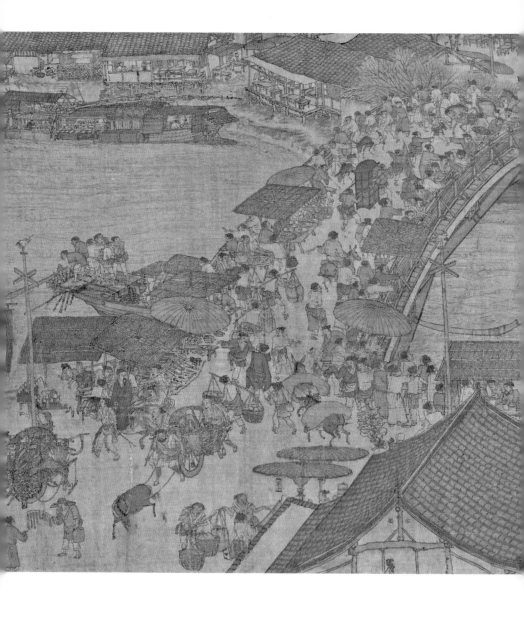

⊙ 장택단, 〈청명상하도〉(부분), 홍교 장면.

과 다리, 성곽 주변의 도랑과 도로 등을 즐겨 그렸다고 합니다. 유감스럽게도 이 정도가 이 위대한 작품을 남긴 작가의 삶에 대해 우리가 할 수 있는 말입니다.

'청명상하'라는 화제에 관해서는 논의가 분분합니다. 우선 '청명'이 봄의 청명 절기다, 아니다, 태평성세를 가리키는 수사(혹은 지역명)일 뿐이다 등에서 시작하여 그림의 풍경은 봄이다, 아니다, 가을이다 등등 분분한 주장들이 있습니다.('상하'에 대해서도 다양한 주장이 있지요.) 그러나 단언컨대, 이 그림에 흐르는 기운은 쇠락하는 가을과는 어울리지 않습니다. 분명 이 그림 속 군상, 저잣거리의 잡음과 소음에는 생동하는 봄의 기운이 넘치고 있습니다. 버드나무에 화가는 담채를 넣어 봄물이 오르는 가지들을 표현하고 있지 않습니까. "주막이 어디 있느냐고 물었더니/목동이 아득히 살구꽃 핀 마을을 가리키더라[借問酒家何處有 牧童遙指杏花村]"는 당나라 두목杜牧의 시「청명절淸明節」에서의 살구꽃이 보이지 않는다 하더라도, 아무래도 여기는 봄이어야 합니다.

장택단이란 한 화가가 어떻게 이러한 경이로운 사실주의를 돌연 성취했는지는 도무지 불가해합니다. 더구나 이후 중국 회화사에서 이 수준에 도달한 사실주의를 찾아보기란 어렵

⊙ 장택단, 〈청명상하도〉(부분), 객선과 화물선을 그린 장면.

기 때문에 더욱 그러합니다. 완벽한 단축법*(다리를 통과하려는 배와 강 왼편 끝의 배를 비교), 인간들의 천태만상, 주점, 객점 등의 정교한 묘사는 최고 수준의 사실주의를 보여줍니다. 객선과 화물선의 형태 역시 역사 사료가 될 만큼 정교하게 그려졌습니다. 화물선이 배 밑이 평평하고 중간 부분이 넓은 형태를 이루고 있는 반면, 여객선은 선형으로 좁고 길며 선실 위로 차양 덮개가 있는 정각 같은 것이 세워져 있습니다. 찬찬히 보면, 선실에는 휴식과 식사를 위한 탁자와 의자도 놓여 있네요.

〈청명상하도〉의 실재감은 장대한 경관에서뿐만 아니라 작고 세밀한 풍경에서도 탁월하게 성취되고 있습니다. 홍교 장면의 오른쪽 하단 골목길로 걸어 들어가보세요. 좁은 길을 무단으로 점유한 주점의 탁자, 그 위의 찢어진 일산日傘은 저잣거리의 뒷골목 풍경으로 얼마나 어울리는 사실적 묘사인가요.(그림 전체에서 찢어진 일산은 여기밖에 없습니다.) 그리고 그 옆 버드나무의 부러진 가지에서 사실성은 더욱 섬세해집니다.

지금 그곳에 있는 듯한 현장감은 홍교의 풍경에서 정점에

● 양체量體, 특히 인체를 그림 표면과 경사지게 또는 직교하도록 배치하여 투시도법적으로 줄어들어 보이게 하는 회화 기법을 말한다. 그림 표면과 평행하게 사물을 배치하는 재래의 방식에 대하여 이 기법에서는 돌출, 후퇴, 부유의 효과를 드러내어 강한 양감과 동세가 표현된다. 르네상스기 일점투시원근법의 발견과 호응하여 발달했다.

⊙ 장택단, 〈청명상하도〉(부분). 객선을 그린 장면.

다다릅니다. 이곳은 〈청명상하도〉의 눈[目]입니다. 홍교의 번잡함과 그 아래 한 화물선이 다리를 통과하려는 일대 소동의 극적인 순간, 이곳은 태양이 수직으로 작열하는 삶의 정오입니다. 홍교는 지금 다리이자 시장입니다. 삶이란 여기에서 저기로 건너가는 하염없는 과정인지도 모릅니다. 그래서 삶은 언제나 다리를 건넙니다. 다리가 삶의 여정을 단축법으로 보여준다면, 잡음과 활기로 넘치는 시장은 삶의 공간을 압축합니다. 다리와 시장(장터), 그 속에 우리의 시공도 있습니다.

홍교는 삶의 모든 것이 한순간으로 수렴되는 극적인 시공입니다. 다리의 정점에서는 가마꾼의 행렬과 말을 탄 행렬이 정면으로 마주치고 있네요. 그리하여 대립하는 힘의 팽팽한 긴장감을 삶의 풍경에 부여합니다. 다리 밑의 저 소란한 배를 좀 보세요. 그 현장감이 기가 막히지 않습니까? 배 선실 지붕에서는 돛대를 풀고, 옆에서는 상앗대로 배질을 하고, 다리 위에서는 밧줄을 던지고 한바탕 난리 법석입니다. 몸을 비트는 배는 다리를 통과하려는 힘의 집약입니다. 그것은 생의 한 경계를 통과하려는 의지의 구현처럼 보입니다. 다리 밑의 물살도 여기서 가장 역동적으로 소용돌이치고 있지 않습니까. 더 이상 머물 수 없는 그 짧은 순간, 모든 삶의 모순과 세계의

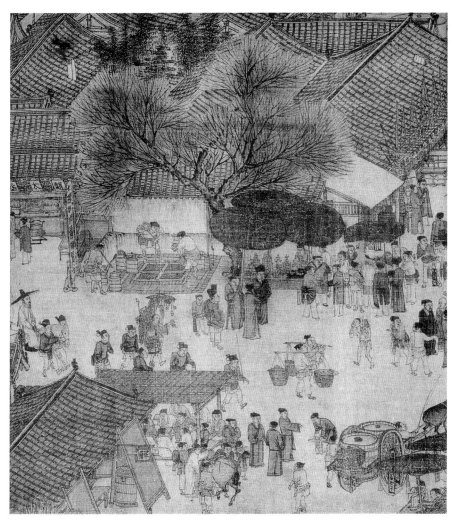

⊙ 장택단, 〈청명상하도〉(부분), 도성 안 풍경.

불완전함이 문득 있는 그대로 긍정되는 영원의 순간, "위대한 정오의 시간"(니체)이 여기에 있습니다.

세계는 완전해졌습니다. 모든 불완전한 것들이 뒤엉키는 이곳에서 세계는 완전합니다. 모든 소리들이 집약된 정오의 순간, 삶의 내밀한 비의秘義란 다름 아닌 부대끼며 울고 웃는 삶 그 자체가 아니라면 도대체 무엇이겠습니까? 저 거칠고 소란한 잡음이야말로 삶의 황홀한 화음이 아니면 또한 무엇이겠습니까? 쨍쨍한 정오의 장대 끝에 백로 한 마리가 앉아 있는 것이 보입니까? 장대 끝의 백로는 영원한 한순간에 붙잡힌 인간의 군상을 내려다보고 있습니다. 백로는 이 순간의 증인입니다. 수직의 정오는 이곳에서 작열합니다. 그러나 이 순간은 다시 오지 않을 것입니다. 백로는 아무런 증언도 남기지 않은 채 날아가버릴 것입니다.

다리를 지나면 풍경은 고요해집니다. 뱃머리가 다리를 빠져나온 배의 사공들은 이미 긴장을 풀었네요. 건너편에는 객선들이 조용히 정박하고 있습니다. 정오의 다리를 빠져나오면 얼마 있지 않아 저녁이 올 것입니다. 완전한 삶의 정오에서 우리는 다시 각자만의 불완전한 저녁을 맞이해야 합니다. 고뇌와 번민과 알 수 없는 운명이 우리를 기다리고 있을 것입

니다. 객선에서 쓸쓸한 저녁을 맞이했던 한 시인의 노래를 기억합니다. 당나라 때, 과거에 낙방하고 귀향하는 객선에 몸을 실었던 장계張繼의 쓸쓸한 시「풍교야박楓橋夜泊」(풍교에서 밤에 배를 대다)입니다.

月落烏啼霜滿天
달은 지고 까마귀 울고 찬 서리는 하늘 가득한데
江楓漁火對愁眠
강교와 풍교의 고깃배 불빛을 보며 시름에 졸고 있나니.
姑蘇城外寒山寺
고소성 밖 한산사
夜半鐘聲到客船
한밤의 종소리만 객선에 밀려오네.

청명절의 정오에서 어느새「풍교야박」의 가을 저녁에 이르렀습니다. 삶은 참 빠르기도 합니다. 그러나 번민의 밤이 지나면 삶이여, 우리는 다시 정오를 향하여 배를 젓고 다리를 건너야 할 것입니다. 저잣거리에서 울고 웃고 노래하고 외쳐야 합니다. 그것이 우리들의 운명이요, 우리들의 축제입니다.

이숭의 〈시담영희도〉

오세요, 한 시대의 삶을 팝니다

⊙

이숭, 〈시담영희도〉

남송, 비단에 채색, 25.8×27.6cm,
대북 고궁박물원.

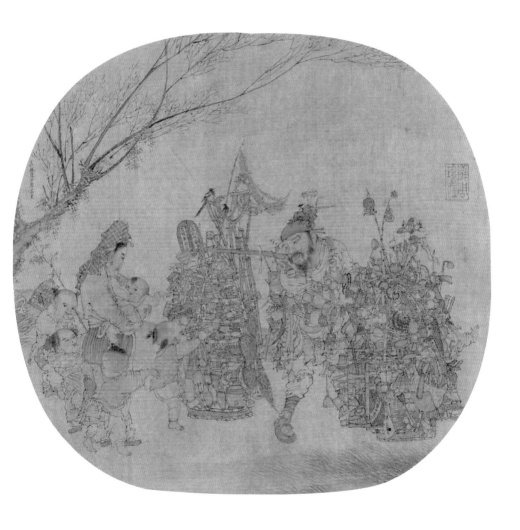

⊙

〈청명상하도〉는 5미터가 넘는 긴 두루마리에 북송 시대 수도 변량(개봉)에서 펼쳐지는 삶의 현장을 거대한 파노라마로 펼쳐 보이는 경이롭고도 독보적인 풍속화입니다. 그런데 여기에 필적할 만한 남송 시대의 작품이 있습니다. 불과 30센티미터가 채 못 되는 부채형의 화면[扇面]에 그려진 〈시담영희도市担嬰戲圖〉입니다. 이 그림은 섬세한 사실적 묘사를 통해 남송 시대 삶의 풍속을 작은 화면에 압축합니다. 한 시대의 삶과 풍속은 그 시대가 생산해낸 물산에 오롯이 담기기 마련입니다. 도붓장수(행상)가 시골 마을에 지고 온 저 엄청난 종류의 물건들을 보세요. 저 상품 하나하나에 남송 시대의 발달한 상공업과 문화와 풍속이 아로새겨져 있습니다. 송대는 산수화가 절정을 이룬 시기이지만 동시에 풍속화가 피어난 시기이기도 합니다. 풍속화는 서민 계층이 한 시대 문화의 당당한 구성원임을 선언하고 있습니다. 상공업을 통해 부를 축적한 그들은 예술의 소비 계층이 되어 주류 문화를 향해 자신들 취향을 요구하기 시작했던 것입니다.

　〈시담영희도〉를 그린 이는 이숭李嵩(1166?~1243?)입니다.

그는 항주의 빈한한 집안에서 태어났습니다. 어린 시절 목공일을 하고 있다가 남송 화원의 대조待詔로 있던 이종훈李從訓의 눈에 띄어 그의 집에 양자로 들어갑니다. 그가 어떤 경로를 통해서 화원 대조의 양자가 되었는지는 상세히 알려져 있지 않습니다. 아마 어린 목공은 어떤 우연한 기회에 궁정화원 대조 앞에서 마술적인 손재주를 보였을 테고, 대조는 한눈에 자신의 화업을 이을 아이임을 간파하지 않았을까요? 이숭은 양부의 기대를 저버리지 않습니다. 그는 훗날 광종, 영종, 이종 3대에 걸쳐 화원 대조를 역임하면서 화명을 떨칩니다. 저 유명한 마원 역시 그때 그 시절 그와 함께 대조 직에서 활약했습니다.

화제 '시담영희'는 아이의 완구를 메고 와서 파는 장사를 뜻합니다. 화면의 왼쪽 상단에서 길게 뻗은 버드나무 가지들이 그림의 계절과 무대를 엽니다. 이제 막 여린 새잎이 돋는 것을 보면 초봄인 듯합니다. 봄날, 조용한 시골 마을에 일대 소요를 일으키고 있는 장사꾼의 표정에는 온화하지만 아이들을 유혹하는 음험함이 은근히 배어 있습니다. 그의 화려한 장식들도 유혹적입니다. 모자에는 꽃을 꽂았고 온몸에는 온갖 신기한 물건들을 묶어서 주렁주렁 걸쳤습니다. 오른손으로

소리 나는 작은 북은 흔들고 있는데 비틀린 오른팔은 북을 흔드는 움직임과 요란한 소리를 시각화하고 있습니다. 우리 어린 시절을 매혹했던 약장수 북 소리와 엿장수의 가위질 소리가 들리는 듯합니다.

도붓장수가 몸에 달고 있는 것 가운데 눈에 띄는 게 있습니다. 마치 숨은 그림 찾기 같겠지만, 옆구리쯤에 매달린 개구리 두 마리가 보이십니까? 말린 것일까요, 살아 있는 것일까요? 말렸다면 약재용이겠지만 뚜렷한 눈동자와 탄력을 품은 자세를 보면 산 놈들 같습니다. 아이들 호기심을 끌기 위한 것일까요? 구체적 용도는 알 수 없지만 풍속화에서 만날 수 있는 작은 익살을 보여줍니다. 어깨 부근에 눈이 그려진 둥근 것들도 궁금하지 않습니까? 그것들은 안약입니다. 송대에는 이런 약품들이 상품으로 대량생산되어 유통되었음을 알 수 있습니다.

도붓장수는 한적한 시골로 남송 시대 급격히 발달하기 시작한 도시경제의 소란을 온통 지고 왔습니다. 온갖 것이 다 있습니다. 왼쪽 여섯 층으로 된 선반의 위에는 '산동황미山東黃米'라고 적힌 깃발이 바람을 타고 있네요. 산동 지역에서 생산된 쌀이 하나의 상품으로 거래되었나 봅니다. 누구나 농

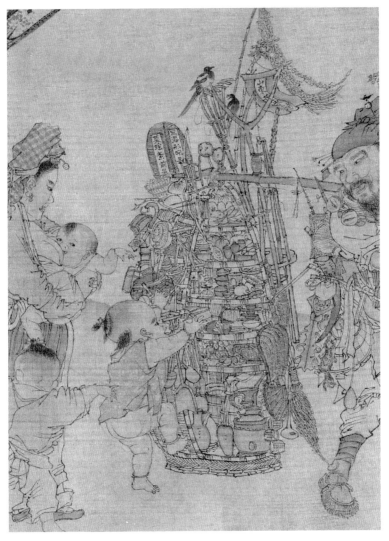

⊙ 이숭, 〈시담영희도〉(부분)

사를 지어 먹는 농업사회에서 특정 농산물에 상표가 붙는다는 것은 상업이 삶의 곳곳에 침투해 있음을 웅변해줍니다. 그리고 찐빵, 만두 같은 음식과 다양한 완구, 인형, 조롱박, 빗자루, 갈퀴, 도자기, 부들부채, 취사도구, 그리고 거북껍질도 보입니다. 오른쪽 짐은 완전히 상품들의 카오스입니다. 뭐가 뭔지 알 수 없이 뒤엉켜 있습니다. 실로 그 다양함이 경이로울 따름입니다. 이것을 보고 있자니 마치 〈흥보가〉에서 흥보가 박을 타자 쏟아져 나오는, 생판 듣도 보도 못한 온갖 비단과 물건들이 자진모리장단으로 한꺼번에 휘몰아치는 대목을 듣는 기분입니다. 이 쏟아져 나오는 듯한 물건들은 상상만으로는 도저히 그릴 수 없는 것들입니다. 작가의 섬세한 사실주의적 시선이 아니면 결코 포착할 수 없는 생활 전반에 걸친 물품들입니다.

오른쪽 상단, 대나무에 달린 조롱박 옆에는 장난감 새 두 마리가 있습니다. 이채로운 것은 그에 대응하려는 듯이 왼쪽 상단에 까치 두 마리가 앉은 것입니다. 까치들도 인간계의 이 야단이 흥미로워 구경 온 것일까요? 그러나 자세히 보면 까치의 발에 실을 묶어 늘어뜨린 것이 보입니다. 이 까치 두 마리도 상품이란 말인가요? 그렇다면 옆구리의 개구리도 호기

심을 위한 것이 아니라 팔 상품일지 모르겠네요. 모든 것을 다 팔 심산인 모양입니다. 그야말로 있을 것은 다 있는 야단스러운 이동 상점입니다.

〈시담영희도〉를 탁월한 풍속화로 만드는 것은 갖가지 상품들의 사실적 묘사와 더불어 시골 아이들의 생동하는 모습입니다. 벌써 찐빵을 먹고 있는 아이의 흡족한 표정, 그 아이를 보며 엄마 치마를 잡고 보채는 다른 아이의 표정이 실감납니다. 완구 더미에 달라붙은 아이, 엄마 젖을 물고도 완구를 향해 손을 내미는 영아의 모습에 삶에 대한 해학과 애정이 담겨 있습니다. 재미있는 점은 남아들은 모두 맨발인데 치마를 끄는 여아와 엄마만이 신발을 신었습니다. '그때는 여자들이 대우를 받았구나' 하고 생각한다면, 미안하지만 오산입니다. 여자들의 신발은 저 잔혹한 풍습인 전족을 보여주는 것입니다. 어린 여아가 신발을 신은 것은 벌써부터 전족이 시작되었음을 뜻합니다.

아이들을 제재로 하는 풍속화는 송대에 성행했습니다. 아이들 그림에는 다산多産에 대한 집단적 소망이 담겨 있습니다. 〈시담영희도〉의 아이들은 모두 복스럽게 살이 쪄 있고, 어머니의 젖가슴은 풍만합니다. 그들은 남송 시대 따뜻한 강

남의 풍요로운 다산을 구현하고 있습니다. 도붓장수가 시골 마을에 일으키는 이 유쾌한 소란은 분명 이숭이 어린 시절에 자주 겪은 일이기도 했을 터입니다. 다만 어린 시절 그의 가난은 여기에서 풍요롭고 즐거운 익살로 바뀌어 있습니다. 저 엄청난 물건들을 하나하나 세밀하게 묘사한 선묘는 예리하면서도 일정한 선을 이루는 철선묘입니다. 그러나 옷의 윤곽과 주름의 선에는 강약이 있고 운율이 있습니다. 처음에는 못의 머리처럼 강하게 시작하고 서서히 쥐꼬리같이 가늘게 그었습니다. 이런 묘사법을 정두서미묘丁頭鼠尾描라 합니다. 화가는 대상에 맞게 선묘를 자유자재로 사용하고 있군요.

이숭은 〈시담영희도〉와 유사한 정경을 여러 점 그렸습니다.(흔히 〈화랑도貨郎圖〉로 알려져 있습니다.) 그런데 그가 부채형 화폭에 그린 풍속화 가운데 〈시담영희도〉 풍의 이미지와는 전혀 다른 기이한 그림이 있어 눈길을 끕니다. 그 화제는 〈고루환희도骷髏幻戱圖〉입니다. 해골의 괴이한 극을 말하는 것인데, 당시 도시의 거리 임시 무대에서 자주 공연되던 꼭두각시 인형극을 소재로 했습니다. 그런데 섬뜩하게도 실에 묶인 꼭두각시가 해골입니다. 우리를 더욱 전율시키는 것은 그 해골을 조정하는 장인 역시 해골이라는 점입니다. 이숭은 풍속화

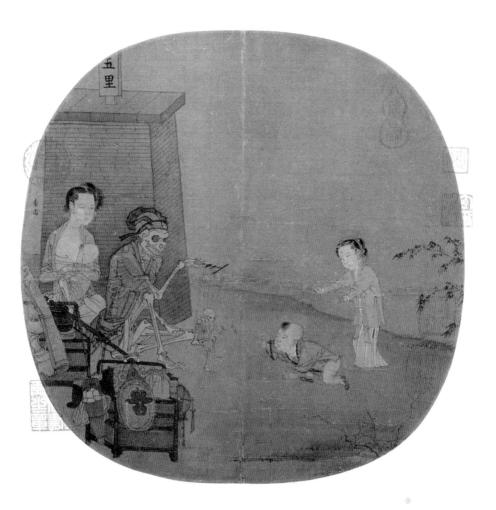

이숭, 〈고루환희도〉
남송, 비단에 채색, 27×26.3cm,
북경 고궁박물원.

에 고도의 상징을 부여하고 있습니다.

17세기 유럽에서 유행했던, 세속적 삶의 덧없음을 나타내기 위해 해골을 그리던 바니타스vanitas(덧없음)의 그림들은 〈고루환희도〉에 비하면 그 상징성이 유치할 따름입니다. 〈고루환희도〉는, 연극이 우리 삶의 비유라면 그 연극은 죽음에 의해 조종되는 죽음의 놀이라는 것을 보여주려나 봅니다. 삶이라는 죽음의 놀이를 조종하는 죽음은 두건과 옷으로 가렸지만 옷 밖으로 그 으스스한 정체가 드러납니다. 손을 내밀며 기어오는 아이는 이 환상의 인형놀음인 생을 탐욕스럽게 추구하는 우리들 모습일까요? 흥미로운 것은 해골 장인 뒤에 있는 여인입니다. 그 여인의 시선은 해골 꼭두각시를 향하지 않습니다. 그녀는 그 해골을 조종하는 해골을 직시합니다. 마치 생의 비밀을 통찰하고 있다는 듯이 말입니다. 그러나 그녀는 삶이 죽음에 의해 조종되는 놀이일지라도 아이에게 젖을 먹이는 삶의 놀이를 멈추지 않습니다. 삶은 그것이 죽음의 놀이일지라도 죽음을 껴안은 채 계속되어야 한다는 것일까요? 그녀는 이 삶의 모순에 대한 알레고리인 듯합니다. 〈시담영희도〉가 삶의 풍요로운 표면을 보여준다면, 〈고루환희도〉는 삶의 덧없는 이면을 보여줍니다.

이숭의 풍속화에는 감춰진 저항이 숨 쉬고 있습니다. 그는 소설 『수호지』를 매우 좋아하여 수호지의 영웅 서른여섯 사람의 그림을 그렸다고 합니다. 『수호지』의 인물들이 주류 체제에 저항했던 영웅들임은 잘 알려진 사실입니다. 그가 산수화나 화조화가 아니라 풍속화를 선택할 때, 그 풍속화에 도시 아이들이 아니라 시골 아이들을 등장시킬 때, 세속적 삶의 화려한 무대에 해골을 올릴 때, 그는 주류적 가치에 저항하고 있습니다. 억압되거나 무시되었던 삶의 주변적 가치를 우리 앞에 생생하게 드러내고 있는 것입니다.

조길의 〈서학도〉

지붕 위로 열리는 사실적 환상성

⊙

조길, 〈서학도〉

북송(1112년), 비단에 채색, 51×138.2cm,
요녕성박물관.

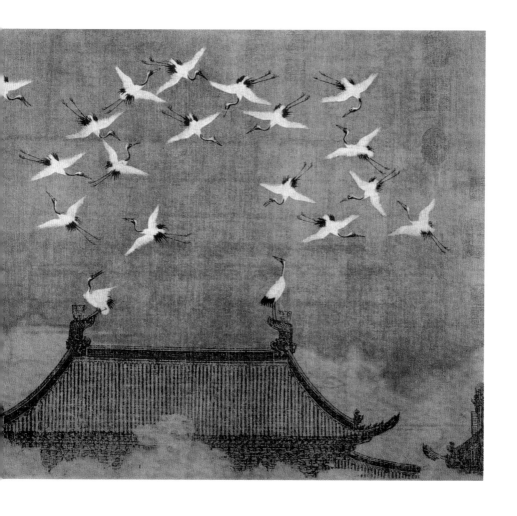

아름답지 않습니까? 신비로운 구름에 싸인 궁궐의 지붕, 그 위로 청명하게 푸른 하늘에는 선학仙鶴들의 환상적인 군무群舞가 펼쳐지고 있습니다. 열여덟 마리 학들은 상하좌우로 날고 두 마리의 학은 그 지휘자인 양 용마루 망새에 앉아서 군무를 돌아보고 있습니다. 학들은 동일한 자세가 하나도 없을 정도로 제각각 다르지만 절묘하게 서로 상응하면서 유기적인 리듬을 이루고 있습니다. 학의 울음소리가 청아한 공기를 진동시키며 들려오는 듯합니다. 잘 구성된 도안 같은 건축물의 정적인 균형과 학들의 동적인 균형 속에, 그 균형의 절도를 벗어나는 묘한 신비로움이 푸르게 떠돕니다. 중국 회화사에 찾아보기 힘든 장면인 이 〈서학도瑞鶴圖〉를 그린 사람은 조길趙佶(1082~1135)입니다. 화가 조길은 매우 특별한 다른 명함을 가지고 있습니다. 그의 다른 명함은 '황제'입니다. 정확하게 말하면 북송의 제8대 황제 휘종徽宗입니다. 휘종은 북송의 마지막 황제 이름이지요.

조길은 신종神宗의 열한 번째 아들로 태어납니다. 그는 황제를 꿈꾼 적이 없었습니다. 물론 열한 번째 아들이 제위에

오를 가능성도 당연히 없었습니다. 그가 심취한 것은 문학과 예술 그리고 도가 사상이었습니다. 그러나 그의 형 철종哲宗 조희가 후사 없이 일찍 죽자, 태후는 이 심약한 몽상가를 제8대 황제로 세웁니다. 그것은 모두에게 불행한 선택이었습니다. 휘종 조길은 정치에 지극히 무능했습니다. 황제가 된 조길이 자신의 예술적 몽상을 실현하는 데 모든 재능과 권력을 쏟아붓는 동안 정치는 부패하고 재정은 바닥나고 민생은 파탄이 났으며, 나라는 북방의 강성한 적들 앞에 풍전등화 신세가 됩니다.

조길은 무능한 정치인이었지만 그럼에도 탁월한 화가였으며, 꽤 개혁적인 전문예술경영인이었습니다. 그는 화원제도를 정비했고, 서화 작품들을 수집하여 『선화화보宣和畫譜』• 를 편찬합니다. 『선화화보』는 오늘날 중국 회화사 연구의 매우 소중한 자료랍니다. 그리고 그림으로 관리를 뽑는 전대미문의 과거제를 시행했는데, 이건 정말 희귀한 사례로 인류문

...............
● 북송 휘종 때 편찬된 총 20권의 전기체 회화통사. 선화 2년(1120년)이라는 어제서御制序가 있다. 태조에서 휘종까지의 기간 중 궁정에 소장된 역대 화가 231명의 작품 총 6,396점을 기록하고 있다. 열 부분으로 나뉘어 서술되어 있는데, 각 부분에는 서론과 화가의 간략한 전기, 작품의 저록이 실려 있어 회화사의 귀중한 자료다.

화사에 기록되어야 하지 않을까요? 이 화원시험 문제가 되는 화제는 주로 시구절로 출제되었습니다. "어지러운 산이 옛 절을 감추었네[亂山藏古寺]"라든지 "꽃 밟으며 돌아가니 말발굽에 향내 나네[踏花歸去馬蹄香]", "들 물엔 건너는 사람이 없어, 외로운 배 하루 종일 가로 걸렸네[野水無人渡, 孤舟盡日橫]" 같은 것들입니다. 조길에게 선택되기 위해서는 시어들이 품은 서정의 함축을 그 이상의 함축된 이미지로 표현해낼 수 있어야 했습니다. 소동파가 말했던 "시화본일률詩畵本一律", 시와 그림은 근원에서 하나임을 조길은 믿고 있었습니다.

화가로서 조길이 견지한 회화의 원칙은 자연에 대한 세밀하고 직접적인 관찰에 근거하여 대상을 그려야 한다는 사실주의적 원칙입니다. 관찰에 의한 사실적 묘사는 화조화花鳥畵에서 가장 잘 나타납니다. 조길 역시 화조화의 대가였으며, 그래서 북송 화원에서는 화조화가 주류를 형성하게 됩니다. 〈도구도桃鳩圖〉의 복숭아나무와 비둘기는 식물도감이나 조류도감에 나올 법한 정교함과 정확성을 보여줍니다. 〈서학도〉역시 그 자신의 사실주의적 원칙을 충실하게 충족해주는 듯 보입니다. 실제로 〈서학도〉에 나타난 학의 정교한 묘사는 조길이 궁중 후원에서 기르던 학을 오랫동안 직접 관찰함으로

조길, 〈도구도〉
북송, 비단에 채색, 28.5×27cm,
개인 소장.

妖勁拒看盛
義冠錦羽雞
已知全五德
安逸勝凫鷖

熙知熙御製并書一下

조길, 〈부용금계도芙蓉錦雞圖〉

북송, 비단에 채색, 81.5×53.6cm,
북경 고궁박물원.

써 가능했던 것입니다. 그런데 〈서학도〉는 〈도구도〉와는 달리 사실주의적 형상 속에 푸른 분열을 숨기고 있습니다.

〈서학도〉는 독특한 양식의 그림입니다. 이것은 화조화라고도 할 수 없고, 풍속화나 산수화도 분명 아닙니다. 건축물은 계화로 그려졌으며 화조와 풍경이 분류를 가로질러 결합되어 있습니다. 그러나 이 그림의 진정 기이한 점은 이러한 양식적인 면이 아닙니다. 우리는 우선 이 그림이 그려진 배경의 사건을 살펴볼 필요가 있습니다. 정화政和 2년(1112년), 도성 변량의 상공에 홀연히 수상한 운기가 떠돌더니 궁궐에 서렸습니다. 휘종이 나와 보니 상공의 운기가 선덕문宣德門을 둘러싸더니 돌연 흰 깃에 붉은 머리를 가진 단정학丹頂鶴의 무리가 나타나는 것이 아니겠습니까. 학의 무리는 공중에서 춤추듯 선회하고 서로 화답하듯 울어대면서 한동안 그곳을 떠나지 않았습니다. 휘종은 이 신비로운 모습을 매우 상서로운 조짐으로 생각하고 그림으로 남겼던 것입니다.

공필工筆●로 그려진 〈서학도〉의 선은 섬세하며 형상은 정

● 표현하려는 대상물을 어느 한구석이라도 소홀함이 없이 꼼꼼하고 정밀하게 그리는 기법. 가는 붓을 사용하여 상세하게 그리고 채색하여 화려한 인상을 준다. 주로 정밀한 묘사를 필요로 하는 화조화나 영모화에 많이 사용되며 사실적인 외형 묘사에 치중하여 그리는 직업 화가들의 작품에서 자주 볼 수 있다. 사의寫意와 반대되는 개념이다.

확하고 정교합니다. 그리하여 형상 하나하나에 확고한 사실성을 부여합니다. 그러니 이 확고한 사실성이 초사연적인 사건과 결합될 때 여기에 기묘한 분열이 발생합니다. 이 기묘한 분열이 신비로운 환상성을 불러일으킵니다. 20세기 세계를 풍미한 라틴아메리카 소설의 '마술적 사실주의'* 처럼 말입니다. 문학이론가 토도로프Tzvetan Todorov는 환상성the fantastic을 자연과 초자연 사이의 망설임hesitation이라고 했습니다. 작품 속에서 양쪽의 불확실성이 지속될 때 우리는 자연과 초자연 가운데 어느 쪽으로 사태를 인지해야 할지 망설이게 됩니다. 그때 환상성이 발생합니다. 사실 같기도 하고 가상 같기도 한, 자연적인 풍경 같기도 하면서 초자연적 풍경 같기도 한 분열과 결합, 혹은 그 사이의 망설임 속에 〈서학도〉의 환상적 아름다움이 있습니다. 〈서학도〉는 마술적 사실주의의 이미지입니다.

〈서학도〉의 환상성은 지붕 이미지와 하늘 이미지의 만남에서 구성됩니다. 조길은 선덕문의 아래 부분을 생략해버리고

..............
● 환상적 리얼리즘이라고도 한다. 라틴아메리카 작가 호르헤 루이스 보르헤스와 가브리엘 가르시아 마르케스, 독일의 귄터 그라스, 영국의 존 파울즈를 포함하는 일군의 작가들에게 적용된 환상적 리얼리즘은 사건 및 인물의 리얼리즘적 묘사와 환상문학의 요소들, 흔히 꿈·신화·동화에서 끌어낸 요소들을 결합한 것을 말한다.

는 유동하는 운기로 감춰버렸습니다. 그리하여 화면에서 우리는 대뜸 웅장한 지붕과 직면하게 되는데 그것은 시각적으로 상당한 경이로움을 줍니다. 지붕은 언제나 그 자체만으로도 땅과 하늘, 자연과 초자연의 경계에서 환상성을 품습니다. 집을 짓는 것은 하나의 우주를 세우는 일입니다. 그 집이라는 우주에서 지붕은 하늘입니다. 유치환의 시 「경이는 이렇게 나의 신변에 있었도다」*를 한번 보세요.

서물도록 학교에서 아이 돌이오지 않아
그를 기다려 저녁 한길로 나가보니
보오얀 초생달은 거리 끝에 꿈같이 비껴 있고
느릅나무 그늘 새로 화안히 불 밝힌 우리 집 영머리엔
북두성좌의 그 찬란한 보국이 신비론 푯대처럼 지켜 있나니
(…)
우주의 무궁함이 이렇듯 맑게 인연되어 있었나니
아이야 어서 돌아와 손목 잡고
북두성좌가 지켜 있는 우리 집으로 가자.

...............
● 유치환, 『생명의 서』, 행문사, 1947.

지붕 '영머리(용머리)'와 '북두성좌'의 만남을 통해 집은 경이로운 우주로 열립니다. 〈서학도〉에서 신덕문 지붕과 선학들의 만남 역시 그러합니다. 선덕문을 둘러싸는 구름은 건축물의 일부를 감추면서 오히려 웅장한 궁궐을 상상하게 합니다. 그리고 구름이 가진 하늘 이미지는 선덕문 일대를 마치 하늘 선계의 궁궐처럼 보이게 만듭니다.

아마 휘종은 하늘의 뜻이 자신에게 임했다고 느꼈을 것입니다. 화가 조길은 〈서학도〉에 환상적 경이와 풍부한 시적 정취를 담으려고 했겠지만, 황제 휘종은 여기에 정치적 이념을 담으려고 했던 것 같습니다. 하늘의 뜻과 황권의 만남을 말입니다. 웅장한 건축물의 지붕은 황권을 상징하며 하늘에서 춤추며 내려오는 학들은 하늘의 뜻이 되겠지요. 지붕 양 끝에 우뚝 솟은 장식인 망새가 무릎 꿇고 앉은 사람처럼 보이지 않습니까? 황권의 심부름꾼 두 사람이 지붕 끝에 앉아 하늘의 심부름꾼인 학을 두 손으로 받드는 모습에서 하늘의 뜻을 받드는 황권을, 곧 하늘의 뜻이 나에게 있다는 강렬한 메시지를 그의 백성과 그의 경쟁자들에게 보내고자 한 것이 아니었을까요?

하늘이 예시하는 조짐을 인간이 어떻게 쉽사리 판단할 수

있겠습니까? 그것이 길조인지 흉조인지 말입니다. 〈서학도〉의 눈부신 환상적 아름다움에는 어딘가 현실적 불길함의 긴 그림자가 드리워 있는 것만 같습니다. 선덕문에 선학이 날아든 이래 북송은 여진족의 금나라에 점차 영토를 빼앗깁니다. 그리고 1127년, 마침내 금나라가 변량을 함락시킬 때 휘종은 금나라 군사에게 사로잡히고 맙니다. 휘종은 8년간 북방의 오국성에 포로로 잡혀 있다가 쓸쓸하게 병사하지요. 그의 나이 54세 때입니다. 포로가 된 망국의 군주 휘종은 적막한 초원 지대의 밤하늘을 바라보면서 이 〈서학도〉를 한번쯤 생각했을까요? 황제 휘종이 아니라 화가 조길로 살고 싶었던 한 사내의 길상이면서 불길한 그림 한 점의 이야기입니다.

~~~~
**5**
~~~~

공개의 〈중산출유도〉

울분과 익살을 가로지르는 귀신들의 카니발

⊙

공개, 〈중산출유도〉

원. 종이에 수묵, 32.8×169.5cm,
워싱턴 D.C. 프리어갤러리.

귀신 시로 유명한 당나라 이하李賀의 시구, "남산은 어찌 그리 슬픈가/귀신 비 쓸쓸히 풀 위에 내린다[南山何其悲 鬼雨灑空草]"에는 을씨년스럽고 처량한 귀곡성이 들립니다. 그러나 송원 교체기를 산 공개龔開(1222~1307)의 귀신 그림에는 요란하면서도 약간은 익살스러운 행진곡이 들립니다. 그의 두루마리 그림 〈중산출유도中山出游圖〉의 소란한 행렬을 보세요. 그들은 우리 앞으로 시끌벅적한 퍼레이드를 벌이며 지나갑니다. 그러나 경쾌한 행진곡은 한순간에 음침한 장송곡으로 바뀔지 모릅니다. 귀신들이 갑자기 방향을 바꿔 괴성을 지르고 썩은 내를 풍기며 우리에게 와락 달려든다면 어쩔 것입니까? 그런데 그래도 별로 무서울 것 같지 않은 묘한 귀신들의 사육제입니다.

공개는 남송 말기, 대신인 이정지의 막료로서 원元과의 전쟁에 참여했습니다. 그는 문인이었지만 무인적 기질이 다분했던 모양입니다. 남송이 결국 원에게 망하자 그는 울분 속에 낙향하여 그림을 그리면서 궁핍한 삶을 살아갑니다. 이 망국의 유민은 어쩌면 사람으로서의 삶을 끝내 버렸던 것일까요? 귀

신을 그리기 시작한 것입니다. 그런데 〈중산출유도〉는 귀신은 귀신이되 귀신 잡는 귀신인 종규鐘馗의 그림입니다. 그림 오른쪽에 온통 털로 덮인 크고 시커먼 얼굴, 왕방울 눈에 돼지코를 하고 가마에 앉은 자가 바로 퇴마사 귀신 종규입니다. 송나라는 주자朱子가 새로운 유학을 일으킨 성리학의 나라입니다. 동아시아 중세를 지배한 그 방대하고 정교한 합리주의 사상은 귀신을 음양의 현상으로 해소해버립니다. '신神'은 밖으로 펼쳐지는[伸] 양기이고 '귀鬼'는 안으로 되돌아오는[歸] 음기라는 것이지요. 하지만 그러한 철학적 해명은 민중들 삶에서 만나는 귀신 문제를 전혀 해결해주지 못합니다. 민중의 상상력 속에서 귀신은 삶 속에 실존하는 두렵고도 신비로운 현실적 힘입니다. 귀신은 원한을 품거나 애정을 드러내면서 삶에 끊임없이 관여합니다. 밤이 되면 세상은 온갖 귀신들로 들끓습니다. 그러다가 도도산 복숭아나무 위의 금계金鷄가 새벽을 알리는 울음을 울면, 천하의 밤을 떠돌던 귀신들은 모두 도도산의 귀문鬼門을 통해 귀신의 세계로 들어갑니다. 이때 신도와 울루라는 수문장이 지키고 있다가 인간에게 해코지한 놈들만 찍어내어 호랑이 밥으로 던져버립니다. 신도와 울루는 귀신 잡는 귀신인 것이지요. 그런데 신도와 울루의 검

문이 썩 믿음직하지는 못했던 모양입니다. 그리하여 민중들의 상상력은 기어코 귀신 잡는 귀신의 새로운 캐릭터를 만들어냅니다. 그리하여 종규가 등장하게 됩니다.

종규는 당 현종의 꿈에 나타나 악귀를 퇴치하고 황제의 병을 낫게 함으로써 일약 새로운 스타로 떠오릅니다. 현종은 당시 화성畵聖으로 불리던 오도자吳道子에게 꿈에 본 형상을 그리게 했습니다. 그리하여 상상계의 무중력을 떠돌던 종규는 비로소 인간 세계의 형상을 갖추고 중력을 내리게 되었던 것입니다. 이후 종규의 형상은 황제가 신하에게 하사하는 신년 선물의 필수 품목이 되고 악귀를 쫓고자 하는 민가의 대문마다 큼직하게 내걸립니다. 종규는 말하자면 신라의 처용과 같은 존재입니다.

그런데 〈중산출유도〉에서 종규의 나들이는 그 정체가 좀 모호합니다. 그것은 두 번째 가마에 있는 종규의 누이 때문입니다. 험상궂은 종규에게는 아름다운 누이가 있었습니다. 그 누이와 함께 나오는 도상에는 대체로 누이를 시집보내는 〈종규가매도鐘馗嫁妹圖〉라는 제목이 붙습니다. 그렇지 않은 종규의 나들이는 거의 귀신 사냥입니다. 화제가 〈중산출유도〉인 것을 보면 화가는 종규의 누이를 시집보낼 작정은 아닌 듯

합니다. 아마 귀신 사냥을 그리려 했던 것이겠지요. 그러나 긴 두루마리의 구성을 위해 종규의 여동생을 그려 넣는 순간 이미지들은 화가의 기획 의도를 조금씩 벗어나기 시작합니다. 비록 자신의 붓끝에서 탄생할지라도 이미지를 자신의 기획대로 완전히 제어할 수 있는 화가란 아마 인간계에는 없을 겁니다.

〈중산출유도〉의 등장인물은 크게 세 무리로 나뉩니다. 첫 번째는 종규를 가마에 태우고 앞장서 가는 무리입니다. 두 번째는 종규 여동생과 시녀들 무리죠. 세 번째는 짐을 들고 가는 졸개 귀신들의 행렬입니다. 세 무리는 시선에 의해 절묘하게 서로 이어지고 있습니다. 보세요, 뒤돌아보는 종규의 시선을 누이가 받고, 누이 무리에서 고양이를 안고 있는 한 시녀가 뒤를 돌아봄으로써 셋째 무리와 이어지지 않습니까. 마치 시선과 눈짓에 의해 장면을 하나씩 만들어가는 환술처럼 말입니다.

첫 번째 무리 가운데 정면을 응시하는 시선들을 주목해 보아야 합니다. 정면 응시는 우리에게 할 말이 있다는 표시입니다. 그 할 말이란 곧 비분강개 속에서 귀신을 그리는 화가가 우리에게 하고 싶은 말이기도 하겠지요. 아마 화가가 하고 싶

⊙ 공개, 〈중산출유도〉(부분). 가마에 탄 종규와 그 무리.

은 말은 그가 악귀처럼 생각하는 이민족, 원 왕조의 퇴출일지도 모르겠네요. 그리고 이러한 정면 응시는 또한 우리를 그림 속으로 끌어들이는 장치이기도 합니다. 특히 유일하게 대열을 이탈하여 그림과 우리가 만나는 접선까지 내려와서 우리를 바라보는 당돌한 까만 도깨비(?)를 좀 보세요. 요놈은 지금 우리를 그 어두운 세계로 유혹하는 호객 행위를 하고 있는 겁니다. 속어로 말하자면 삐끼이지요. 그런데 요 까만 도깨비의 오동통한 몸이나 허세를 부리는 듯한 자세가 자못 익살스럽습니다. 여기서부터 이미 화가가 기획했을 비분강개에는 해학적 균열이 발생하기 시작합니다.

퍼레이드가 악귀 사냥이 아니라 혼례의 행렬이 아닌지 의심하게 만드는 누이 무리, 저 눈 아래가 검은 기이한 여인들은 우리를 밤과 꿈의 판타지로 이끄는 장치입니다. 누이의 모자는 보름달 같으며, 가마 뒤의 시녀는 고양이를 안고 있고 그 뒤의 시녀는 베개를 들고 있습니다. 보름달과 야행성의 고양이와 잠자리의 베개는 모두 밤과 꿈과 몽상의 표지들입니다. 등장인물들 눈이 모두 왕방울 같은 이유는 요마妖魔라서 그렇다기보다 지금이 밤이기 때문일 것입니다. 이곳은 밤의 세계, 어둠의 판타지입니다.

⊙ 공개, 〈종산출유도〉(부분). 종규의 누이와 그 무리.

세 번째 무리는 풍부한 볼거리를 제공합니다. 가마가 만드는 횡선이 주를 이루는 앞부분에 비해 여기는 졸개들이 들고 있는 장대의 횡선과 사선이 화면에 역동적인 리듬을 만들고 있군요. 장대에 매달린 작고 검은 것들은 아마 포획된 악귀들 같은데, 그 몰골이 가련하기도 하고 우스꽝스럽기도 합니다. 졸개들이 들고 있는 돗자리, 봇짐, 커다란 호리병박(술병일까요?), 광주리 등은 금방이라도 이곳에 흥겨운 잔치판을 벌일 수 있음을 보여줍니다. 앞선 행렬의 의도가 무엇이든 간에 이곳은 카니발입니다. 귀신들의 사육제입니다.

이 카니발에는 흥미롭고도 미묘한 대립들이 숨어 있습니다. '鐘馗'는 그 어원이 '終葵'인데 이는 방망이라는 뜻을 가지고 있습니다. 또한 종규는 우리나라 장승의 기원으로 추정되기도 합니다. 방망이와 장승은 남근의 상징성을 가집니다. 그렇게 보니 종규의 큰 두상과 당당한 위용이 그런 것 같기도 하지 않습니까? 남근의 상징성은 옆에 졸개가 든 칼에 의해 강화됩니다. 반면 보름달 누이는 뒤의 호리병박과 의미상 이어지는데, 호리병박(혹은 잔이나 항아리와 같은 그릇)은 여체 혹은 여음의 오래된 상징입니다. 인류문화사를 새로 쓰고 있는 리안 아이슬러Riane Eisler의 흥미로운 책의 제목은 『성배와 칼』

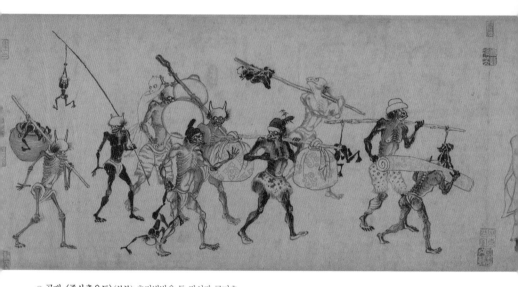

⊙ 공개, 〈중산출유도〉(부분). 호리병박을 든 귀신과 구미호.

인데, 여기서 칼은 남성성, 성배(그릇)는 여성성을 상징합니다. 공교롭게도 칼과 호리병박을 든 귀신 둘은 모두 정면을 응시하면서 그 상징성을 우리에게 강하게 호소하고 있네요.

또 하나 재미있는 대립 이미지가 있습니다. 세 번째 무리 호리병박 바로 뒤를 자세히 보면, 귀신(도깨비) 뿔을 잡고 있는 귀엽고도 익살스러운 요물을 발견할 수 있습니다. 그것은 먹이 없는 선묘로만 그려졌는데 잘 보면 꼬리가 여러 개인 구미호입니다. 구미호는 크기가 유사한 첫 번째 무리의 까만 도깨비와 흑백 그리고 상하의 대비를 이루는 요소입니다. 실상 까만 도깨비가 종규와 함께 남성-남근의 영역을 이룬다면 구미호는 호리병박과 함께 여성-여음의 영역을 이룹니다. 이러한 이미지들끼리의 다양한 만남과 재담들이 〈중산출유도〉에 여러 결을 부여하면서 질펀한 이미지의 카니발을 열고 있습니다.

원이라는 몽골 악귀를 토벌하고자 하는 준엄한 퇴마의 그림에 이러한 재담과 익살을 슬쩍 넣을 줄 알았던 공개는 비분강개하는 지사이면서도 분명 유머를 아는 사람이었음에 틀림없습니다. 귀신 잡는 귀신 종규를 만난 김에 우리도 한번 외쳐볼 일입니다. "훠어이 훠어이 잡귀야 물러가라."

유관도의 〈소하도〉

병풍 속의 병풍으로 들어가는 미로의 와유

⊙

유관도, 〈소하도〉
원, 비단에 담채, 29.3×71.2cm,
캔자스시티 넬슨-앳킨스 미술관.

◉

가끔은 교묘한 장치를 설치해놓고 관람자를 미로에 빠뜨리는 그림이 있습니다. 당황하는 우리를 보고 어디선가 숨어서 음험한 미소를 짓고 있을 화가를 생각해보면 참 얄밉기도 합니다. 그러나 그 미로를 방황하는 일이 괴롭기만 한 것은 아닙니다. 한번 헤매어보세요. 그 속에 묘한 즐거움이 있습니다. 원대 궁정화가였던 유관도劉貫道(1258?~1336?)의 그림 〈소하도消夏圖〉(여름 더위를 식히다)는 미로의 공간을 펼쳐놓고 우리를 유혹합니다.

대나무와 파초 사이, 큰 병풍 앞 침상에 한 사내가 기대어 누워 있습니다. 시원하게 가슴을 풀어 헤치고 어깨를 드러내고 있어 한여름의 더위를 실감 나게 합니다. 왠지 비현실적인 멜랑콜리한 기운이 깡마른 몸과 먼 곳을 향한 시선에 어립니다. 한 올 한 올 살짝 바람을 품은 듯한 수염에는 탈속적이고 표연한 정신이 느껴져 한 인간의 전신傳神을 탁월하게 실현하고 있습니다. 풀어 헤친 옷의 선은 골기骨氣가 있으면서도 유연해서, 강인하지만 자유로운 풍도를 촉감하게 합니다. 그런데 도대체 이 사내는 누구인가요?

사내의 정체를 알기 위해 우리는 그의 신발이 놓인 단에 우리도 신발을 벗어놓고 그림 속으로 걸어 들어가보아야 합니다. 거기서부터 그림은 계단을 이루면서 내부로 점차 들어서게 됩니다. 신발의 단에서 한 단을 올라서면 사내의 침상입니다. 그리고 그 뒤 병풍의 테두리가 새로운 단을 이룹니다. 그 단에 올라서면 병풍 속의 실내 공간이 펼쳐집니다. 그 한 단 위에 병풍 속 사내의 평상이 그리고 그 한 단 위에 다시 병풍 속의 산수풍경이 이어지고 있습니다. 재미있지 않습니까? 그림의 깊이로 들어가는 계단은 병풍 속의 병풍으로 들어가는 길입니다. 그런데 일견 시선 상 일직선에 놓인 이 길이 실상은 미로입니다.

　〈소하도〉의 공간은 3개로 나눌 수 있습니다. 제1공간은 전면에 사내가 침상에 누워 더위를 식히고 있는 공간입니다. 제2공간은 병풍 속 선비가 서재에서 일과를 위해 시동들이 먹과 종이를 준비하는 모습을 바라보는 공간입니다. 그리고 제3의 공간은 병풍 속의 병풍인 산수화의 공간입니다. 병풍은 공간을 차단하고 나누는 기능을 하지만 그곳에 그림이 그려질 때 심미적인 새로운 공간을 열어젖힙니다. 그곳은 감상의 공간이 되고 현실의 공간을 넘어서 소망하고 꿈꾸는 공간

이 됩니다. 옛 사람 식으로 표현하면 와유臥遊*의 공간이 되는 것이지요. 와유란 '누워서 노닌다'는 뜻으로, 일상 속에서 그림을 통해 동경하던 산수를 소요하는 창작 행위나 감상 행위를 말합니다. 산수 속에 노닐던 도교의 달인 도홍경은 산수를 그리워하는 세속인들을 이렇게 은근히 놀리고 있습니다.

山中何所有　산중에 무엇이 있는가?
嶺上多白雲　산에 흰 구름만 많습니다.
只可自怡悅　단지 스스로 즐길 수 있을 뿐
不堪持寄君　부쳐드릴 수가 없네요.

도홍경이 부쳐주지 않는, 흰 구름에 싸인 산중의 삶을 세속의 일상에서 체험할 수 있는 방법이 있습니다. 그것이 와유입니다. 제2공간에 대한 제3공간(산수화 병풍)은 그런 기능을 충족시키고 있습니다. 그러나 제1공간에 대한 제2공간(병풍)

● 남조 시대 종병宗炳(375~443)은 중국 최초의 산수화론이라 할 수 있는 『화산수서畵山水序』에서 몸이 늙어 직접 산수를 유람할 수는 없지만 산수화를 통해 정신이 자연 속을 노닐 수 있음을 말하고 있다. 그것을 그는 '와유'라고 했다. '와유'는 『장자』의 '소요유(자유로운 정신의 노닒)'를 산수화의 심미 체험으로 옮겨놓은 것이다.

⊙ 유관도, 〈소하도〉(부분)

의 관계는 뭔가 어색합니다. 더위를 식히며 편안히 누운 사람이 서재에서 일하는 일상을 동경하다니요? 이해가 되시나요? 이 수수께끼를 풀기 위해서는 제1공간의 정체를 좀 더 살펴보아야 합니다.

침상에 누운 사내는 한 손에 두루마리를, 다른 한 손엔 불진(먼지떨이)을 들고 있습니다. 그것들은 은자의 지물持物입니다. 그리고 침상 왼쪽 탁자 위에 둘둘 말린 것들의 꾸러미가 있는데, 죽간竹簡입니다. 죽간은 종이가 발명되기 이전에 대나무 조각에 글을 쓰고 가죽 끈으로 꿰어 책으로 사용하던 것이지요. 대조적으로 제2공간의 책상에 종이로 된 두 권의 서책이 쌓여 있는 것이 보이시죠? 그렇다면 제1공간과 제2공간은 전혀 다른 시간대의 공간입니다. 제1공간의 사내는 죽간이 쓰이던 시기의 은자입니다. 그 은자의 정체를 짐작토록 하는 상징물이 있습니다. 비스듬히 놓인 긴 목의 비파입니다. 죽간 시대, 은자, 비파를 모두 만족시키는 인물은 바로 위진 시대의 완함阮咸입니다.

완함은 죽림칠현竹林七賢의 한 사람입니다. 죽림칠현이라면 최고 수준의 학문을 갖춘 것은 기본이고요, 어김없이 술고래이고, 어김없이 세속에 구속되기 싫어하며, 어김없이 예술

⊙

〈죽림칠현과 영계기도榮啓期圖〉(완함 부분)

진晉, 비단에 담채, 80×240cm,

강소성 남경南京 서선교西善橋 진묘晉墓 전화磚畫, 남경박물관.

을 즐기던 위진 시대 은자형 반골들이지요. 완함은 음률音律에 정통했으며 비파를 즐겨 연주했습니다. 남조 시대에 만들어진 벽화(전화)를 보면 비파가 이미 완함 도상의 상징적 지물임을 잘 보여주고 있습니다. 그래서 비파를 완함이라고도 부른답니다.

제1공간이 위진 시대 완함의 뜰인 반면 제2공간은 원대, 유관도가 살던 당대 선비의 서재입니다. 그런데 두 공간의 사내는 동일인입니다. 유관도는 궁정에 소장되어 있던 남당南唐의 주문구周文矩가 그린 〈중병회기도重屛會棋圖〉를 보았음이 틀림없습니다. 이러한 병풍 속의 병풍을 그리는 양식은 한때는 꽤나 유행했습니다. 그런데 〈소화도〉와 〈중병회기도〉는 결정적인 차이점이 있습니다. 〈중병회기도〉에서는 제1공간과 제2공간의 주인공이 전혀 다른 인물인 반면 〈소화도〉에서는 동일인입니다. 다른 시공인 제1공간과 제2공간에 있는 인물이 동일인이 될 때 공간은 기이해지면서 심오해집니다.

〈소화도〉에서 현실 공간은 제1공간이 아니라 제2공간입니다. 그러나 현실의 선비는 산수 속에서의 삶을 동경합니다. 그의 동경은 병풍의 산수화로 드러나지요. 중국 지식인들에게 있어서 현실 공간과 이상 공간의 갈등과 분열은 이민족의

주문구, 〈중병회기도〉

남당, 비단에 채색, 40.3×70.5cm,
북경 고궁박물원.

지배 하에서는 여느 때보다 심했을 터입니다. 그의 정신이 현실의 공간을 떠나 병풍의 산수(제3공간) 속으로 와유하고자 할 때 문득 그는 제1공간으로 불쑥 나오게 됩니다. 뫼비우스의 띠 같은 공간이죠? 안으로 들어가는데 밖으로 나오게 됩니다. 제1공간의 사내가 침상에 반쯤 기대어 누운 모습이야말로 말 그대로 와유의 자세가 아니고 무엇이겠습니까? 선비는 병풍의 산수화를 통해서 일상의 공간(세속의 공간)에서 비파의 선율이 흐르는 휴식의 공간(은자의 공간)으로 이동합니다. 그 이동을 암시하는 것이 있습니다. 신발입니다. 제2공간의 평상 아래는 신발이 보이지 않습니다. 선비의 정신은 형체를 그대로 둔 채 그곳을 떠난 것은 아닐까요? 그리고 제1의 공간에 신발을 벗어놓고 들어선 것입니다. 화면의 가장 앞(아래)에 작은 단을 두면서 화가가 강조하고 있는 신발은 이러한 이동의 의미심장한 암시일지도 모릅니다. 선비는 와유의 공간에 들어와서 자신을 죽림칠현의 완함과 동일시하기에 이릅니다. 그는 아득하고 먼 정신의 여행을 떠나고 있는 것이죠.

대나무와 파초 사이에 있는 완함의 공간은 삶의 더위를 식히는 공간이면서 와유의 공간입니다. 도홍경이 부쳐주지 않은 그 흰 구름 많은 세계와 그리 멀지 않은 곳입니다. 침상 뒤

편 탁자 위에는 작은 종 같은 것이 있고 다기들이 있고 그리고 화병이 하나 있습니다. 그런데 그 화병에 꽂힌 것은 무슨 꽃인가요? 아무래도 그건 식물이 아니라 피어오르는 운기, 구름의 기운입니다. 화병에서 피어오르는 운기, 혹은 영기靈氣가 이곳이 세속 쪽이 아니라 흰 구름 많은 쪽의 풍경임을 말하고 있는 것은 아닐까요?

자, 이제 미로를 좀 빠져나옵시다. 아직 우리가 보지 못한 곳이 있습니다. 지금까지 우리는 대나무와 파초 사이의 왼쪽 공간만 열심히 더듬어 보았습니다. 그곳에 핵심 모티프가 조밀하게 모여 있다면 파초에서 시작되는 오른쪽은 무척 성긴 공간입니다. 자태와 의상의 선이 몹시 우아한 두 여인이 복잡한 공간 구성에서 벗어나 자기들끼리 한가롭게 눈짓을 나누고 있습니다. 그녀들이 선계의 선녀인지 인계의 하녀인지는 모르겠습니다만, 이곳은 분명 왼쪽과는 이질적인 공간입니다. 왼쪽이 대나무·병풍·침상 등의 직선으로 조밀하게 짜인 남성적 공간인 반면 왼쪽은 파초와 부채의 곡선으로 성기게 구성된 여성적 공간입니다. 그리고 여성적 공간에는 분열이 없습니다. 어쩌면 이 성긴 공간이 남성적 공간의 파열을 막아주고 있는 것인지도 모르겠습니다.

⊙
유관도, 〈원세조출렵도〉(부분).
원, 비단에 채색, 182.9×104.1cm,
대북 고궁박물원.

유관도의 삶과 예술에 대해서는 전해지는 바가 많지 않습니다만 그가 그린 어전 공식기록화인 〈원세조출렵도元世祖出獵圖〉가 전해옵니다. 그런데 〈소하도〉에 나타난 유관도의 선묘와 담채는 〈원세조출렵도〉의 화풍과는 사뭇 다릅니다. 〈원세조출렵도〉는 조맹부의 고졸한 채색 화풍과도 다르며 오히려 14세기 무렵 페르시아 지역에서 꽃피운 세밀화*를 연상시킵니다. 화려한 채색, 붓질이 드러나지 않는 섬세하고 사실적인 선묘가 그러합니다. 그러나 〈소하도〉에서 유관도는 형상의 확고한 장악 속에서도 붓질의 리듬이 드러나는 선의 생동감과 사의성寫意性, 그리고 여백의 함축을 얻고 있습니다. 〈소하도〉는 아마 숨 막히는 궁정과 도시 생활 속에서 유관도가 꿈꾼 와유의 즐거운 미로인 듯합니다.

..............

● 페르시아에서 찬란하게 만개한 이슬람 지역의 그림 양식. 세밀화는 독립된 그림이 아니라 책의 삽화이며, 대체로 궁정화원의 집단 창작품이다. 페르시아 세밀화는 중국 회화의 영향을 받았지만 상호 활발한 교류 속에 중국에 오히려 영향을 주기도 했을 것이다.

오창석의 〈세조청공도〉

천지의 새 기운을 담는 방 안의 산수

⊙

오창석, 〈세조청공도〉
1915년, 종이에 채색, 151.6×80.7cm,
북경 고궁박물원.

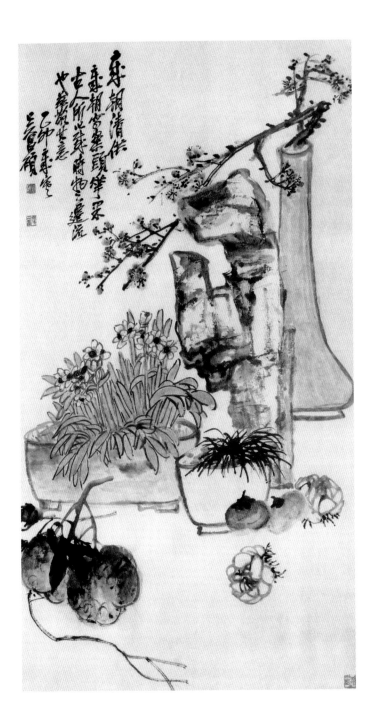

삶이란 죽음과 재생의 반복인 것만 같습니다. 겨울의 황량한 죽음, 그 심연에서 봄의 불씨가 실눈을 뜰 때, 우리는 그것을 재생의 날, 설날이라고 합니다. 그리하여 우주의 계절은, 그리고 삶은 다시 시작되는 것이지요. 청대 말기 화단의 일대 종사였던 오창석吳昌碩(1844~1927)은 71세에 맞이하는 설날 아침에 삶의 새로운 시작을 감사하고 찬미하는 〈세조청공도歲朝淸供圖〉를 그렸습니다. 마치 신년 연하장같이 맑고 청량하면서도 굳센 기운이 감도는 이 작은 풍경 안에 신운神韻이 생동하고, 광활한 우주의 생명력이 숨 쉬고 있습니다.

오창석은 절강성 안길현 출신으로 학식 있는 집안에서 태어났지만 그에게 주어진 시대는 대격변의 소용돌이였습니다. 그가 태어나기 4년 전에 아편전쟁이 발발했고, 7세 때 태평천국의 난이 일어났으며 곧 제2차 아편전쟁, 중불전쟁, 청일전쟁 등이 이어졌으니 알 만하지 않습니까? 서구에 대한 중국의 패배가 가시화되고 전통적 삶의 양식이 도처에서 붕괴되던 때가 그에게 허용된 삶의 시간이었습니다. 그는 10세 때부터 인장을 새기는 데 빠지기 시작했는데 그 이유는 알 수 없

습니다. 다만 소년의 감수성은 이 파란만장한 풍파의 시절을
예민하게 감지하고 바람과 파도에도 지워지지 않는 무엇인가
를 새겨놓고 싶었던 것이 아니었을까요? 그의 모든 예술에는
이 전각篆刻의 새김이 선명하게 기입되어 있습니다.

　전란으로 가족들이 뿔뿔이 흩어지는 시련 속에서 30세가
되어서야 오창석은 당대 저명한 화가였던 임백년任伯年을 찾
아가 그림을 배우기 시작합니다. 임백년은 이미 전각과 서법
이 상당한 경지에 이른 그를 보고 서법으로 그림을 그려볼 것
을 권합니다. 그는 평생 이 스승의 권유를 실천했습니다. 실
제로 오창석은 오랫동안 전서체와 주문(주나라 때 글자체, 흔히
대전체라 한다)으로 된 금석문金石文을 연구했습니다. 청대 사
상계를 풍미했던 고증학과 금석학의 유산을 물려받았던 것입
니다. 오창석의 전각과 서예, 그림의 선은 그 근원이 모두 이
금석문에 있습니다. 그리하여 그의 작품에는 언제나 강건하
면서도 중후한 금석의 기운이 서려 있습니다.

　완숙한 경지에 이른 만년의 작품인 〈세조청공도〉는 목이
긴 병에 꽂힌 홍매화와 수석, 화분에 담긴 수선화와 부들, 그
리고 바닥의 주황색 열매(모과일까요?)와 감 등으로 구성된 기
명절지도器皿折枝圖*입니다. 신년의 아침이 창호지에 스며드

는 고전의 방 안은 온통 향기로 가득하네요. 오른쪽 상단에서 아래로 꺾인 홍매화 가지를 타고 매화의 그윽한 향기가 창문을 타고 흘러내리는 햇살처럼 사선으로 흘러내립니다. 향기의 흐름은 수선화 화분에 잠시 머물고는 다시 과일의 향기를 실어 바닥에 주황색 열매의 가지를 타고 굽이를 틀며 화면 아래로 흘러 우리에게로 옵니다. 그리하여 화면은 고요하지만 생동하는 흐름을 품습니다.

그 흐름의 가운데 부동의 침묵인 수석水石이 있습니다. "돌은 매화와 어울려 더욱 기이하고, 매화는 돌과 어울려 더욱 맑아진다"고 오창석은 말했습니다. 돌과 매화는 어떻게 서로 어울리게 되는 걸까요? 돌과 매화는 모두 생명의 경계선에서 서로 마주 보고 있습니다. 겨울, 그 죽음 속에서 다시 생명을 깨우는 첫 빛과 향기가 매화인 반면, 돌은 아득한 시공의 무정無情을 응축하고 있습니다. 이 둘이 마주칠 때, 문득 매화

............

● 동양 회화의 한 화제畵題. 고동기古銅器나 자기에 꽃가지·과일·문방구류 등을 함께 그린 그림이다. 잡화雜畵 계통의 그림으로 일종의 정물화이다. 중국에서는 '박고도博古圖' '청공도淸供圖'라고도 한다. 처음에는 그릇에 꽃을 꽂는 병화도甁花圖에서 비롯했으나, 오대 말에서 송대에 이르러 고동기가 중심 도상이 되는 기명절지도로 발전했다. 특히 송대에 왕성한 발전을 보였는데 이는 금석학의 대두로 인한 문인사대부들의 복고취미와 밀접한 관련을 갖는다.

는 고목의 가지에 아득한 고전의 시공을 열면서 예스러워지고, 반면 돌의 차가운 심장에는 생명의 기운과 향기가 감돌기 시작합니다. 한 덩어리의 돌과 매화 한 가지만으로도 방 안은 광활한 산수화가 됩니다.

　여기에 꽃 중에 가장 맑아서 '신선화'로도 불리던 수선화가 덧붙여지면 오창석이 가장 사랑한 세 벗이 됩니다. 그는 이 세 벗을 몹시 사랑하여 이들과 함께 모든 형체와 자취를 다 잊고서 초연하게 세속 밖에 있게 된다고 말하곤 했습니다. 이 세 벗이 한 그림에 이토록 어울리며 산수화의 경계를 여는 그림은 오창석 작품 가운데서도 쉽게 찾아보기 힘든 것입니다. 그러나 지금 우리는 이 세 벗보다 〈세조청공도〉를 이루는 세 요소를 주목하고자 합니다. 그것은 생명(식물)과 생활의 기물(병, 화분)과 돌입니다. 이 셋은 전혀 다른 범주의 것들이지만 하나의 선, 하나의 기운, 혹은 하나의 정감으로 이어져 있습니다. 그 선과 기운이란 유정물과 무정물 모두를 가로지르는 천지의 기운, 우주의 리듬입니다.

　서양의 정물화는 '나뛰르 모르뜨nature morte'라고 하는데 이 말은 프랑스어로 '죽은 자연'이라는 말입니다. 서양 정물화의 꽃이나 사과는 자연 속에서 일어나는 생성의 연관 관계

에서 차단된 채 화병이나 탁자 위에 놓입니다. 생성의 연관에서 차단된 생명은 곧 시들기 마련입니다. 17세기 네덜란드에서 꽃피운 정물화에는 화려한 꽃들이 마치 제각각 꽃말이 있는 것처럼 각각 어떤 의미를 지시하지만, 정물화의 근원적인 미학은 시듦, 허무의 미학(바니타스)입니다. 반면 동아시아의 정물화라고 할 수 있는 화훼도, 그리고 이 〈세조청공도〉는 결코 천지의 생성과 연관을 잃지 않습니다. 오창석의 다른 그림인 〈명구매화도茗具梅花圖〉에는 생활의 기물(다기)과 나란히 그려진 매화가 땅 위에 솟은 것인지 방 안에 놓인 것인지조차 모호합니다. 허무가 아니라, 작은 방안에서도 구현되는 천지의 힘입니다. 소동파는 언릉의 왕주부가 그린 꽃 핀 가지 그림을 보고 이렇게 감탄했습니다.

誰言一點紅　누가 한 떨기 붉은 꽃이라고 하는가
解寄無邊春　가없는 봄날의 정경을 다 싣고 있거늘

소동파의 감탄을 우리는 〈세조청공도〉에게도 돌려야 할 것입니다. 〈세조청공도〉의 매화 한 가지는 비록 화병에 꽂혀 있지만 화병과 매화 가지의 선은 하나의 기운으로 이어져 있습

오창석, 〈명구매화도〉
청淸, 종이에 채색, 117.1×33.9cm,
남경박물원.

니다. 목이 긴 화병은 마치 대지를 대신하는 자궁 같으며 매화는 그곳에서 솟아오른 것처럼 생명의 힘을 드러냅니다. 이곳은 살아 있는 자연, 소우주입니다. 꽃과 화분과 돌은 생성의 기운을 공유합니다.

오창석의 중후하고 강건한 선에는 금석에 새겨지는 기운이 흐릅니다. 왼쪽 상단에 쓰인 '세조청공歲朝淸供'이란 화제와 제문을 보면 그가 해서나 행서를 초서의 흐름으로 쓰고 있음을 볼 수 있습니다. 해서이기도 하고 초서이기도 한 이 묘한 선은 그대로 그의 그림의 선이 됩니다. 그림의 선이 금석기의 강건함 속에서도 속도감과 생동하는 흐름을 잃지 않는 것은 이 때문일 터입니다. 그는 흉중에 형상이 충만할 때까지 기다렸다가 어둠 속에서 이미지가 꽃을 피우는 순간, 마치 솔개가 토끼를 낚아채듯이 순식간에 속필로 이미지를 가로챘습니다. 이 금석의 강건함과 속필의 생동감이야말로 죽음을 이겨내는 재생의 아침에 오창석이 우리에게 보내려 했던 선물이 아니겠습니까.

오창석은 젊은 시절, 현의 학관의 강권으로 과거에 응시하여 합격하고 수재秀才가 되었지만 그 뒤 더 이상 응시하지 않았습니다. 그는 관리를 꿈꾸지 않았습니다. 51세 때 강소

오창석, 〈홍매도〉
1916년, 종이에 채색, 159.2×77cm,
상해박물관.

성 안동현의 현령으로 추거된 적이 있었습니다. 그러나 그는 1개월 만에 관직을 떠나고 맙니다. 그는 어쩔 수 없는 예인藝人이었습니다.

화가로서 오창석의 삶은 거의 상해에서 이루어졌습니다. 상해는 당시 가장 번성하는 근대적 상업도시였습니다. 그는 서권기 가득한 학자였지만 동시에 그림을 팔아 호구지책을 삼는 직업 화가이기도 했습니다. 그렇기 때문에 그는 전통 문인화의 틀에 얽매이지 않고 시민 계층의 기호를 받아들여 길상의 소재를 많이 등장시키고 과감한 채색을 도입했던 것이지요. 그의 그림에는 문인화의 서권기와 확산되는 시장의 힘이 만나고, 전통과 근대가 등을 맞대고 있습니다. 〈세조청공도〉는 '법고창신法古創新', 고전의 힘을 통해 새로운 청신함을 창조하고 있습니다. 그것이 또한 새로운 날, 겨울의 죽음을 이겨내고 생명의 불씨를 새로 켜는 설날의 천지 마음이 아니겠습니까. 굳이 설날이 아니라도 우리는 하루하루 죽음을 이겨내고 새날을 맞습니다. 아침에 눈뜨는 오늘 하루는 우주에서 가장 새로운 날입니다.

절집에 전해오는 옛이야기 한 편입니다. 어느 15일 아침, 운문雲門 화상이 중들에게 말하기를, "15일 이전의 일은 너

희에게 묻지 않겠다. 15일 이후에 대해 말해보라." 아무도 말하는 자가 없자 운문이 스스로 말했습니다. "일일시호일日日是好日!", 날마다 좋은 날이로다!(『벽암록』)

〈〈

전선의 〈부옥산거도〉

왕몽의 〈구구임옥도〉

오위의 〈답설심매도〉

오빈의 〈산음도상도〉

서위의 〈잡화도〉

석도의 〈황해헌원대도〉

김농의 〈마화지추림공화도〉

〈〈

파격, 혹은 기奇

새로운 미학과 감각을 제시한
기이한 명품들

전선의 〈부옥산거도〉

미로의 섬, 은어로의 초대

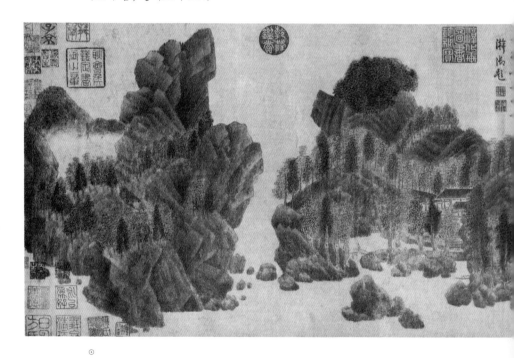

◉

전선, 〈부옥산거도〉
원, 종이에 수묵 담채, 29.6×98.7cm,
상해박물관.

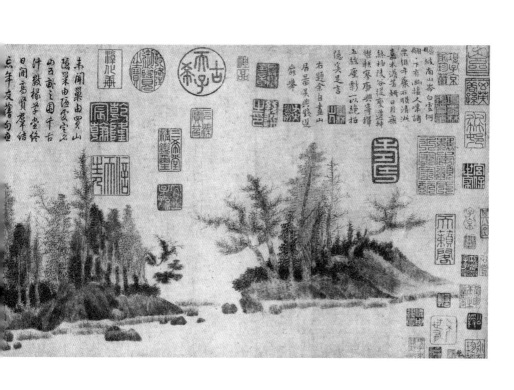

⊙

전선錢選(1235?~1307?)은 명분을 지켰고 조맹부는 명분에 집착하지 않았습니다. 무엇이 옳고 그른지는 섣불리 판단하지 맙시다. 남송이 망하고 몽골이 세운 원 왕조가 시작되었을 때입니다. 원나라는 한족을 철저히 억압하고 관리로 등용될 기회조차 박탈했습니다. 그러나 명망 있는 학자들에게는 출사를 권유하며 회유책을 폈습니다. 조맹부는 송 왕조의 종실 출신이었지만 여러 번 사양 끝에 마침내 회유를 받아들여 원의 조정에 출사합니다. 그에게는 문화의 지속이 더 중요했습니다. 그러나 조맹부의 스승인 전선은 출사를 거부했습니다. 스승과 제자는 서로의 길이 달랐습니다. 하지만 평생 미학적 동지 관계를 유지했습니다.

유민遺民(망국의 남겨진 신민) 화가들 가운데 유명한 정사초鄭思肖는 송나라가 망하자 앉거나 누울 때는 항상 남쪽을 향했다고 합니다. 스스로 호를 소남所南이라 하여 남송에 대한 지조를 노골적으로 드러내기도 했습니다. 어떤 이가 난초를 그릴 때 흙을 그리지 않는 이유를 묻자 "땅을 오랑캐들이 다 빼앗아갔소"라고 대답했습니다. 정사초의 비장함과는 달리

216

정사초, 〈묵난도墨蘭圖〉
원(1306년), 종이에 수묵, 25.7×42.4cm
오사카 시립미술관.

전선은 고요한 내부로의 망명을 보여줍니다. 전선은 은거하여 그림을 그리며 여생을 보냅니다. 그래서 그런지 그가 언제 어떻게 죽었는지에 관한 정확한 기록이 거의 없습니다. 그는 원대 회화사에 은거의 시대를 열었습니다.

〈부옥산거도浮玉山居圖〉(부옥산에 살다)는 그가 은거한 오흥吳興의 풍경입니다. 오흥은 태호 남안에 위치한 호수의 고장입니다. 긴 화면에는 호수에 둘러싸인 세 개의 섬이 수평으로 배열되어 있습니다. 봉래, 방장, 영주의 세 섬으로 이루어졌다는 신선들의 세계를 꿈꾸고 있는 것일까요? 아마 그런 의도도 없지 않았을 겁니다. 그러나 신선의 판타지를 벗어나면 너무나 평범해 보이는 이 구도 안에 사실은 고도의 시각적 비밀이 감추어져 있습니다. 우선 거룻배 한 척을 빌릴 수 있다면 그림 속으로 천천히 노를 저어 가보아야 합니다. 이때 우리의 시선은 이중적이 될 것입니다. 실제 풍경과 물에 반영된 풍경, 그 분열과 융합 사이로 배는 나아갑니다. 자, 준비되었습니까?

바위와 산들은 각이 진 기하학적 덩어리를 이루고 있는데 화가는 여러 차례 준皴(바위에 주름선)과 찰擦(비비기)을 했고, 나무들은 청록으로 담채를 하여 파스텔화를 보는 듯합니다.

흔히 시는 당唐에서 다했고, 회화는 송宋에서 끝났다고 합니
다. 송나라의 회화는 산수화의 정점입니다. 이성과 곽희(이곽
파), 마원과 하규(마하파) 등이 창조한 그 장엄하고 신비로운
절정의 수묵산수화에서 비하자면 〈부옥산거도〉의 채색과 형
태는 왠지 좀 유치해 보이지 않습니까? 마치 이발소 그림처
럼 말입니다. 그러나 그것은 기교의 문제가 아니라 미학적 관
점의 차이입니다. 실제로 〈부옥산거도〉에 대한 평가는 320여
개나 되는 감상자들의 인장이 잘 웅변하고 있습니다. 전선은
망국 송의 미학을 극복하고자 송 이전의 고졸한 청록산수 양
식을 의도적으로 선택합니다. 그의 또 다른 작품 〈희지관아도
羲之觀鵝圖〉(왕희지가 거위를 보다)는 용필用筆의 기발하고 과
장된 멋보다는 단정한 선으로 윤곽을 그리고 그 안쪽에 채색
을 하는 구륵법鉤勒法*의 청록산수를 잘 보여주고 있습니다.
　우리의 거룻배는 거울 같은 호수를 가르며 화면 오른쪽으
로부터 들어갑니다. 먼저 이 은거지의 관문인 작은 섬이 뱃전

...............

● 윤곽을 선으로 묶고 그 안을 색으로 칠하는 화법. 이에 대하여 선, 즉 골骨을 나타내지 않
　고 그리는 방법을 몰골법沒骨法이라고 한다. 원래 중국에서는 골법용필骨法用筆을 존중하
　여 선을 위주로 그림을 그렸으나 당대 이후 윤곽선이 없는 수묵화와 몰골화가 나오자, 이
　와 구별하기 위하여 종래의 선 본위 화법을 구륵법이라고 했다.

⊙

전선, 〈희지관아도〉(부분)

원, 종이에 채색, 23.1×92.3cm,
뉴욕 메트로폴리탄 미술관.

으로 지나가는 것이 보이십니까? 우리는 이 작은 섬의 춤추는 듯한 나무들을 눈여겨보아둘 필요가 있습니다. 암초들을 조심하면서 노를 저어 가면 가운데의 섬에 이르는데, 이곳이 풍경의 내부입니다. 섬의 해안선을 따라 들어가면 기이한 내부를 만나게 됩니다. 호수가 품고 있는 섬, 다시 그 섬의 내부에 호수가 있고 그 호수 속에 다시 작은 섬이 있습니다. 마치 혼돈과학의 프랙탈fractal *(미로의 본질은 프랙탈입니다) 같지 않습니까. 그리고 은자의 집이 있습니다. 은자의 망명지는 비밀스러운 미로처럼 겹겹의 내밀성으로 싸여 있습니다. 섬 속의 섬으로 이어지는 다리가 있고 은자가 조용히 다리를 건너고 있는데, 그 풍경이 마치 마음의 심층을 건너는 명상처럼 적요하기만 합니다.

　은거지는 숲과 언덕, 그리고 입구의 암초와 섬에 가려져 물길의 시선으로부터 은폐되어 있습니다. 그리하여 이 은자의 거주지를 보기 위해서는 시점을 좀 들어 올려야 합니다. 첫째 섬을 지날 때 우리 시선이 수면의 높이와 거의 같았다면, 이

............
● 작은 구조가 전체 구조와 비슷한 형태로 끝없이 되풀이되는, 부분과 전체가 똑같은 모양을 하고 있다는 자기 유사성의 구조를 말한다. 즉 프랙탈 구조는 '자기 유사성'과 '순환성'이라는 특징을 지닌다. 혼돈과학에 따르면 모든 현상 속에 이 프랙탈 구조가 숨어 있다.

제 우리의 거룻배는 수면 위로 조금씩 떠올라야 하는 것이지요. 그리고 셋째 섬에 이를 때 배는 드디어 하늘을 납니다. 우리 시선은 허공에 있고 산의 내부가 다 들여다보입니다. 산봉우리 안의 여백은 작은 호수 같기도 합니다. 우리 시선과 더불어 호수도 떠오른 것일까요? 화면을 수평으로 가로지르는 거룻배 여행은 어느덧 높이를 품은 사선, 배가 하늘로 천천히 부상하는 환상적인 여행이 되었습니다. 이는 물에 비친 풍경이 이중적으로 반영되었기 때문일지도 모릅니다. 당나라 시인 당온여唐溫如는 이러한 환상적 체험을 이렇게 표현하고 있습니다. "취해보니 물이 아니라 하늘에 떠 있는가?/ 배에 가득한 푸른 꿈이 은하수를 누른다[醉後不知天在水 滿船淸夢壓星河]." 물에 비친 풍경은 높은 산일수록 뱃전에 가깝습니다. 뱃전에 밀려오는 산봉우리를 내려다볼 때 배는 산 위로 실감나게 떠오르는 것이지요. 같은 오흥 사람이었던 조맹부는「오흥산수청원도기吳興山水淸遠圖記」에서 오흥의 수변 풍경을 이렇게 묘사했습니다.

春秋佳日 봄가을 좋은 날
小舟溯流城南 거룻배를 타고 성남으로 거슬러 오르면

衆山環周　뭇 산이 배를 둘러싸는데

如翠玉琢削　마치 비취옥을 깎은 것이

空浮水上　물 위의 허공에 떠 있는 듯하여

與舡低昂　배와 함께 내려다보고 올려다본다.

　실제 풍경과 물에 비친 풍경을 보는 이중적 시선(내려다보고 올려다봄)이 잘 드러나고 있습니다. 아마 '부옥浮玉'이란 지명의 내력도 여기에 있는 듯합니다.

　이 그림에 숨은 시각적 비밀은 또 있습니다. 뱃전으로 밀려오는 봉우리에 시선을 뺏겨 그냥 스쳐 지났던 나무들이 수상합니다. 다시 처음으로 돌아가 보세요. 나무들이 오른쪽에서부터 왼쪽으로 가면서 점점 작아지고 있음을 눈치챘습니까? 첫째 섬의 춤추는 듯한 나무들은 크게 그려져 작은 가지까지 상세하게 보입니다. 둘째 섬의 오른편은 첫째 섬처럼 나무가 크고 상세하지만 왼쪽 은거지를 둘러싸고는 나무들은 현저히 작아지기 시작합니다. 셋째 섬에 이르러서는 개체의 구분이 힘들 정도로 작아져 아예 하나의 숲으로 인지될 정도입니다. 이는 나무를 보는 화가의 숨은 시점이 오른쪽 끝에 있음을 말해줍니다. 오른쪽 끝에서 보면 첫째 섬은 근경, 둘째 섬은 중

경, 셋째 섬은 원경이 되는 셈인데, 이러한 3단의 배치는 주로 세로로 긴 축軸에 그려집니다. 그렇다면 〈부옥산거도〉의 수평 배열 속에 수직의 구도가 숨어 있는 셈이 아니겠습니까?

화가의 시선은 오른쪽 끝에서 전체를 조망하기도 하고, 배를 타고 흐르며 올려다보고 내려다보기도 합니다. 그야말로 '흩어진 시점(산점투시)'이며 '흐르는 시선'이 하나의 그림 속에 통합되어 있습니다. 이는 의도적인 시점의 전략이 아니라 자연의 리듬과 교감하는 과정을 통해 저절로 이루어졌을 것입니다. 누가 보는가? 화가인가, 자연인가? 화가는 스스로 쓴 제화시題畫詩 *(오른쪽 상단)에서 우리를 유혹합니다. 그림 속으로, 그리고 은거로.

瞻彼南山岑　저 남산 봉우리를 보라.

白雲何翩翩　흰 구름 어디론가 가벼이 떠가는데

下有幽栖人　그 아래 은거한 사람

.................

- 동양화의 경우 화폭의 여백에 그림과 관계된 내용을 담은 시(절구, 또는 율시)를 써넣기도 하는데, 그러한 시를 일컬어 제화시라고 하며 화제시畫題詩라고도 한다.

嘯歌樂徂年　휘파람으로 노래 부르며 세월을 잊네.

叢石映清泚　총총하게 선 바위 맑은 물에 비치고

嘉木淡芳姸　아름다운 나무들 향기 담담하여라.

(…)

興寄揮五絃　흥이 나 오현금을 타니

塵影一以絶　세속의 먼지가 모두 끊어지네.

招隱奚足言　은거로의 초대를 어찌 말로 다 하리오.

왕몽의 〈구구임옥도〉

주름으로 진동하는 골짜기의 신

⊙

왕몽, 〈구구임옥도〉
원, 종이에 채색, 68.7×42.5cm,
대북 고궁박물원.

⊙

생성되는 모든 것은 주름을 지니기 마련입니다. 삶도 주름이고, 세계도 주름입니다. 주름〔皺〕들, 주름은 안으로 접어 넣고 응축시키면서도 그 접힘 때문에 확산되려는 힘의 긴장을 품게 됩니다. 겹겹의 주름이 우리 시선을 골짜기 속으로 계속 접어 넣으면서도 화면 밖으로 넘쳐흐르려고 하는, 미로같이 얽힌 불안한 힘으로 진동하고 있습니다. 그 주름의 진동을 생의 주름으로 감지했다면, 우리는 원 4대가 중의 한 사람, 중국 회화사에서 가장 탁월한 테크니션이라고 평가받는 왕몽王蒙(1308~1385)의 황홀한 명품 〈구구임옥도具區林屋圖〉 속으로 들어서고 있는 것입니다. 필생의 라이벌 예찬이 성긴〔疏〕 풍경의 끝을 보여주었다면 왕몽은 빽빽함〔密〕의 진수를 보여주었습니다.

왕몽은 한 시대 예림藝林의 총수였던 조맹부의 외손입니다. 어릴 때부터 그림에 재능을 보였던 그는 외조부에게 그림을 배웠습니다. 그리고 대대로 관직에 출사한 외가 전통에 따라 말단의 한직을 얻습니다. 그러나 왕몽의 마음에는 언제부턴가 산수 속 은거 생활에 대한 선망이 싹트고 있었습니

예찬, 〈육군자도六君子圖〉
원(1345년), 종이에 수묵, 61.9×33.3cm,
상해박물관.

다. 어린 시절, 그는 아버지가 구름을 품고 다니는 듯한 도교의 도사들과 교류하는 것을 보고 자랐습니다. 그래서일까요? 왕몽이 관직을 맡은 지 얼마 되지 않아 홍건적의 난이 일어날 때입니다. 원나라 말기, 이 붉은 두건을 두른 도적들의 봉기가 들불처럼 번져나가기 시작하자 이것을 핑계로 왕몽은 흔연히 관직을 버리고 항주 북쪽에 있는 황학산黃鶴山으로, 이후 20여 년 계속될 은거 생활에 들어갑니다. 은거 생활 속에서 왕몽은 예찬과 교유하며 그림과 시를 합작하기도 하고, 황공망을 초대하여 서화에 대해 함께 논하면서 자못 위진 명사*의 풍도를 추종했습니다. 〈구구임옥도〉는 그 은거 생활의 내밀한 한 장면입니다.

화가의 프레임은 꽤나 유별납니다. 화가의 이 유별난 프레임에 걸린 풍경은 산의 윗면이 화면에서 모두 잘려 나가버렸습니다. 일반적인 산수화에서의 산과 산 너머로 펼쳐지는 아득하고 광활한 풍경과는 달리 여기서는 산 전체의 형세를 볼 수가 없습니다. 산의 형상에는 여백도 거의 없어서 화제 '구

구임옥具區林屋'이 있는 오른쪽 상단의 모퉁이가 겨우 이 복잡하기 이를 데 없는 미궁에 숨통을 틔우고 있을 뿐입니다. 그리하여 우리 시선은 차단된 채 산의 내부, 끝없이 접혀 들어가는 주름의 골짜기로만 향하게 됩니다.

겹겹의 주름은 내부에 화가 특유의 해삭준解索皴(산의 주름을 새끼줄이 풀어진 것처럼 그리는 준법)과 우모준牛毛皴(소털처럼 그리는 준법)으로 미세 진동을 만들면서 복잡성을 증가시키고 있습니다. 여기서는 모든 것이 진동하고 있습니다. 계곡도 주름의 요동이요, 계곡물도 물결의 진동입니다. 골짜기는 온통 주름이 만들어내는 진동으로 메아리치고 있습니다. 주름과 주름이, 진동과 진동이 서로 부딪치고 뒤섞이면서 생성하는 메아리에는 어떤 내밀한 전언이 담겨 있을까요?

골짜기 입구의 구멍 난 괴석들, 그것은 지금 우리가 비밀스럽고도 신비로운 곳에 이르렀음을 알려주는 표지인 듯합니다. 계곡 입구의 조각배와 오른쪽 동굴 입구에 있는 두 동자는 화가의 몽상과 백일몽이 창조한 선계로 우리를 안내하는 선동仙童인 것만 같습니다. 비밀의 계곡으로 들어가는 왼쪽 길은 계곡물을 따라 첫 번째 초당으로 닿고, 오른쪽은 어디로 이어지는지 알 수 없는 깊은 동굴 속으로 사라집니다. 격렬한

주름의 진동을 느끼면서 붉은 꽃들이 흐드러진 골짜기 속으로 완보하며 올라가보세요. 복사꽃일까? 꽃들은 주름들이 뿜어내는, 제어할 수 없는 힘처럼 골짜기를 여기저기 물들이고 있습니다. 그리하여 반복적인 주름의 기하학과 디자인에 욕망과 표정을 부여합니다.

골짜기에는 한 채의 2층 초옥과 두 채의 초당이 있습니다. 첫 번째 초당에는 은자隱者가 손에 서책을 들고 있네요. 혹시 그의 자화상일까요? 의문을 부풀려보기도 전에 벼랑 위에 있는 두 번째 초당의 인물이 여자라는 사실이 우리를 문득 의아스럽게 합니다. 그뿐이 아닙니다. 골짜기의 가장 깊은 곳에 있는 2층 초옥의 주인공들도 여인입니다. 이미지는 속삭입니다, 골짜기 은밀한 내부의 주인공은 여성적인 그 무엇임을.

은거지 풍경의 주연이 여자인 것은 산수화에서 좀 희귀한 경우입니다. 그러고 보면 그 안에서 냇물이 흐르고 있는 오른쪽 동굴의 형상도 수상쩍지 않습니까? 보세요, 여성의 생식기와 흡사하지 않습니까? 계곡의 비밀, 가장 깊은 자리의 초옥에 이르기 위해서는 드러나 있는 왼쪽 길보다 마땅히 이 동굴의 숨은 길을 지나야만 할 것 같습니다. 그렇다면 골짜기의 가장 내밀한 곳에 있는 초옥은 자궁이고 주름으로 가득 찬 이

골짜기는 어머니, 모태의 풍경이 아닐까요?

이런 상상이 조금 엉뚱해 보입니까? 꼭 그렇지는 않을 듯합니다. 모태는 실상 모든 은거지의 원형입니다. 모태적 공간이야말로 삶에서 다친 우리 마음을 마지막으로 치유할 수 있는 곳입니다. 도연명의 무릉도원(「도화원기桃花源記」)에 이르는 길 역시 그러한 원형의 길입니다. 복사꽃 흐르는 시내를 따라가다 만나는 동굴, 그 동굴을 지나서 나타나는 은밀한 마을은 어김없이 모태의 구조를 보여줍니다. 모태는 외부로부터 차단된, 이 세상에서 가장 안전한 이상적 은둔지입니다.

모태, 어머니로의 회귀, 그것에 대해 심리학에서는 흔히 '퇴행'이라는 부정적 딱지를 붙입니다. 과연 그러한가요? 이러한 명명법은 파괴적 경쟁과 냉혹한 승리의 가치를 찬미하는, 아니면 최소한 그것을 피할 수 없는 세계의 모습이라 전제하는 가부장적 편견에 사로잡힌 명명법은 혹시 아닐까요? 칼 융의 생각은 좀 달랐습니다. 그는 말합니다. "퇴행은 결코 '어머니'에서 끝나지 않는다. 오히려 어머니를 넘어서, 말하자면 출생 이전의 '영원히−여성적인 것', 즉 원형적 가능성들의 근원적 세계로 되돌아가게 된다." 그곳은 또한 연금술* 의 신비로운 변형이 일어나는 자리이기도 합니다. 비금속이 금

으로, 세속적 생명이 불사의 생명으로 태어나는 자리입니다. 신화를 보세요. 무수한 영웅들이 괴물 뱃속이나 미궁, 혹은 지하세계로 들어가지 않습니까? 그것들은 모두 모태의 상징입니다. 모태로의 회귀, 그 어둠을 이기고 나올 때 그들은 진정 영웅이 되고 불멸의 새로운 생명을 얻습니다. 왕몽이 항상 숭배하던 저 옛날의 연금술사가 있습니다. 동진東晉의 갈홍葛洪(호는 치천)입니다. 왕몽은 〈갈치천이거도葛稚川移居圖〉에서 이 연금술사가 권속을 데리고 나부산으로 은거하는 장면을 그렸습니다. 왼쪽 상단에 있는 은거지 역시 그의 연금술을 위한 모태의 자리입니다.

'원형적 가능성들의 근원적 세계'를 동양의 현자 노자는 죽지 않는 '골짜기의 신[谷神]'이라고 했습니다. '골짜기의 신'은 모태이며, 영원히-여성적인 것이요, 우주 생명의 도道입니다. 세속의 격랑으로부터 벗어나려 했던 왕몽은 자기도 모르게 원형적 모태의 공간, '골짜기의 신'을 디자인하려던 것이었을까요? 어디선가 『파우스트』의 마지막 합창이 들려오는 듯합니다.

영원한 여성적인 것이

왕몽, 〈갈치천이거도〉
원(1360년대경), 종이에 채색, 139×58cm,
북경 고궁박물원.

우리를 이끌어 올린다.

 겹겹의 주름 속으로 은거한 왕몽은, 그러나 그의 라이벌 예찬이 도달한 '텅 빔'에는 이르지 못했습니다. 완전한 은거, 궁극의 은둔은 무한한 자유이면서 무한한 쓸쓸함이며, 무한한 여백이면서 힘인 '무無'에 이르는 것입니다. 무에 이르지 못한 왕몽의 주름은 접힘의 응축만큼이나 섣불리 확산되려는 불안한 긴장으로 떨고 있습니다. 왕몽의 주름은 은둔의 선망이면서 동시에 세상에 대한 욕망이기도 한 것입니다. 그래서 〈구구임옥도〉의 주름은 내밀함으로 접혀들면서도 이토록 화면을 넘어서려는 진동의 격렬함을 품고 있는 것이 아닐까요?

 자신이 그린 텅 빈 화면의 그림처럼 예찬은 한 척의 거룻배로 강을 떠돌다 사라졌습니다. 그러나 왕몽은 긴 은둔의 끝에 막 새로 건국된 명나라에 다시 출사하기에 이릅니다. 예찬이 시 한 수를 보내면서 간곡히 만류했지만 그는 듣지 않았습

 ● 주술적呪術的 성격을 띤 일종의 자연학을 말하는데 비금속을 인공적 수단을 통해 귀금속(금)으로 전환하는 것을 목표로 삼았다. 그 내면 목적은 우주적 신성과의 합일을 통한 불사를 얻는 데 있다. 동아시아에서는 금보다도 불사의 단약丹藥 제조를 추구했으며 연단술煉丹術이라고 했다.

니다. 그리고 얼마 있지 않아 이 위대한 화가는 한 사건에 연루됩니다. 당시 좌승상이었던 호유용胡惟庸의 모반 사건입니다. 왕몽은 가끔 호유용의 집에서 소장된 서화를 함께 감상했을 뿐이었지만 모반의 혐의로 감옥에 갇히고 맙니다. 그리고 그 어둡고 차디찬 감옥에서 생을 마감합니다. 그는 금이 되기 전에 너무 섣불리 나와버린 비금속일까요? 아니면 감옥이 그의 주름과 진동이 찾아낸 마지막 은신의 모태였을까요?

오위의 〈답설심매도〉

천지의 마음을 찾는 붓의 춤

⊙

오위, 〈답설심매도〉
명, 비단에 채색, 183×101cm,
안휘성박물관.

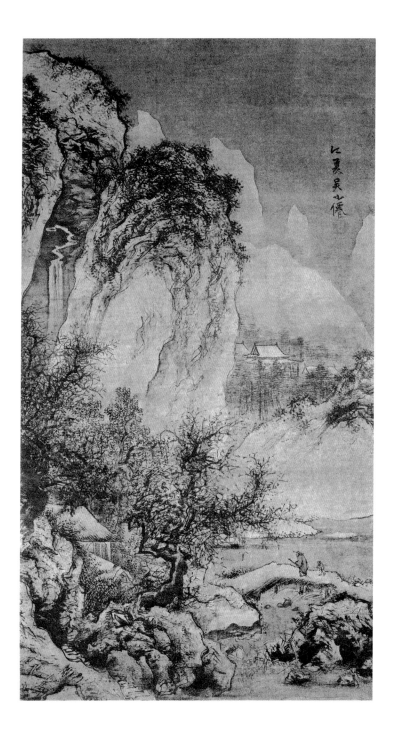

◎

천지가 하얗게 눈에 덮인 겨울 계곡의 저 아득한 적막! 그러나 그 켜켜이 쌓인 적막을 밀어내면서 겨울의 풍경 속으로 성큼 들어가본다면 당신은 경악할지도 모릅니다. 설국의 고요 아래에 문득 날을 세운 사나운 바람이 계곡의 공기를 찢고, 한기寒氣를 움켜잡으려는 마른 가지들을 마구 헝클어놓습니다. 산과 바위들도 거칠게 주름을 흔듭니다. 명대 절파浙派의 절정기를 이끌었던 화가 오위吳偉(1459~1508)의 〈답설심매도踏雪尋梅圖〉(눈을 밟으며 매화를 찾아다니다)입니다. 그는 절파의 창시자인 대진을 이어받아서 절파의 화풍이 온 천하를 석권하게 만든 장본인입니다.

오위는 강하江夏 출신입니다. 그의 조상은 대대로 그 지방 관리를 지냈습니다. 그러나 서화에 재능이 많았던 부친은 어느 날 연단술에 빠져서 가산을 탕진해버립니다. 불사를 꿈꾸는 그 허황한 꿈으로 집이 파산하자 그는 다른 집안의 양자로 들어가게 됩니다. 그는 자라면서 스승도 없이 그림에 신묘한 재능을 보였고, 결국 직업 화가가 됩니다. 그가 성년이 되어서 남경南京에 갔을 때, 그는 이미 남경 일대에서 가장 유명

한 화가가 되어 있었습니다. 남경 최고의 권세가인 성국공 주의朱儀는 항상 술에 취해 있으면서 황홀한 속필로 그림을 그려대는 그 괴상한 젊은 화가에게 매료되어 '소선小僊'(작은 신선)이라는 호를 지어줍니다. 〈답설심매도〉 오른쪽 상단의 여백에 "강하오소선江夏吳小僊"이란 서명이 보입니까? 강하 지방의 오 씨 성을 가진 작은 신선, 바로 오위입니다.

오위는 한 번도 아니고 세 번이나 왕실의 부름을 받습니다. 하지만 그는 그때마다 예술적 자만심과 오만한 치기와 무엇에도 구속되지 않으려는 성정 때문에 궁정 생활을 견디지 못하고 뛰쳐나와 술과 그림으로 강호를 떠도는 생활로 되돌아가곤 했습니다. 권력깨나 있다는 관료들이 재물을 보따리로 싸 가져와 그의 그림을 구했지만 반 폭도 얻지 못했다는 얘기가 전해옵니다. 당시 사람들은 예술적 오만으로 가득 차 있으며 술을 좋아한 이 천재 화가에 열광했던 것 같습니다. 두 번째 그를 부른 효종은 그에게 이례적으로 '화장원畵壯元'이란 칭호를 하사하기도 했을 정도니까요. 그러나 세 번째 무종이 그를 불렀을 때 작은 신선은 북경의 궁정에 도착하기도 전에 술에 취해 이름 없는 객점에서 객사하고 맙니다. 소선은 정말 신선이 되어 날아가버린 것일까요? 아직도 다 그려내지 못한

만 리의 만학천봉萬壑千峰을 가슴에 품고서 말이지요.

〈답설심매도〉는 오위의 만년 작품입니다. 여전히 마하파의 영향을 받은 일각의 사선구도를 취하고 있지만 부벽준은 거의 사라져버렸습니다. 가만히 들여다보세요. 붓을 눕혀 두텁게 긋는 부벽준 대신 산과 바위가 온통 세밀하고 어지러운 선들로 진동하고 있는 것이 보입니까? 흔히들 잡목의 헝클어진 모습 같다고 해서 난시준亂柴皴이라고 합니다. 그것은 어떤 격식이 있는 묘사 방식이라기보다 차라리 즉흥적인 붓의 춤일 뿐입니다. 규정할 수 없이 자유롭고 빠르고 어지럽게 휘날리는 주름들. 오위는 많은 부분에서 대진을 계승했지만 그의 붓은 대진보다 훨씬 자유롭고 빠르고 방일합니다. 그의 〈어락도漁樂圖〉는 대진보다 더 강렬한 묵법과 거친 필법을 보여주며 어떠한 양식에도 얽매이지 않은 자유분방한 준법을 보여줍니다.

〈답설심매도〉에서 반쯤 드러난 은자의 초옥을 둘러싼 나뭇가지들은 그야말로 일대 장관입니다. 소매가 신기神氣로 부풀어 오르고 번개가 허공을 치고 회오리바람이 하늘을 휘몰아치는 듯 붓이 춤추고 먹이 사방으로 튀는 화가의 아찔한 퍼포먼스를 바로 눈앞에서 보는 것만 같습니다. 나뭇가지들 사

오위, 〈어락도〉

명. 견본에 담채, 270×174.4cm, 북경 고궁박물원.

이로 소용돌이치고 휘날리며, 단장斷腸의 잔나비 소리를 내는 천 갈래 만 갈래 바람들을 보아야 합니다.

이러한 진동 위로 겨울 폭포가 수직으로 낙하하고 있습니다. 폭포는 아래의 소요 위에 적막의 깊이를 드리웁니다. 일각구도의 오른쪽 풍경은 무척 성깁니다. 아득한 무無에 잠겨드는 설봉들, 그 아래 오래된 절이 겨울 숲에 싸여 있군요. 그리고 계곡물이 흐르고 다리가 놓여 있습니다. 아마 〈답설심매도〉를 볼 때 감상자의 눈은 대체로 제일 먼저 이 다리 위 은자에게로 향했을 법합니다. 다른 산수화에 비해 사람의 형상이 비교적 크고 상세하며, 담채로 붉게 채색되었기 때문일 것입니다. 이 은자가 지금 매화를 찾아 나서는 길인지 아니면 매화를 찾는 하루의 여정을 끝내고 건너편 초옥으로 귀가하는 길인지는 분명하지 않습니다. 그 뒤로 시동 한 명이 따르고 있군요.

동아시아의 옛 시인 묵객들은 눈 속에 봄을 알리는 매화의 개화에서 '천지의 마음〔天地之心〕'을 읽었습니다. 천지의 마음을 눈 속에 핀 매화에서 찾는 '심매'는 그저 사대부들의 고상한 취미 활동이 아니라 실상 치열한 정신의 구도 과정입니다. 등을 구부린 다리 위 은자의 고단한 자세를 보세요. 유희를

위한 나들이가 아닙니다. 이 모든 복잡한 구성과 춤추는 난시준의 선들이 오직 성긴 가지에 핀 한 송이 매화를 위한 것입니다. 심매의 시(이성희, 「겨울제—심매도」*) 한 편입니다.

수묵의 허공
마른 가지 하나로만 충만하게 할 수 있는
텅 빔 속에
매화꽃
절벽처럼 핀다

천지의 마음

천지의 마음은 『주역周易』의 복괘復卦(☷)에 잘 나타나 있습니다. 복괘는 다섯 개의 음효(--) 밑에 한 개의 양효(—)가 막 올라오고 있는 형상입니다. 절기로는 동지冬至에 해당합니다. 음기로 가득 찬 겨울의 극한에서 막 움트는 한 줄기 생명의 양기를 나타낸 것입니다[一陽來復]. 여기에 천지의 마음

............
● 이성희, 『겨울 산야에서 올리는 기도』, 솔출판사, 2015.

이 있습니다. 그 마음은 생생지덕生生之德, 낳고 낳는 생명의 힘입니다. 이 낳고 낳는 생명의 힘이야말로 우리 옛 사람들이 눈뜨면서도 찾고 잠들면서도 찾던 바로 그 도道가 아니겠습니까.

우주의 마음, 천지의 생명력을 포착하는 것이 또한 동아시아 고전 미학의 요체인 기운생동氣韻生動°입니다. 동아시아의 회화는 대상을 정확히 묘사하는 것을 중요하게 여기지 않습니다. 그것보다는 대상 속에 생동하는 생명의 율동을 포착하는 것이 요체입니다. 눈 속의 매화 한 송이를 찾는 일은 생동하는 생명의 운율, 천지의 가락을 찾는 일이기도 한 것이죠. 선비의 뒤를 따르는 시동은 집에 넣은 금琴을 안고 있습니다. 매화 한 송이에서 천지의 마음, 천지의 운율을 발견하면 선비는 그 운율을 금으로 연주할 작정이었을까요? 그는 이미 금을 연주하고 귀가하는 중일까요? 아니면 저 금을 울리지 못한 채 여전히 고단한 구도의 여정 속에 있는 것일까요? 그러

................
● 기운생동은 기운이 충일하다는 의미로, 중국 회화에서 최고 이상으로 삼았던 법칙이다. 남제南齊의 사혁謝赫이 『고화품록古畵品錄』에서 그림의 여섯 가지 법칙 가운데 첫 번째 법칙으로 제시했다. 다양한 해석이 있으며 이것을 오늘날 어떻게 새롭게 해석하느냐가 동아시아 미학을 재정립하기 위한 관건이 될 것이다.

나 천지의 가락을 찾는 구도자 자신이 이미 붉게 물든 홍매화처럼 저 겨울과 봄의 경계(다리) 위에 피어 있습니다.

눈 덮인 겨울의 적막 속에 숨어서 생동하는 오위의 선들이야말로 다섯 개의 음기 아래에서 진동하기 시작하는 생생한 양기입니다. 술 취한 그의 붓은 거침이 없어 전기 절파의 화가들보다 더욱 즉흥적이면서 더욱 강렬한 에너지의 진동으로 가득합니다.

오위는 15~16세기 명나라의 화단을 석권했고, 일세를 풍미했습니다. 많은 화가들이 오위의 화풍을 추종하고 각자의 방식으로 발전시켜 나갔는데, 그중 대표적 인물들이 장로, 장숭, 종례, 정문림 등이었습니다. 이들은 절파 말기를 이루는데 훗날 광태사학파狂態邪學派*라는 다분히 부정적이며 조롱조의 이름으로 불리게 됩니다. 그들은 오위의 후계자들입니다. 그들의 그림이 비록 지나치게 강렬한 기교나 거친 필법을 구사하고 있을지라도 '광태사학'이란 이름은 너무나 잔인합

..............

● 15세기 후반에서 16세기에 활약했던 명나라 절파 후기. 오위의 계승자들인 장로 · 장숭과 같은 일군의 직업 화가들의 화풍을 말한다. 여백과 공간을 중요시하고 함축적 표현을 통한 어떤 이상적 분위기를 묘사한 문인화가들의 산수화와는 달리, 이들 화풍은 복잡한 구성과 거친 필치를 구사하여 더러 그림 전체가 조잡해 보이는 듯한 느낌을 줄 때가 있다. 이러한 경향이 점점 더 강렬해지자 문인화가들이 미치광이 같은 사학邪學이라고 비난했다.

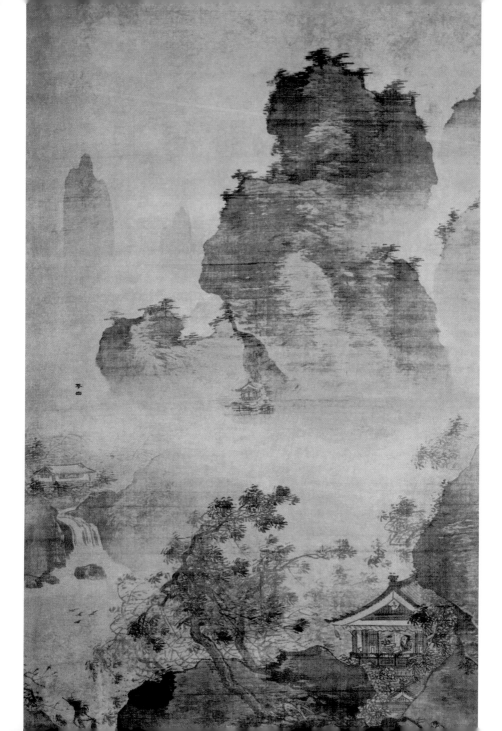

니다. 이들에게 광태사학파라는 이름을 붙인 사람들은 도대체 누굴까요? 그들은 오위 이후로 확산된 절파의 양식에 위협을 받고 위축된 채 미학적 헤게모니를 장악하기 위해 기회를 노리던 문인화가들이었다는 점도 놓치지 말아야 할 것입니다.

⊙
장로, 〈풍우귀장도風雨歸庄圖〉
명, 비단에 담채, 183.5×110.5cm,
북경 고궁박물원.

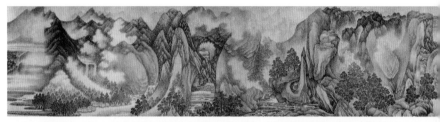

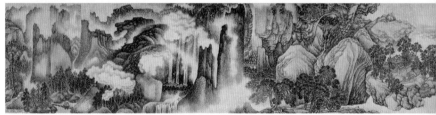

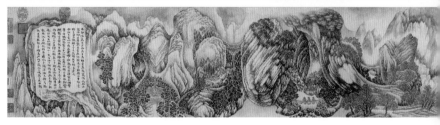

오빈의 〈산음도상도〉

진眞과 환幻 사이를 떠도는 돌의 몽상

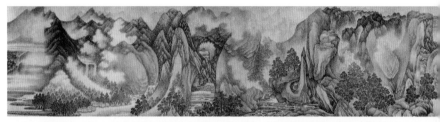

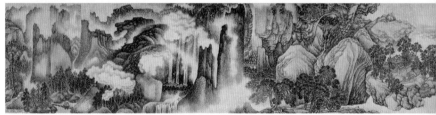

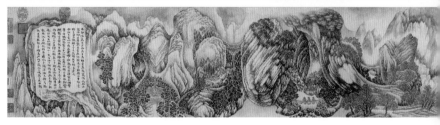

⊙

오빈, 〈산음도상도〉

명, 종이에 담채, 32×862cm,
상해박물관.

책을 펴고 첫 장을 읽는 순간 몸이 책상과 의자에서 튕겨져 나가는 듯한 충격을 받는 책이 있다고, 한 소설가는 자기 소설의 첫 장에 쓰고 있습니다.(오르한 파묵, 『새로운 인생』) 자기 소설이 그런 책이기를 바라는 듯이 말이지요. 그림에도 그런 그림이 있습니다. 오빈吳彬(약 1573~1620년 활동), 낯선 이 명나라 화가의 〈산음도상도山陰道上圖〉를 처음 보는 순간, 나는 두려움과 경이로움과 황홀함이 뒤섞이며 모골이 송연해짐을 느꼈습니다. 등줄기에 수십만 마리 철새 떼가 일제히 날아오르고, 사계절이 한순간에 지나가는 진동을 느꼈습니다. 수많은 이미지의 문들이 닫히면서 동시에 열렸습니다.

〈산음도상도〉는 장장 9미터에 달하는 긴 두루마리 그림입니다. 그 두루마리를 펴면 시간과 공간이 소용돌이치며 바위들이 도처에서 피어납니다, 허공의 꽃처럼. 섬세하면서 아득하고, 험준하면서 웅장하고, 기괴하면서 몽환적입니다. 여기 구름을 꿈꾸는 벼랑, 내면의 격렬한 파도를 드러내는 봉우리, 새처럼 날아오르는 바위들, 꽃처럼 열리는 계곡들을 좀 보세요. 몽상의 철학자 바슐라르는 "구름의 몽상가는 구름 낀 하

늘에 바위가 몰려 있는 것을 볼 때가 있다"고 하였지요. 〈산
음도상도〉에서는 바슐라르 몽상가의 몽상처럼 바위가 구름
이 되어 몰려 있습니다. 그리고 물결이 되고 꿈결이 됩니다.

　고법古法에도 전혀 구애되지 않고, 옛 대가의 전범도 뛰어
넘어버린 절정의 상상력에 돋보기를 들고 해삭준이니, 우모
준이니, 피마준이니 하는 준법을 찾는 것은 얼마나 좀스러운
일입니까. 이 경이로운 작품은, 당시 화단의 총수였던 동기창
에 의한 당파적 분류, 남종화니 북종화니 하는 분류법의 그물
에도 걸리지 않습니다. 여기서는 산과 바위와 계곡이 스스로
몽상하고 춤추면서 이미지를 생성할 뿐입니다. 그리하여 산
과 바위는 쉴 새 없이 변전하고 흐릅니다. 산의 몽상이 열어
놓는 작은 빈터에 비로소 사람의 마을이 허락됩니다. 그 몽상
속으로 우리 삶도 흘러갑니다.

　두루마리 끝에 있는 발문에는 이 기이한 그림이 당시 최고
의 서예가인 미만종米萬鍾(1570?~1629)의 요청으로 그려졌음
을 밝히고 있습니다. 미만종은 남동북미南董北米라 불리며 동
기창과 어깨를 나란히 한 서예가이자 수석水石의 열렬한 애
호가였습니다. 박지원의 『열하일기』에도 수석에 관해 그의
이름이 언급될 정도이니 꽤나 유명했던 모양입니다. 미만종

⊙ 오빈, 〈산음도상도〉(부분)

의 집은 신비롭고 기기묘묘한 수석으로 가득 차 있었습니다. 미만종을 위해 이 그림을 그렸다면 오빈은 미만종의 집에서 그 놀라운 수석들의 천태만상을 일별해 보았음이 틀림없습니다. 수석은 자연의 힘과 율동을 응축하고 있습니다. 그 힘과 율동에 감응한 화가는 수석들과 함께 첩첩의 산중으로, 구름으로, 바다로 흘러가며 오랫동안 몽상하지 않았을까요? 실상 명대 말기에는 수석에 대한 애호 취미가 확산되어 수석의 다양한 모습을 그려 목판으로 찍은『소원석보素園石譜』같은 책이 발간될 정도였습니다. 거대한 괴석도怪石圖 같은〈산음도상도〉의 기괴하고 추상적인 미는 이러한 수석을 통한 몽상의 산물이었을 것입니다.

북송의 문인 서화가 미불이 안휘성 무석에서 벼슬을 하고 있을 때, 기괴한 돌을 발견하고 아랫사람에게 도포와 홀笏을 가져오게 하여 의관을 갖추고 돌 앞에 절을 하며 석형石兄이라고 불렀다는 일화는 유명합니다. 우리에게도 돌을 사랑하고 몽상했던 시인이 있습니다. 시인 박두진. 그는 만년에 수석에 심취했고 그 돌과 함께한 이미지의 여행을 시집『수석열전水石列傳』에 담았습니다.『수석열전』68번째 시「유전도流轉圖」*는 견고한 돌 속에서 있고 없음 사이를 흐르는 소용돌

이를 봅니다.

난 것은 모두 죽고, 죽은 것에서 다시 나,
소용돌이 소용돌이
저절로의 흐름,
침묵에서 침묵으로의 영원히 있음,
있는 것도, 없는 것도
모두 거기 있고 없는
해와 달, 하늘 땅이 꼬리 이어 도는
천의, 억의 영겁 천지 바람 불고 있다.

두루마리 〈산음도상도〉는 2중 성부를 가진 다성부polyphony 음악처럼 흐릅니다. 화면 위까지 꽉 찬 산봉우리들의 리듬과 흐름이 그 하나입니다. 산봉우리의 흐름은 고음부를 이루며, 장엄하면서도 환상적인 선율이 되고 있습니다. 그리고 또 하나의 흐름은 화면 하단, 물과 숲과 사람의 마을이 만들어내는 서정적인 선율이 저음부가 되어 흐르고 있습니다. 그리하

● 박두진, 『수석열전 水石列傳』, 일지사, 1973.

⊙ 오빈, 〈산음도상도〉(부분)

여 다성의 흐름이 서로 역동적인 대위법을 이루며 무한을 향하여 이어지고 이어지며 전개됩니다. 고음부의 산과 바위와 구름의 세계가 춤추고 유동하는 몽환적 시공을 펼친다면, 세심하게 공들여 그려진 나무와 집들의 세상인 저음부는 현실적 시공을 조심스럽게 열고 있습니다. 진眞과 환幻이 서로를 밀어내기도 하고 서로 껴안기도 합니다. 그리고 그 두 세계의 경계 가운데 기이한 것이 떠돌고 있는 것이 보입니까?

보통 산수화에서 여백은 근경과 중경 사이, 중경과 원경 사이를 운무雲霧의 띠처럼 흐르다가 원경에서 아득하게 무無의 허공으로 펼쳐지기 마련입니다. 그러나 〈산음도상도〉에서는 봉우리들이 화면 끝에 닿으면서 이어지기 때문에 산 너머 아득한 여백을 별로 허락하지 않습니다. 그러자 여백의 영역들은 산의 내부, 봉우리와 마을의 사이를 떠돌게 됩니다. 그런데 그것이 그다지 자연스러워 보이지 않습니다. 골짜기 사이에서 피어오르는 운무라기보다는 마치 풍경의 군데군데에 발생한 돌연한 구멍 같지 않습니까? 기이한 여백입니다. 이러한 이상한 여백은 그의 만년 작인 〈계산절진도溪山絶塵圖〉에도 군데군데 나타나고 있습니다.

오빈은 산림에 은거하는 재야 화가였습니다. 그 솜씨가 알

오빈, 〈계산절진도〉
명, 종이에 담채, 150×82.3cm,
개인 소장.

려지자 황제(신종)의 부름을 받고 공부工部를 관장하는 주사
(중서사인) 직을 얻게 됩니다. 그러나 음모와 술수가 횡행하는
정치판은 처음부터 그의 자리가 아니었던 모양입니다. 잘못
된 것을 참지 못하던 오빈은 당시 최고 권력자인 환관 위충현
을 비판한 대가로 감옥에 갇히고 맙니다. 출옥 후 그는 본래
자신의 자리인 산림으로 돌아가 불교 관련 그림을 그리며 여
생을 보냅니다. 불교는 그의 회화적 상상력의 바탕이었던 것
같습니다. 그는 자신을 작은 암자의 주인인 양 '지은암주枝隱
庵主'라고 부를 정도였으니까요. 그렇다면 〈산음도상도〉 역시
그의 불교적 세계관이 만화경처럼 펼쳐진 풍경이 아니었을까
요?

 산봉우리와 사람의 마을, 환과 진 사이를 떠도는 여백, 그
기이한 구멍은 우리 삶의 이미지들 사이에 문득 문득 떠올랐
다가 사라지는 공空이 아닐까요. 『반야심경』의 요체는 "색즉
시공色卽是空(있음이 곧 없음)"의 '공'에 있습니다. '공'은 '색'
과 대립하는 어떤 영역이라기보다 색과 공의 경계가 사라지
는 것입니다. 〈산음도상도〉의 떠도는 구멍들은 진과 환의 경
계를 흐르고 있습니다. 그리하여 몽환과 현실의 경계가 요동
칩니다. 무엇이 실상이고, 무엇이 환상인가? 모두가 실상이

고, 모두가 몽환인가? 바위와 산과 폭포와 마을이 그 물음표 사이를 흐르고 떠돕니다. 우리들 삶도 그 사이를 떠돕니다.

우리는 아직 돌의 몽상을 끝내지 않았습니다. 가장 무심한 무정물無情物인 돌에서 우주적 생명력의 응축을 느낄 때 돌의 몽상은 비로소 절정에 이릅니다. 영국의 소설가 D.H. 로렌스D.H. Lawrence는 이렇게 말했습니다. "인간들이 왜 돌을 사랑하는지 아주 잘 안다. 그것은 돌이 아니다. 그것은 인류 이전 시대 강력한 대지의 신비로운 힘의 구현이다."(『캥거루』) 심원하고 대단한 통찰이죠. 그러나 로렌스의 말보다는 아무래도 "돌의 맛, 그것도 낙목한천落木寒天에 이끼 마른 수석瘦石의 묘경을 모르고서는 동양의 진수를 얻었달 수가 없다"(「돌의 미학」)고 한 시인 조지훈의 말이 더 가슴에 닿습니다. 〈산음도상도〉는 진과 환 사이를 춤추는 돌의 몽상이며, 돌의 묘경을 통해 '동양의 진수'를 맛보게 하는 일대 향연입니다.

서위의〈잡화도〉
광기의 먹과 선은 천지를 가로지르고

⊙

서위,〈잡화도〉
명, 종이에 수묵, 30×1035.5cm,
남경박물원.

⊙

이것은 지금 어느 휘몰아치는 폭풍우 속인가요? 질주하는 야생마 떼처럼 종횡으로 치달리는 비백飛白*의 기세와 폭발하는 먹 속으로 들어서면 귀를 먹먹하게 하는 사자의 포효이거나 정수리를 내리치는 뇌성벽력을 듣습니다. 전대미문의 이 파천황적인 붓의 기운을 쏟아내고 탈진해버린 광기의 사내, 서위徐渭(1521~1593)를 이제 우리는 추억해야 합니다. 〈잡화도雜花圖〉의 회오리 속을 그와 함께 떠돌아야 합니다.

어린 시절, 한 저명한 노학자로 하여금 "아쉽게도 이 몸이 늙어, 네가 이름을 날리는 날을 보지 못하겠구나!" 하고 탄식하게 했던 소흥의 신동 서위는, 그러나 끝내 학자로서의 뜻을 펴지 못하고 맙니다. 그는 점차 미쳐가게 되지요. 계속된 과거 낙방, 연단술에의 심취, 음주, 가세의 몰락과 가난이 그를 환각과 망상에 시달리게 했습니다. 하지만 절망적 광기는 그에게 중국 회화사에 전무후무한 대사의화大寫意畵를 선물했습니다. '사의寫意'란 형상을 그리는 것이 아니라 뜻을 그리

● 글씨의 점획이 빈틈없이 검게 이루어지지 않고 마치 성긴 비로 쓴 것처럼 붓끝이 잘게 갈라져서 써지기 때문에 필세가 비동飛動한다 하여 붙여진 이름이다.

는 것입니다. 대사의화라고 불리는 그의 그림은 사의의 극한 체험입니다. "형사를 구하지 않고 생동하는 운치를 구한다!" 서위의 미학입니다. 그 미학이 성취한 것은 거의 추상표현주의에 가까운 것이었습니다.

자신의 재능을 확신했던 그는 스스로 "글씨가 제일이고 시가 그다음, 문장이 세 번째, 그림이 네 번째로 잘하는 것"이라고 큰소리쳤습니다. 그러나 그의 이름은 여기餘技로, 혹은 호구지책으로 그렸던 그림을 통해서 비로소 알려집니다. 서위 그림의 풍격을 흔히 '광일狂逸'이라고 합니다. '일逸'은 동아시아 전통 미학에서 가장 골치 아픈 미적 특성이어서 한동안 제대로 가치를 부여받지 못했습니다. 그것은 뭐라고 규정하기 곤란한, 일정한 분류에 가둘 수 없는 고약한 성질이기 때문이지요. '일'은 초탈하여 구속됨이 없음을 말합니다. 장자의 소요유逍遙遊가 미적 범주화된 것이지요. 어쩌면 가장 깊은 의미에서 동아시아 미학의 진수를 담은 것일지도 모릅니다. 여기에 미쳤다는 '광'이 덧붙었으니 알 만합니다. '광일'은 모든 분류와 경계를 거침없이 가로지릅니다. 여기서 기괴함과 추함은 아름다움과 하나로 만납니다. 서위의 미는 '기괴의 미', '추의 미'라고 할 수 있을 것입니다.

〈잡화도〉는 10미터에 이르는 긴 두루마리 그림입니다. 국화, 오동, 연꽃, 파초, 매화 등 13종의 화훼가 그려져 있지만 우리에게 시각적 충격을 주며 유난히 눈길을 끄는 부분은 포도 부분(263쪽 〈잡화도〉 도판에서 셋째 줄 오른쪽 끝 부분)입니다. 마치 먹과 선의 사육제 같지 않습니까? 농담이 풍부한 먹은 흠뻑 젖어서 폭발하고 마른 선은 즉흥적이며 역동적인 속도로 화면을 가로지릅니다. 서위는 미의 양식을 규정한 전통적인 어떤 화법도 무시했으며, 운필은 광초狂草의 필법을 썼습니다. 광초는 전통적 초서 필법을 벗어나 마음에 떠오르는 흥취에 따라 방종한 태도로 마구 휘갈긴 초서로 당나라의 장욱에게서부터 시작됩니다. 광초는 술의 힘을 빌릴 때가 많았고, 거의 취권임에 틀림없습니다. 실제로 장욱은 늘 취해서 글씨를 썼고, 어떤 때는 머리에 먹물을 적셔서 글씨를 쓰는 행위예술을 보여주기도 했다 합니다.

위에서 아래로 공간을 꿰뚫는 필선(가지)이 비록 가늘고 여리지만 그 기세는 강인하여 기운이 생동하는 청신한 작품 〈유실도榴實圖〉를 보세요. 역대의 명화들을 펼쳐놓고 내 방 벽에 걸어두고 싶은 한 점을 고르라 한다면 아마 나는 잠시 머뭇거리다가 이 작품으로 손을 내밀지도 모르겠습니다. 여

서위, 〈유실도〉
명, 종이에 수묵, 91.4×25.5cm.
대북 고궁박물원.

기에 적힌 제화시가 바로 광초의 필법을 잘 보여줍니다. 바로 눈앞에서 붓이 춤추는 게 느껴지지 않습니까? 그러한 서법의 춤이 〈잡화도〉의 형상 공간을 열고 있습니다. 씨가 많은 석류나 포도가 다산과 풍요를 상징한다는 도상학적인 음미는 여기서 그리 중요하지 않습니다. 우리는 그저 그 붓의 춤을 실감 나게 느껴야 합니다.

〈잡화도〉(포도 부분)에서 횡으로 긴 화면을 가로지르며 비백을 만들어내는 광초의 붓은 생성의 속도감과 역동성 그리고 현장감을 더해줍니다. 이러한 광초의 선과 농담의 무궁한 변화를 품은 먹은 여백으로 스며들며 새로운 공간, 새로운 천지를 창조합니다. 그 속에 폭풍우가 있고, 과실을 익게 하는 따스한 햇살이 있고, 과실을 꿈꾸는 수액이 있습니다. 그리하여 카니발적 폭발과 혼돈 속에서도 포도나무의 줄기와 잎과 열매가 그 완연한 진상을 잃지 않은 채 마법처럼 드러납니다. 처음으로 막 세상에 드러나는 것처럼 청신하게 말입니다.

광초의 선이 천지 기氣의 흐름을 난폭하게 보여준다면 먹은 내면의 무의식을 드러내는 듯합니다. 무의식의 흐름은 작가의 의도를 넘어선 우연을, 한 개체를 넘어선 무한의 영역을 끌어들입니다. 서위가 탁월하게 성취한 발묵潑墨*이 그러합

니다. 발묵의 창시자인 당나라 때 왕묵王墨 역시 장욱과 비슷한 취권입니다. 그는 취하도록 마신 뒤 먹물을 마구 뿌리고, 음악에 맞추어 춤추듯이 그렸다고 합니다. 화선지 위에 번지는 먹을 도대체 누가 제어할 수 있겠습니까? 그것은 천지 기운의 소용돌이치는 춤입니다. 분명 〈잡화도〉(포도 부분)에는 계산된 화법이나 의식적 제어를 넘어선 무엇인가가 화면을 움직이고 있습니다. 아마 서위도 왕묵과 같이 취권의 초식을 사용했던지, 어쨌든 거의 무아의 상태에서 춤추듯이 단숨에 그렸을 것입니다. 무아지경의 내면에서 폭발하는 균열, 그 속에 입을 벌리고 있는 혼돈. 그것은 몹시 위험하지만 매혹적입니다.

〈묵포도도墨葡萄圖〉의 포도를 그리는 붓에는 선의 속도감보다는 먹의 농담이 미묘하게 표현되고 있습니다. 그리하여 〈잡화도〉의 포도보다 훨씬 세련되고 정제된 형상을 보여줍니다. 그러나 거기에 적힌 제화시는 처연하기 이를 데 없어 한 불우한 천재의 신산한 심정을 아프게 드러내고 있습니다. 하늘은 한 사람에게 모든 것을 주지는 않는 모양입니다.

................
● 먹물이 번지어 퍼지게 하는 산수화법山水畵法. 작가의 심정과 감흥을 화면에 쏟아붓는 듯한 자유분방한 표현의 화법.

⊙

서위, 〈묵포도도〉
명, 종이에 수묵, 166.4×64.5cm,
북경 고궁박물원.

半生落魄已成翁

불우한 반평생에 이미 늙은이 되어

獨立書齋嘯晚風

서재에 홀로 서서 저녁 풍경을 읊조려보노라.

筆底明珠無處賣

붓으로 그려낸 영롱한 구슬은 팔 곳이 없어

閑抛閑擲野藤中

내키는 대로 덤불 속에 던져지는구나.

시대와의 불화가 우울이나 광기를 유발하기도 하지만, 사실 서위가 살았던 명나라 때에는 '광狂'이 공공연히 천명되었던 시대이기도 했습니다. 자신의 저서를 태워버려야 할 책이라며 『분서焚書』라 명명했던 시대의 반항아 이지李贄(호는 탁오卓吾, 대표적인 양명좌파)는 이렇게 말했습니다. "광자는 전통을 답습하지 않고, 지나간 자취를 밟지 않으며, 견식이 높습니다. 이른바 봉황이 까마득히 높은 하늘을 비상하는 것과 같으니 누가 그를 당해낼 수 있겠습니까?" 명대를 풍미한 양명학은 인욕의 긍정을 통해 개체의 해방으로 나아가는 근대적 성격을 지니고 있었습니다. 이지와 서위는 이러한 양명학을

극단화한 양명좌파의 인물들입니다. 특히 이지가 주장한 '동심童心'은 단순히 아이의 마음이 아니라, 도덕률이나 지배 이념에 물들지 않고 외부의 강제에 구속되지 않는 꾸밈없는 본연의 마음입니다. 그리하여 동심은 자칫 기존 질서에 대한 반항과 광기로 치닫기 일쑤였습니다.

서위의 그림은 바로 동심의 그림입니다. 서위의 그림은 그 어떤 그림보다 순수합니다. 일체의 집착, 일체의 구속, 일체의 머뭇거림이 없는 천지의 춤이기 때문입니다. 일체의 법식에 얽매이지 않는 혼돈의 무법無法 속에서 일획一畫의 법을 이끌어내는 석도의 '일획론'은 서위에게서 이미 탁월하게 성취되고 있었습니다. 그리고 아무런 집착 없이 마음속 일기를 있는 그대로 드러내려 한 예찬의 미학을 진정으로 계승하고 실현한 것 또한 서위의 대사의화들입니다.

서위는 말년에 점점 창작 능력을 상실해갔습니다. 그림과 글씨를 팔 수 없게 되자 아끼던 소장품들을 팔아야 했고, 자신의 마지막 그림도 쭉정이와 바꾸었습니다. 그리고 아끼던 장서를 하나씩 내다 팔았습니다. 수천 권의 장서를 팔고 나서 서위는 이렇게 읊조렸다 합니다.

불경 천 권으로 쌀 한 되를 바꾸고

허기를 면하니 붓이 더욱 영묘해지네.

금강경의 오가해 같은 주석서를 지은 몸도

사라지면 누군들 진흙 덩어리가 아니리요.

　광기와 궁핍 속에서 73세의 서위는 쓸쓸하게 죽어갔습니다. 그러나 죽음은 끝이 아닙니다. 이후 석도와 팔대산인八大山人, 양주팔괴揚州八怪*, 오창석, 제백석 등의 청대와 근대의 위대한 화가들은 어김없이 서위의 대사의화에 깊은 영향을 받았고 그에 대한 하염없는 존경을 표했습니다.

..............
● 청나라 건륭년간(1736~1795), 양주에 모인 8인의 개성과 화가들을 말한다. 김농, 황신, 이선, 왕사신, 고상, 정섭, 이방응, 나빙 등을 가리키나, 그 외에도 고봉한, 민정, 화암을 추가하기도 한다. 흔히 양주화파라고도 부른다.

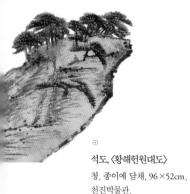

석도의 〈황해헌원대도〉

천지기운의 일획과 벼랑의 정신

⊙

석도, 〈황해헌원대도〉
청, 종이에 담채, 96×52cm,
천진박물관.

⊙

허공을 사선으로 가로지르는 힘을 한번 느껴보세요. 기이한 산과 봉우리들의 격렬한 율동이 우리 시선을 어지럽게 합니다. 눈 한 번 깜박하는 사이에 자신도 모르게 우리는 저 아찔한 절벽 끝에 서 있게 될지도 모릅니다. 화면을 넘어 몸 전체로 밀려들어오는 이 현기증 나는 기이한 바위들의 율동을 어떻게 말해야 할까요? 전통적인 산수화의 구도를 일거에 무너뜨리면서 화면 전체가 꿈틀거리며 돌출하는 기운을 어떻게 감당해야 하나요? 석도石濤(1641?~1718?)의 〈황해헌원대도黃澥軒轅台圖〉는 그렇게 살아서 우리 앞에 육박해 옵니다.

석도는 명 왕조 종실의 가계에서 태어납니다. 명말청초, 청에 의해 명 왕조가 무너지자 종친들이 도처에서 명 왕조 재건을 내세우며 군사를 일으킵니다. 정강왕 주형가도 그중의 한 명이었습니다. 그러나 그의 군사는 같은 종실이면서 황제를 참칭했던 당왕唐王 주율건에 의해 도륙당합니다. 성이 불타던 그날 밤, 전 가족이 몰살되는 참혹한 현장을 뒤로 한 채 주형가의 네 살짜리 외아들은 내관의 등에 업혀 어둠 속으로 사라집니다. 그리고 아이는 무창武昌의 한 절에 맡겨져 승려로

자라나지요. 그가 바로 훗날 그림으로 일세를 풍미하는 석도입니다. 이름 주약극朱若極, 법명 도제道濟, 호는 고과苦瓜입니다.

속세의 처절한 인연을 진 행각승이자 그림을 그리는 화상은 떠도는 구름처럼 흐르는 물처럼 천하를 주유합니다. 혹시 세상 끝에 이르러본 적이 있습니까? 세상 끝에 이르러본 자의 은밀한 전언에 의하면 끝이 없는 곳에 이르렀을 때 그곳이 세상 끝이라고 합니다. 석도는 아마 그 세상의 끝에서 무한한 형상으로 변전하는 황산黃山을 만났던 것 같습니다. 황산과의 만남 속에서 석도는 자신의 생존 이유와 자신만의 미학을 발견합니다. 화가와 산의 운명적인 만남, 그것은 그 화가의 화풍을 바꿔놓거나 화격을 비약시키기도 합니다. 태행산과 형호, 태화산과 범관, 금강산과 겸재 정선, 생트 빅투아르산과 세잔 등의 숱한 사례가 그러하지요.

생을 마감할 때까지 그는 동기창에서부터 정립된 문인화(남종화)의 정형화된 미학에 끈질기게 저항하면서 근대적 개성주의를 위한 새로운 미학을 엽니다. "나는 스스로의 법을 사용한다" "어떤 법도 세우지 않고, 어떤 법도 버리지 않는다"라고 그는 당당하게 외쳤습니다. 그림을 보세요. 거칠고

마른 일획으로 중앙을 무례하게 가로지르는 사선은 산수화에
서 원경 · 중경 · 근경의 삼단구도 문법을 무의미하게 합니다.
산과 바위의 준법들은 딱히 누구의 것이라고 말하기 힘든 석
도 자신의 주름일 뿐입니다.

　석도 미학의 핵심 명제는 저 유명한 '일획론一畫論'•입니
다. 모든 그림은 한 번 긋는 데서 시작하고 한 번 긋는 데서

.................
● '일획이 모든 획의 근본이 된다'는 석도의 일획론은 당시 고인古人의 방식이 아니면 일필一
　筆도 대지 않는다는 전통주의자들의 분위기에 대항한 것이다. 일획론은 그림을 그리는 데
　따라야 할 일정한 법이란 없으며 따라서 그림의 기본이 되는 것은 어떠한 법이 아니라 화가
　스스로 찾아낸 자연의 기운을 실현하는 하나의 획이며, 이 획이 만상의 근본이라는 뜻이다.

석도, 〈기봉괴석도〉(부분)
청(1706년), 종이에 수묵, 32×242cm, 개인 소장.

끝납니다. 이렇게 간단한 깨달음이 어디 있겠습니까? 하지만
누가 모든 길을 버리고 길이 없는 세상의 끝에 서서 최초의
일획 속에 천지의 기운을 담을 수 있으며, 누가 쉽사리 일획
속에 만 획을 담을 수 있겠습니까? 장자는 "천하는 하나의 기
로 통한다[通天下一氣耳]"고 했습니다. 장자의 '일기一氣'는
석도의 '일획'입니다. 일획으로 통하는 천지의 기운은 생성의
힘입니다. 그의 〈기봉괴석도奇峰怪石圖〉를 보세요. 그림 속의
산은 산이기 전에 산이 되려는 일기의 힘과 리듬입니다. 그것
은 〈황해헌원대도〉에서도 마찬가지입니다.
　〈황해헌원대도〉는 황산에 있는 헌원대를 그린 그림입니다.

헌원은 신화적 존재인 황제黃帝의 이름입니다. 황제는 만년에 이 헌원대에서 불사의 단약을 제조하며 신선의 도를 닦았다고 합니다. 석도가 황산에서 만나 의기투합했던 매청梅淸 (1623~1697)이란 뛰어난 화가가 있습니다. 매청이 그린 〈황산천도봉도黃山天都峰圖〉를 보면, 화면 하단에 연단대가 사선으로 솟아 있는데 이 연단대가 바로 석도가 그린 헌원대인 듯합니다. 매청의 그림이 천도봉(신선들이 사는 곳)과 연단대 전체를 함께 보여주며 그 사이의 까마득한 단절과 단절을 뛰어넘으려는 초월의 꿈을 보여준다면, 석도는 헌원대를 클로즈업하여 그곳에서 일어나고 있는 치열한 정신의 힘을 집중적으로 보여줍니다.

사선에는 생성하는 동적인 힘이 있지만 그것은 균형을 무너뜨리는 위험한 힘이기도 합니다. 사선으로 솟아오르는 헌원대 역시 그러합니다. 그러나 그 아래 마치 그 위험한 사선의 절벽을 떠받치려는 듯이 수직으로, 혹은 회오리치면서 솟아오르는 암벽들을 보세요. 이 암벽의 솟는 힘이 사선의 위태로움을 견디게 합니다. 암벽의 봉우리들이 헌원대를 떠받칠 기둥이 되고자 하는 듯이 보이지 않습니까? 이 수직의 기둥들이 헌원대를 신전으로 만듭니다. 이 신전에서 무슨 일이 일

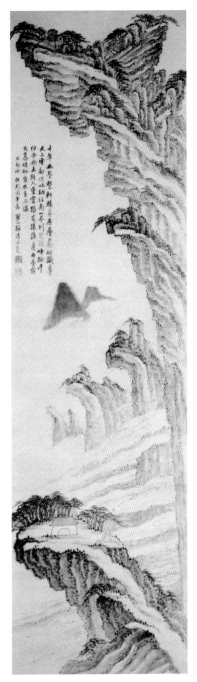

매청, 〈황산천도봉도〉
청, 종이에 수묵,184.2×48.8cm,
개인 소장.

어나는 걸까요?

사선의 절벽이 지니는 동적인 기세는 그 절벽의 상단에 앉아서 우리를 정면 응시하는 사람을 발견하는 순간, 그 기울기와 힘과 벼랑의 전율이 우리 몸으로 와락 밀려듭니다. 먼저 풍경으로서 헌원대의 사선을 따라가다가 문득 이 사람과 시선을 맞춰보세요. 그 아찔함이 정말 실감 나게 됩니다. 이 점과 같은 사람이 풍경 속에서 소용돌이치고 있는 모든 힘을 응집하고 있습니다. 그는 벼랑의 정신입니다.

겨울 산을 오르면서 나는
가장 높은 것들은 추운 곳에서
얼음처럼 빛나고
얼어붙은 폭포의 단호한 침묵.
가장 높은 정신은
추운 곳에서 살아 움직이며
허옇게 얼어터진 계곡과 계곡 사이
바위와 바위의 결빙을 노래한다.
　　―조정권, 「산정묘지 1」* 중에서

그는 누구인가요? 산정묘지, 가장 추운 곳에 있는 가장 높은 정신 같은 그는? 벼랑의 신전 끝에서 격렬하고 치열한 기의 움직임을 장악하고 심연의 침묵으로 우리를 바라보는 그는? 우리가 그림을 보는 것이 아니라 그림 속의 그가 우리를 보고 있습니다. 우리를 응시하는 이 사내는 헌원인가요? 아니면 석도 자신인가요? 아니, 어쩌면 산천의 힘과 정신의 의인화인가요? 석도는 왼쪽 상단에 있는 자신의 제화시에서 이렇게 말하고 있습니다.

軒皇契至道 헌원황제가 지극한 도와 하나가 되어

鼎湖畫乘龍 한낮 정호에서 용에 올라탔다 하는데

千載渺難追 천년의 세월이 아득하여 추적하기 어렵구나.

(…)

黃鵠凌紫氣 누런 고니가 자색의 기운을 침범하고

威鳳游蒼穹 위엄 있는 봉황은 푸른 창공을 노닌다.

託迹旣以邁 자취를 맡기고 이미 멀리 가버려

贈繳安所從 주살로도 어찌 쫓을 수 있으랴.

.............
● 조정권, 『산정묘지』, 민음사, 2002.

所以靑雲士　푸른 구름 속에 있는 선비의
長嘯出樊籠　긴 휘파람이 번뇌 속에서 흘러나오는 까닭이다.

　창공을 노니는 봉황처럼 신선의 세계로 초월해버린 헌원의
자취를 좇으며 석도는 탄식합니다. 헌원대의 저 사내는 신선
의 도를 연마하는 헌원이기도 하고, 헌원의 자취를 찾으며 정
신을 수련하고자 하는 석도 자신이기도 합니다. 석도는 섣불
리 초월의 길을 보여주지 않습니다. 세속의 운명과 인연인 번
뇌에 사로잡혀 있는 고과화상은 쓸쓸한 휘파람을 불 뿐입니
다. 그러나 여기에 번뇌를 껴안고 그것을 극복하고자 자신을
벼랑 끝으로 내모는 치열한 정신이 있습니다. 일체의 틀을 깨
고 모든 것을 근원의 일획에서 새로 출발하고자 하는 '일획
론' 역시 벼랑의 예술 정신이 아니면 무엇이겠습니까?
　석도는 만년에 양주로 내려와 대척초당大滌草堂을 짓고 숱
한 삶의 번뇌와 애환을 뒤로한 채 고독한 벼랑의 예술혼을 마
지막으로 불태웁니다. 그가 죽기 전에 남긴 시 한 편이 있습
니다. "누가 장차 석도를 위해 봄날 술을 따르고 / 외로운 산
의 눈 덮인 무덤을 돌보랴?" 1718년 석도가 파란만장했던 삶
을 마감한 날은 분명치 않습니다. 하지만 매년 새봄이 오면

한 사내가 찾아와서 그의 무덤에 술을 따르고 그를 추억했습니다. 양주팔괴 가운데 한 사람인 고상高翔입니다. 석도의 예술 정신은 양주팔괴로 이어져 청대 개성주의 화풍을 활짝 열게 됩니다.

김농의 〈마화지추림공화도〉

가을 숲은 옛 벗과 함께 수런거리고

⊙

김농, 〈마화지추림공화도〉

청, 종이에 담채, 26.1×34.9cm,
상해박물관.

馬和之秋林共話圖用筆踈簡
作淺絳邑有楊妹子題詩其
上同鄉周徵君少穆曾藏一幅
余贈以古青瓷出軸裝之徵君下
世為梁少師薌林所得進之內
府矣今追想其意畫于紙冊是
耶非耶吾不自知楷雷山民記

⊙

경항대운하와 장강이 만나면서 천하의 물산이 집결하는 양주
揚州, 그 신흥 도시의 부와 상권을 장악하고 있던 소금 전매
상들의 연회가 봄날의 한 정원에서 열렸습니다. 술잔이 돌고
취흥이 도도해지자 누군가가 '비飛'와 '홍紅' 자가 들어가는
옛 시를 읊는 것으로 술 내기를 제안합니다. 한 상인의 차례
가 되었을 때 그는 시구를 기억해낼 수가 없었습니다. 상인은
마음에 떠오르는 대로 "버들개지 날아들자 점점이 붉어지는
구나[柳絮飛來片片紅]"라고 말해버렸지만 흰 버들개지가 붉
어질 수는 없는 일이지 않겠습니까. 이곳저곳에서 웃음이 터
졌습니다. 민망한 상황이었습니다. 이때 초대받은 한 선비가
좌중의 낭자한 웃음 사이로 벌떡 일어섰습니다. 선비는 그 구
절이 원나라 시인의 시구라고 말하며 낭랑하게 시를 읊기 시
작합니다.

卄四橋邊卄四風　이십사교마다 바람 부는데
憑欄猶憶舊江東　난간에 기대어 강동의 지난 일을 회상하네.
夕陽返照桃花渡　석양이 나루터의 복사꽃을 비추니

柳絮飛來片片紅 버들개지 날아들자 점점이 붉어지는구나.

비웃음의 대상이었던 구절이 전체 시의 맥락에서 버들개지
의 흰빛과 대비되어 석양의 복사꽃이 더욱 붉어지는, 봄날 저
녁의 정경에 대한 탁월한 묘사로 변했습니다. 나중에야 사람
들은 알게 되지요, 그 멋진 시는 낭패를 당한 상인을 위해 선
비가 짧은 순간에 지은 즉흥시였다는 사실을. 그 놀라운 작시
능력을 보여준 사람이 바로 훗날 회화사에서 양주팔괴 중의
한 명으로 불리게 되는 김농金農(1687~1763)입니다. 그의 재
능은 대체로 그러했습니다.

〈마화지추림공화도馬和之秋林共話圖〉(마화지가 가을 숲에서
벗과 함께 담소하다)는 건륭 24년(1759년), 김농의 나이 73세가
되던 가을에 그린 《산수인물도책山水人物圖冊》 가운데 한 장
면(11엽)입니다. 가을 숲속을 두 선비가 소요하고 있습니다.
그중에 한 사람은 남송 시대 저명한 학자이자 화가였던 마화
지입니다. 두 사람은 아주 친숙한 지인인 듯합니다. 무얼 가
지고 알 수 있냐고요? 그야 분위기를 보면 금세 알지요. 의아
한 표정 짓지 마세요. 이 그림은 진짜 분위기의 그림이랍니
다. 이 그림에서 어떤 선도, 어떤 색채도, 어떤 형상도 자기를

내세우지 않습니다. 춤추는 나무도, 소슬한 바람을 품은 성긴 잎새도, 뒤돌아보는 이도, 등을 보이고 있는 이도, 모두 서로의 선과 색채와 형상에 스며들면서 맑고 담담한 가을 분위기가 되고 있습니다. 담채로 잘 번진 파스텔화처럼 말입니다. 이 고요함과 맑고 담백함은 진정한 지인 사이가 아니면 만들 수 없는 것이죠. 그것은 또한 생을 얼마 남겨두지 않은 김농의 마음속 정경이기도 했을 것입니다.

김농은 청대 건륭제 때 항주의 부유한 사대부 집안에서 태어났습니다. 그는 젊어서 시와 금석학과 고증학을 열심히 배웠습니다. 그는 다재다능하고 조숙한 젊은이였습니다. 한없이 오만했던 젊은 시절, 자신의 학문과 시문의 재능을 자랑하기 위해 천하를 주유하면서 당대의 재사들과 겨루기도 했습니다. 그러나 그가 뜻을 펼 수 있는 길은 좀처럼 열리지 않았습니다. 서른 살 무렵에 아버지가 별세하고 가세가 몰락합니다. 쉰 살에는 특별히 추천 받은 인재들만 치르는 박학홍사과博學鴻詞科에 응시하지만 낙방하고 맙니다. 그것이 그의 마지막 시험이었고 출사를 위한 마지막 야심은 좌절되었습니다. 낙심한 그는 양주로 내려와 서화를 감식해주고 서적을 초록하고 골동품을 판매하면서 생활하게 됩니다.

김농은 쉰 살이 넘어서자 독창적인 칠서漆書＊의 서체로 일가를 이룹니다. 〈마화지추림공화도〉에서 선과 색채와 형상, 그 어느 것도 자기를 내세우고 있지 않다고 했지만 전면으로 부각되는 게 하나 있기는 있습니다. 바로 화제의 글씨입니다. 이 기묘한 서체가 바로 김농 특유의 칠서입니다. 여기에는 수십 년 금석학 연구의 내공이 축적되어 있습니다. 육십이 넘자 문득 그는 그림을 그리기 시작합니다. 그림을 그리게 된 연유는 짐작할 만합니다. 당시 양주에는 훗날 함께 양주팔괴로 불릴 고상, 왕사진, 정섭, 화암 등이 내려와 있었고, 김농은 그들과 교유하면서 영향을 받았을 것입니다. 또한 양주에서는 그림이 활발하게 거래되고 있어서 그림이 호구지책이 된다는 생각도 했을 것입니다. 그러나 무엇보다 중요한 것은 김농 자신 속에 숨어 있던 그림에 대한 욕망이 아니었을까요? 그 욕망이 붓을 잡게 합니다. 인생의 각본은 누가 쓰나요? 그토록 자신만만했던 시문이 아니라 좌절 속의 호구지책이 그의 이름을 천하에 떨치게 만들었으니 말입니다. 사실 따지고 보면 그의 눈과 손에는 이미 만 권의 책과 어릴 때부터 숱한 금석

............
● 종이가 없던 시절 대쪽에 글씨를 새기고 옻칠을 한 글자.

문과 고서화를 감식하면서 터득한 서법과 미학적 안목이 축적되어 있었지요. 그래서 뒤늦게 시작한 그림이었지만 붓을 들기 시작하자 얼마 있지 않아 그만의 기이하고도 고졸한 자기 세계를 펼쳐내기 시작했던 것입니다.

　양주에는 오래전에 한 고승이 내려와 있었습니다. 전통 미학을 '일획론'으로 단칼에 베어내고 새로운 미학과 회화의 문을 열었던 석도입니다. 양주팔괴로 불리는 화가들은 석도의 광범위한 영향권 아래 성장합니다. 여기에 새롭고 신기한 것을 좋아하는 신흥 시민 계층의 취향이 덧붙어 그들은 저마다 독특한 개성을 화폭에 펼치게 되지요. 김농은 말합니다. "나의 시와 대나무는 다른 사람을 모방할 생각이 없다. 똑같이 모방하는 것은 금이나 옥에 들러붙은 자갈이나 깨진 기와와 같다." 김농은 개성주의 시대를 활짝 연 양주팔괴의 만형입니다. 〈화훼도花卉圖〉에 그의 독특한 디자인 감각이 잘 드러나고 있습니다. 구도는 간결하고, 선은 경쾌하며, 화면은 평면적입니다. 난초와 바위의 형상은 장식적이지만 또한 몹시 서툴고 유치해 보입니다. 숙련된 기교보다 애써 서툶을 추구한 것입니다. 금석문에서 체득한 고졸함은 김농의 붓에 언제나 배어 있었습니다. '졸拙'은 단순한 서툶이 아니라 오랜 수

김농, 〈화훼도〉
청(1761), 종이에 채색, 24.5×32cm,
요녕성박물관.

련을 통해 인위적 기교를 극복함으로써 얻는 소박함입니다.

고졸함은 〈마화지추림공화도〉의 분위기이기도 합니다. 달지도 쓰지도 않은 지란지교芝蘭之交의 담미淡味, 그윽한 난향 같은 것이 가을 숲을 감싸고 있습니다. 이 고졸한 향기를 탐하듯이 시점은 두 사람과 함께 소요하면서 최대한 낮게 내려와서 두 사람에게 접근하고 있습니다. 대체로 높은 곳에서 아래로 내려다보는 부감법의 전통적인 시선과는 무척 다릅니다. 그리하여 미장센 기법 영화의 한 컷같이 나무 사이로 두 사람을 포착합니다. 이러한 구도는 김농 이전에는 유례가 없는 것입니다. 시선은 두 사람에게 근접하지만 살짝 가려진 나무들이 그들의 이야기를 내밀하게 합니다. 그러자 가을 숲이

그들의 내밀한 이야기를 품으며 수런거립니다. 나무와 나뭇잎의 선들이 수런거리며 진동하고 있는 것 같지 않습니까? 왕유의 시 「녹시鹿柴」에서와 같이 사람은 사라지고 이야기만 남아 수런거리는 숲의 분위기입니다.

空山不見人 빈 산에 사람 보이지 않고
但聞人語響 다만 사람 말소리만 들려오는데
返景入深林 저녁 빛 깊은 숲에 들어와
復照靑苔上 푸른 이끼를 비추누나.

　가을 숲의 진동은 근접한 시점 때문에 우리에게 무척이나 실감 나게 다가옵니다. 《산수인물도책》과 같은 시기에 그려진 대북 고궁박물원 소장의 《인물산수도책人物山水圖冊》3엽에도 같은 소재의 그림이 있습니다. 그런데 시선은 《산수인물도책》보다 높은 곳에서 내려다보고 있어 두 사람의 전신이 나무의 방해를 받지 않고 거의 노출되어 있습니다. 나무들의 윤곽선도 훨씬 정제되었고요. 여기에서 나무들은 자신의 형상을 지키며 두 사람이 나누는 담소를 듣고 있을 뿐입니다.
　〈마화지추림공화도〉의 성기고 간이하면서 진동하는 듯한

294

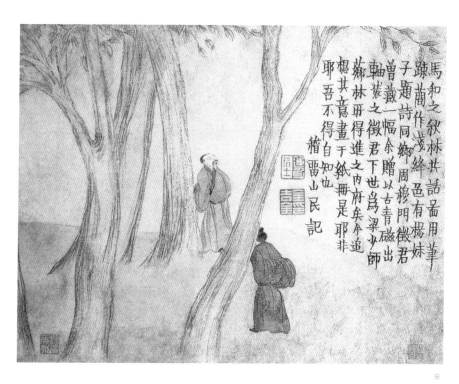

김농, 〈마화지추림공화도〉
청(1759년), 종이에 담채, 24.3×31.2cm,
대북 고궁박물원.

⊙ 마화지, 〈녹명지십도〉(부분)
　송, 비단에 담채, 28×864cm, 대북 고궁박물원.

선은 칠서의 선도 아니고, 힘을 느낄 수 있는 골법의 선도 아
니고, 양식화된 전통의 묘법도 아닙니다. 그러나 아주 유례가
없는 것은 아닙니다. 바로 이 그림의 주인공인 마화지가 『시
경』의 내용을 그린 그림 〈녹명지십도鹿鳴之什圖〉를 한번 보세
요. 유사한 진동이 느껴지지 않습니까? 필선이 끊어졌다가 이
어지고 이어졌다가 끊어지고 하는데, 그 모습이 마치 버드나
무가 바람에 흔들리는 듯하다고 해서 마화지의 유엽묘柳葉描

라고 합니다. 김농은 이공린李公麟의 백묘白描*와 마화지의
유엽묘를 결합하면서 자신의 묘법을 창안해낸 듯합니다. 그
러나 〈마화지추림공화도〉의 선들은 그러한 미술사적 유래보
다는 차라리 시정詩情이 흐르는 가을 숲의 분위기가 만들어
낸 진동이 아닐까요? 맑은 바람 한 줄기가 숲을 조용히 흔듭
니다.

　나무의 동세는 왼쪽으로 휘어져 있어 두 사람을 왼쪽의 더
깊은 숲길로 유혹합니다. 그곳에 무엇이 있을까요? 김농의
호는 동심冬心입니다. 동심은 쓸쓸한 마음이란 뜻이지만 잎
을 비운 나무의 텅 빈 마음인지도 모르겠습니다. 왼쪽의 끝에
는 잎들을 다 떨구고 비워진 그의 마음이 있을까요? 김농은
70세가 넘어서자 세속의 인연이 다했음을 깨닫습니다. 아내
는 이미 세상을 떠났고 딸도 출산을 하다가 비명횡사를 합니
다. 세월은 유수처럼 흘러버렸고, 70세의 그는 열정에 들떴던
젊은 날과 천재의 자만심, 명성에 대한 욕망, 모든 것을 버리
고 서방사로 들어가 불교에 귀의합니다. 〈마화지추림공화도〉
는 그 시절의 풍경입니다.

................
● 묵선墨線으로만 대상을 그리고 색을 칠하지 않는 것을 말한다. 본 그림을 위한 밑그림으로
　그려지지만 선묘만으로 완결된 작품이 되기도 한다.

297

≀≀

관휴의 〈십육나한도〉

석각의 〈이조조심도〉

목계의 〈육시도〉

양해의 〈이백행음도〉

예찬의 〈용슬재도〉

팔대산인의 〈병화〉

제백석의 〈철괴이〉

≀≀

4부

이미지를 넘어서 정신으로

형상 너머
정신적 경계의 절정을 보여주는
일품들

관휴의 〈십육나한도〉

삶과 영원을 껴안는 돌 속의 독락당

⊙

관휴, 〈십육나한도〉(제14존자)

오대伍代, 종이에 담채, 92.2×45.5cm,
일본 궁내청宮內廳.

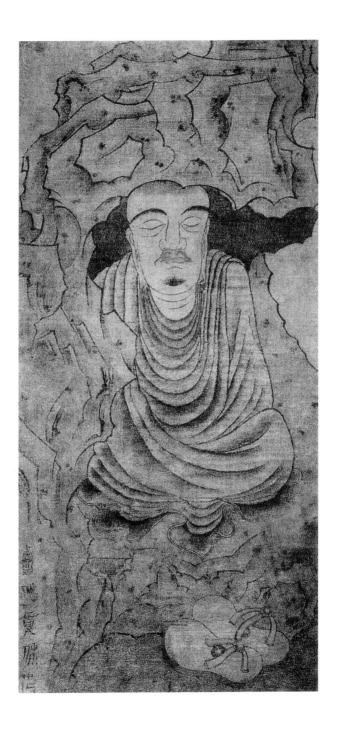

⊙

릴케는 한 시에서 "돌에 귀 기울일 줄 아는 자가 되게 해주소
서"(「당신 말씀의 파수꾼으로」)라고 썼습니다. 그것은 사물 속
에 숨은 본질과 (신의) 신비를 찾고자 하는 기도일 것입니다.
실제로 미켈란젤로는 돌 속에 숨은 형상을 찾아내기 위해 돌
에 귀를 기울이곤 했다고 합니다. 그리고 돌 속에 간힌 형상
을 끄집어내었지요. 그것이 그의 위대한 조각들입니다. 그
러나 여기, 오히려 돌 속으로 들어가고자 하는 형상이 있습
니다. 당 제국의 말기와 오대의 혼란기를 살았던 관휴貫休
(832~912)가 그린 〈십육나한도十六羅漢圖〉, 그 가운데 제14존
자의 모습입니다.

 고행승은 돌 속에서 선정禪定에 들었습니다. 구도자의 얼
굴은 지극히 고요하고 평화로워서 그는 이제 영영 돌 밖으로
나오지 않을 작정인 것은 아닐까 하는 생각이 드는군요. 벗어
둔 신발 위로 숱한 계절이 머물다가 지나가고, 바람의 발자국
만 남을 때까지. 그러면 그는 돌이 될 것입니다. 마쓰오 바쇼
松尾芭蕉의 하이쿠 "바위에 스며드는 매미의 울음" 소리를 듣
는 것만 같습니다. 돌의 내부와 신발이 있는 외부는 우주 전

체의 시공만큼이나 아득합니다. 여기는 실상 까마득한 벼랑입니다. 마치 조정권의 시 「독락당獨樂堂」●처럼.

> 벼랑 꼭대기에 있지만
> 예부터 그리로 오르는 길은 없다.
> 누굴까. 저 까마득한 벼랑 끝에 은거하며
> 내려오는 길을 부숴버린 이.

관휴가 그린 16점의 나한도는 그 하나하나가 모두 독락당입니다. 관휴는 도대체 얼마나 많은 허공의 독락당을 지었던가요? 그곳에 자신의 자리도 있었을까요?

관휴는 7세 때 출가하여 항주 영은사 등에서 수행을 했습니다. 그러나 세상은 그가 혼자만의 독락당에서 조용히 폐관하는 것을 허하지 않았습니다. 시·서·화에 모두 능하여 이미 이름이 널리 알려진 때문이기도 했지만, 그가 살았던 당 말기는 안녹산의 난 이후 끊임없는 혼란 속에 있었기 때문입니다. 도교의 방술에 빠진 무종武宗이 일으켰던 '회창의 법란

............
● 조정권, 『산정묘지』, 민음사, 2002.

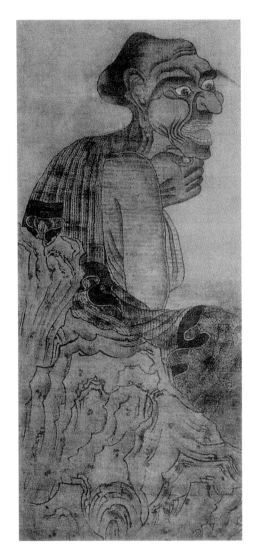

⊙ 관휴, 〈십육나한도〉(제12존자)

法亂'은 무려 사찰 4,600여 군데를 헐어버린 불교 대학살의 재난이었습니다. 그것은 승려들이 황제의 자리를 찬탈할 것이라는 도사 조귀진 무리의 황당한 주장에서 시작되었습니다. 당 무종 자신도 '회창의 법난'이 발생했던 그 이듬해 제위 6년 만에 단약을 먹다가 33세의 나이로 죽고 맙니다. 종교적 독선과 불관용처럼 무서운 것은 없습니다. 이 끔찍한 재앙은 어린 사미승 관휴에게 지울 수 없는 상처의 체험이었을 것입니다. 그의 〈십육나한도〉에는 이 참혹한 고통이 심리적 외상(트라우마)의 흔적으로 새겨져 있는 듯합니다.

 '십육나한도'는 당나라 말과 오대 시기에 상당히 유행하여 그것만으로도 이름이 회자되는 화가들이 많을 정도였습니다. 나한은 아라한의 약칭으로 최고 경지에 이른 부처의 제자를 일컫는 말이지요. 관휴의 나한도가 기존의 수많은 나한도를 압도하며 새로운 전형을 보여준 것은 그 기괴함에서입니다. 관휴의 나한도 대부분은 형상과 골격이 몹시 기괴하여 강렬한 표현주의적인 '추醜의 미'를 보여줍니다. 그렇게 그리는 이유를 누가 물었을 때, 관휴는 자신이 꿈속에서 본 형상이라고만 말했습니다. 아마 그 꿈은 생의 근원과 닿아 있는 심층 무의식이거나 혹은, 어린 사미승 시절의 트라우마를 뜻하는

것인지도 모릅니다. 끔찍하게 추한 것이 우리에게 들어올 때는 표면적인 놀라움이나 역겨움을 넘어서 작동하는 무의식의 심층 루트를 사용할 경우가 많습니다.

기괴한 나한들의 깊이 파인 주름과 우울한 표정은 심후한 수행과 고행의 공력을 형상화하면서 심층의 원형적 이미지를 불러내지만 또한 화가 자신의 천 갈래 쓰라린 삶의 고뇌가 만든 흔적을 드러내기도 합니다. 그런데 〈십육나한도〉 가운데 오직 제14존자만이 주름도 그늘도 없이 온전한 평화 속에 있는 것이 특이합니다. 제14존자의 평화로운 선정을 가능하게 만든 것은 아무래도 그를 둘러싼 돌 때문인 것 같습니다. 돌은 무정물無情物의 원형입니다. 돌은 마음이 일어나기 전의 고요한 들녘으로 나한을 이끕니다.

〈십육나한도〉 '제14존자'의 기괴함은 나한의 형상이 아니라 돌의 기괴함입니다. 고요한 나한의 형상은 기괴한 돌 속으로 스며들고 있습니다. 돌의 주름은 억센 철선묘로 뾰족뾰족한 가시가 돋친 것처럼 그려졌습니다. 돌의 날카로운 주름은 부드러운 곡선을 이루는 나한의 옷 주름과 선명한 대비를 이룹니다. 이 주름을 가만히 만져보세요. 관휴의 나한상을 만나기 위해서는 이 선의 리듬과 선의 더듬이들이 만지는 주름의

촉감을 느낄 수 있어야 합니다. 나한이 돌 위에 깔고 앉은 얇은 자리(방석)가 물결 파동을 이루고 있네요. 자리의 선은 옷의 부드러운 주름과 돌의 날카로운 주름 사이에서 대립하는 두 주름을 이어주고 있습니다. 두 주름은 서로의 율동 속으로 천천히 스며들 모양입니다.

제14존자의 그림은 날카로운 이빨을 가진 돌이 나한을 삼키는 것처럼 보이지만 어쩌면 나한이 가진 선정의 신통력이 그를 둘러싼 허공을 천천히 석화하고 있는 과정인지도 모릅니다. 그리하여 미구에 나한의 무량한 공력은 앞쪽에 아직 트인 허공까지 모두 석화해버리고야 말 것 같지 않습니까? 결국 나한의 형상은 돌 속으로 잠기고 나한과 돌은 하나가 될 것입니다. 뜬구름 같은 삶의 상처와 영겁의 시공이 응축된 돌! 돌은 그 적연부동寂然不動의 독락당이며 그리하여 모든 형상들을 삼키고, 내려오는 길을 부수어버리고, 영겁 너머 저 아득한 무無로 통하는 문을 엽니다. 동아시아 회화의 추상은 실로 '괴석도'와 같은 돌의 무정형의 형상에서 최고의 경계를 구현합니다.

돌은 무정한 추상이지만 동시에 가장 역동적인 힘과 다양한 표정을 지닙니다. 동아시아의 옛 사람들은 무정한 돌에

서 근원적인 우주 생성의 힘과 신령함을 보았습니다.『서유기』의 손오공은 화과산의 신령한 돌에서 태어나고,『홍루몽』의 파란만장한 주인공 가보옥은 여신 여와가 구멍 난 하늘을 메우고 남은 한 개의 돌이 인간계로 내려와 화생한 것입니다.『삼국유사』에서는 동해의 고기와 용도 돌로 변하고, 부처도 돌 속으로 들어가고 있습니다.(「탑상편 어산불영조」) 산수화의 준법이란 돌의 주름을 넣으며 돌에 생명을 부여하는 묘사 방식입니다. 제14존자 역시 온몸이 무정의 심연에 잠겨 들면서도 생동하는 생명의 힘을 잃지 않습니다. 붉은 온기를 잃지 않는 그의 입술을 보세요. "적연부동한 가운데 속에서 뇌성벽력을 듣기도 하고, 눈 감고 줄 없는 거문고를 타는 마음"(조지훈,「돌의 미학」)이 우주적 생명력의 온기를 띠고 거기에 있는 듯합니다. 소동파는 당나라 말기의 화가 장현이 그린 〈십팔나한도〉를 보고 그림에 있는 나한 18명의 모습을 차례로 묘사한 18수의 「십팔대아라한송」을 지었습니다. 그중 17존자의 노래를 들어봅니다.

無問元答
묻는 일도 없고 대답도 없이

소식, 〈고목죽석도枯木竹石圖〉

북송. 종이에 수묵, 26.5×50.5cm,

개인 소장.

如意自橫

마음대로 스스로 횡행하네.

點瑟既希

증점曾點의 비파 소리 이미 희귀하고

昭琴不鼓

소문昭文은 거문고를 타지 않네.

此間有曲

그 사이에 곡조 하나 있으니

可歌可舞

노래도 부르고 춤도 춘다.

　증점은 많은 제자들이 공자 앞에서 야심만만한 정치적 포부를 밝힐 때 조용히 비파를 연주하고 있었습니다. 그리고 자신의 차례가 되자 기수에서 목욕하고 풍우에서 바람을 쐬며 노래하면서 돌아오고 싶다고 말합니다. 『논어』에 나오는 이야기입니다. 거문고의 명인 소문은 거문고를 타지 않음으로써 상대적인 음音과 미美를 초월해버렸습니다. 『장자』에 나오는 이야기입니다.

　관휴의 〈십육나한도〉는 그 기괴한 선묘에 치열한 구도의

고행을 담았습니다. 임제 선사의 '할'이나 덕산 스님의 방망이처럼 그의 선은 우리의 미의식을 내리칩니다. 그리하여 오르는 길이 없는 독락당처럼, 언어도단言語道斷의 절벽처럼 우리 앞에 돌연히 침묵하고 섭니다. 아니, 노래하고 춤춥니다. 그리하여 관휴의 나한도는 도석인물화의 새로운 경계를 열고 석각石恪과 양해梁楷, 목계牧谿 등의 선화禪畵를 예비하게 됩니다.

석각의 〈이조조심도〉

그 마음을 이리 가져오너라

⊙

석각, 〈이조조심도〉(부분)
오대~북송, 비단에 수묵, 35.4×64.2cm,
도쿄 국립박물관.

⊙

늙은 중은 호랑이에 기대어 오수를 즐기고 있는 것일까요? 햇살이 따사로운 어느 한가한 오후쯤일까, 눈을 감고 있는 호랑이 역시 살기를 지운 얼굴로 평온한 잠에 빠져들고 있습니다. 고요한 오수의 장면과는 달리 중의 어깨부터 흘러내리는 윤곽선의 격렬함은 사뭇 전율적입니다. 혹시 이 그림에서 호랑이를 맨손으로 때려잡은 『수호지』의 무송武松 정도의 잔챙이 영웅을 떠올린다면 한참을 잘못 짚었습니다. 우선 눈을 감고 있는 이놈의 호랑이는 무송이 상대한 호랑이보다 천배는 더 거칠고 난폭한 놈입니다. 그런 사나운 놈을 고요히 잠재우면서 제압하고 있는 중은 분명 예사 화상이 아닙니다. 이 화상의 법명은 혜가慧可, 흔히들 '이조二祖'라고 부릅니다. 석각石恪(활동 시기 10세기경)이 그린 〈이조조심도〉(부분)입니다.

혜가가 깨달음을 얻는 이야기는 가히 무협지의 한 장면입니다. "서역에서 온 파천황적 신공을 연성한 절세의 고수가 숭산 어딘가에서 폐관 수련을 하고 있다는 소문이 강호에 은밀히 떠돌기 시작했다." 이런 식이면 제법 무협지의 모양새이지만, 아무튼 인도에서 온 고승 달마가 숭산의 동굴에서 면

벽선정에 들어갔을 때, 소문을 들은 무수한 사람들이 고승을 만나기 위해 왔다가 얼굴도 못 본 채 돌아갔습니다. 면벽 9년째, 어느 눈 내리는 겨울날, 강한 살기를 띤 사내가 그 동굴을 찾아왔습니다. 사내가 달마를 불렀으나 달마는 역시 대답이 없었습니다. 사내는 작정을 한 듯 동굴 앞에 무릎을 꿇고 달마가 돌아보기를 기다렸습니다. 하루 낮, 하루 밤이 지나고 내리는 눈이 사내의 무릎을 덮었습니다. 문득 사내가 일어서더니 칼로 자신의 왼팔을 잘라버립니다. 새하얀 눈밭에 온통 선홍빛 혈화血花가 흩날렸을 것입니다. 그 모진 사내가 바로 혜가입니다. 혜가는 잘린 자신의 왼팔을 달마에게 바치며 달마를 불렀지요. 그제야 달마는 고개를 돌립니다. "그대 왜 왔는가?" "마음이 괴롭습니다." 그러자 달마가 쓱 손을 내밀며 말합니다. "그 마음을 이리 가져오너라." 바로 그 순간, 그 순간은 혜가의 마음에 대한 온갖 해석 체계가 와르르 무너지면서 말문이 턱 막히는 순간이며, 달마와 혜가 사이에 무량수볼트의 전류가 순식간에 흐른 순간이며, 중국 선종禪宗이 탄생하는 순간이었습니다. 작자 미상의 선시 한 편!(절정을 노래하는 시에 작자의 이름이 무어 필요하겠습니까.)

西來祖意果如何　조사가 서쪽에서 온 뜻은 과연 무엇인가?

一葦淸風萬里波　일엽편주 맑은 바람, 만리에 파도이네.

面壁九年無所得　구 년 동안 앉았으나 얻은 것 없어

少林空見月明多　소림의 허공에는 달만 저리 밝았네.

　그래도 우리 세속인의 생각에는, 달마는 9년을 기다려 기어코 혜가를 얻었던 것입니다. 홍콩 무협영화에 나오는 소림사 중들이 두 손 합장이 아니라 한 손을 세우고 "아미타불" 불호를 외치는 인사법을 본 적이 있을 겁니다. 그것은 유사시 다른 한 손을 언제든지 출수해서 소림권법으로 상대를 제압하기 위한 음흉한 품세가 아닙니다. 한 팔을 잘라버린 치열한 구도자 혜가를 기리고 따른다는 표시인 것입니다. 그런데 선종의 시조인 달마를 그린 달마도는 하나의 장르를 이루어서 개나 소나 마구 그려댔습니다. 지금도 어느 집에나 한 점쯤 걸려 있을 정도이지요. 하지만 이조인 혜가를 그린 그림은 중국 회화사를 통해서도 그리 쉽게 찾아보기란 힘듭니다. 사실 석각 정도의 공력이 아니라면 누가 감히 자신의 팔을 스스로 잘라버리는 지독한 구도자를 제대로 그려낼 수 있겠습니까?

석각은 오대와 북송에 걸친 10세기경, 사천四川의 성도成都에서 활약한 화가입니다. 그는 호방하여 어떤 것에도 얽매이지 않는 성격이었으며, 풍자와 해학을 통해 세상의 권력을 조롱하곤 했습니다. 그러나 그의 화폭에 그려지는 인물들의 기괴한 형상이나 과장된 변형에는 탁월한 재능과 오랜 시간 치열하게 축적한 공력이 아니면 결코 나올 수 없는 놀라운 붓의 힘과 속도와 리듬이 담겨 있습니다. 동아시아의 전통 회화는 선에서 시작하여 선에서 끝납니다. 일획의 선에 화가의 모든 공력이 담깁니다. "동양화는 손으로 연출한 춤의 기록"이라고 감탄한 화가이자 평론가 로저 프라이Roger E. Fry의 말처럼 석각의 붓은 춤춥니다. 〈이조조심도〉의 옷선은 문자 그대로 미친 듯이 춤추며 흐르는 초서인 광초狂草의 필법입니다. 그 미친 붓의 춤에 화가의 기운과 대상의 정신과 우주의 생성이 오롯이 담깁니다.

〈이조조심도〉 붓의 춤을 음미해봅시다. 최소한의 필선이어야 합니다. 이조의 정신에 이르기 위해서는 자질구레한 형상들을 넘어서야 합니다. 세부가 생략된 최소한의 먹과 선으로 '형상 너머의 형상[象外之象]'을 포착하는 감필화법減筆畫法●이어야만 마음의 심연에 다가갈 수 있습니다. 석각은 그 마

음의 심연으로 섬광처럼 획을 긋습니다. 이조의 머리와 얼굴의 윤곽선이 연한 담묵으로 그려졌기 때문에 신체와 옷의 윤곽선은 더욱 맹렬한 힘과 속도를 얻습니다. 마치 솔개가 토끼를 낚아채듯이, 선사禪師가 우리들 생각과 생각 사이로 주장자를 내리치듯이 우리 감각을 후려칩니다. 이 선은 중국 회화사를 통틀어 가장 강렬한 진동을 품은 선입니다. 제 팔을 자르는 혜가의 구도 정신과 단도직입單刀直入, 선禪의 치열함을 우리로 하여금 직각적으로 느끼게 합니다. 화제인 〈이조조심도〉는 이조 혜가가 마음을 다스리는 모습을 그린 그림이라는 뜻입니다. 번개같이 휘몰아치는 필선이 가진 비백飛白의 효과는 마음이라는 유령과의 사투를 반영하는 것일까요? "그 마음을 이리 가져오너라" 하고 달마처럼 손을 내밀고 싶습니다. 그놈의 마음은 어디 있는 것인가요?

마음은 어디에 있는가? 그것을 우리 같은 속인이 어찌 알겠습니까? 혜가 같은 선지식도 팔을 하나 바치고야 알았거

● 형식적인 면을 극도로 생략한 화법. 본래 글자의 자획을 줄여서 쓰는 생필省筆 또는 약필略筆의 뜻이었으나, 이러한 서예의 방식을 회화에 응용한 화법이다. 당나라 시대의 화풍을 지배했던 자연주의적인 '형사形似' 존중에 대한 반동으로 '사의寫意'를 목표로 하는 당말 오대의 수묵화가들에 의하여 구체화되었다. 대표적인 화가가 석각과 양해다.

늘. 다만 석각의 그림에서 마음은 아무래도 그놈, 혜가의 팔 아래 잠든 호랑이로 표현되고 있는 것 같습니다. 호랑이의 얌전한 표정이 오히려 약간 익살스럽기도 합니다. 혜가와 호랑이가 완전히 일치하는 표정을 하고 있는 것도 우리를 살짝 미소 짓게 합니다만, 절대적 평정에 이른 평온함과 고요함을 표정의 일치를 통해 보여주는 듯합니다. 엄청난 에너지로 진동하는 혜가의 윤곽선과는 달리 호랑이를 이루는 수백 가닥의 선들은 부드럽고 세밀하게 뉘어 있습니다. 조율된 마음인가봅니다. 그러나 그놈이 털을 빳빳하게 세우고 눈에 불을 켜며 살기를 띤 채 포효할 때, 필경 그놈은 무송이 때려잡은 호랑이보다 천배는 난폭하고 사나운 놈일 것임에 틀림없습니다.

호랑이 등에 놓인 혜가의 오른팔은 그 강한 선 때문에 호랑이의 부드러운 선과 대비를 이룹니다. 반면 혜가의 왼팔은 아래로 흘러내리다가 그 끝에서는 스르르 형체를 지우며 먹빛마저 사라진 여백이 됩니다. 그리고 호랑이의 얼굴을 둘러싼 여백의 띠와 하나가 되고 있네요. 그리하여 늙은 선사의 잠과 호랑이의 잠을 하나로 이어주고 있나 봅니다. 혜가는 팔을 잃어버림으로써 마음을 보았습니다. 같은 두루마리 안에 그려진 다른 혜가에서는 부재하는 왼팔이 옷의 격렬한 주름으로

⊙ 석각, 〈이조조심도〉(부분)

표현되었습니다. 텅 비운 것, 무無와 사나운 진동의 에너지가 하나 되고 있는 것이 무척 의미심장합니다. 마음은 그의 비어버린 팔처럼 본래 텅 빈 것인가요? 그 사나움도, 그 탐욕스러움도, 그 헤아릴 수 없는 번민들도 본래 텅 빈 울림일 뿐인가요? 훗날 선종을 활짝 꽃피우는 육조六祖 혜능은 이런 게송을 남겼습니다.

菩提本無樹 보리는 본래 나무가 없고
明鏡亦非臺 밝은 거울 또한 받침대 없네.
本來無一物 본래 한 물건도 없거늘
何處惹塵埃 어느 곳에 티끌이 있으리오.

〈이조조심도〉는 오후의 한가한 낮잠이 아니라 한 발 삐걱하면 나락으로 떨어지는 서릿발 같은 선정禪定의 치열함을 그린 것입니다. 선기禪氣를 제대로 표현하는 선화禪畵는 석각으로부터 비로소 시작합니다. 그리고 그것은 양해를 거쳐 선화의 맥을 형성합니다.

목계의 〈육시도〉

검은 구멍과 흰 구멍의 황홀한 현전

⊙

목계, 〈육시도〉

남송, 종이에 수묵, 31.1×29cm,
교토 다이토쿠지大德寺.

⊙

바로 우리 눈앞에, 그러나 우주의 심연처럼 아득한 곳, 거기에 여섯 개의 감이 놓여 있습니다. 있다기보다 차라리 있음과 없음 사이에서 점멸하고 있는 것은 아닌가요? 목계牧谿(1225?~1265?)의 〈육시도六柿圖〉입니다. 일체의 배경이 생략된 채 돌연히 거기 드러난 여섯 개의 감과 만나는 가장 좋은 방법은 우리도 일체의 언설을 버리고 그 앞에 침묵하는 것입니다. 입을 여는 순간, 천 길이나 어긋나버립니다. 그러나 만약 침묵할 수 없다면, 우리는 한없이 중심의 주변을 맴도는 다변이 될 수밖에 없습니다. 허공의 메아리처럼 떠돌 다변의 구업을 어찌하리까? "정구업진언淨口業眞言, 수리수리 마하수리 수수리 사바하!"

어느 삶인들 그렇지 않겠습니까마는, 〈육시도〉를 그린 화가의 삶은 남송 말기를 부운일편浮雲一片, 한 점의 뜬구름처럼 흘러갔나 봅니다. 그의 삶에 관한 흔적은 구름의 자취처럼 별로 남아 있지 않습니다. 흩어진 몇 개의 조각들을 모아보면 대충 이러합니다. 그는 촉蜀의 땅 사천에서 태어났으며 주로 항주에서 생애를 보냈습니다. 다음 일화는 그의 성격이 강직

했음을 보여줍니다. 그가 미관말직에 있을 때, 감히 당시 최고 권력자였던 간신 고사도를 신랄하게 비판했다가 도망 다니는 신세가 됩니다. 이후 강호를 떠돌던 그는 마침내 입산하여 스님이 되지요. 그의 법명은 법상法常, 호는 목계입니다.

어느 늦가을쯤이었을까요? 법상화상의 귀밑머리에도 서리가 하얗게 내리기 시작할 무렵이었을 것입니다. 어린 상좌승이 암자 앞 감나무에서 딴 감 몇 개를 쟁반에 담아 문을 열고 "스님, 감 드세요" 하고 불쑥 내밀었을 것입니다. 쏟아져 들어오는 빛 속에 감 여섯 개가 현현하는 그 순간, 법상화상은 미소를 지었을까요? 그리고 아무 말 없이 붓을 들었을까요? 아마 그러하지 않았을까요?

당나라 때 조주 스님에게 한 중이 물었습니다.
"조사가 서쪽에서 오신 뜻이 무엇입니까?"
조주가 말합니다. "뜰 앞의 잣나무."

『무문관無門關』* 37칙의 화두話頭입니다. 조사(달마)가 서

..............
● 중국 남송의 선승禪僧 무문혜개無門慧開가 지은 불서.

325

쪽에서 온 뜻을 묻는 것은 곧 불법의 진리가 무엇인가를 묻는 것입니다. 뜰 앞의 잣나무! 더 무엇이 필요합니까? 무한의 시공 가운데 바로 지금 여기, 뜰 앞에 잣나무가 있다는 것, 지금 여기 감 여섯 개가 있다는 것, 그밖에 무엇을 덧붙여야 하나요? 무궁한 무無 앞에서의 이 생생한 현전의 느낌! 〈육시도〉는 바로 그 느낌입니다. 한 선승의 황홀하고 쓸쓸한 묵희墨戱입니다.

〈육시도〉의 구도는 한 순간의 느낌처럼 지극히 단순합니다. 그러나 그 속에 무궁한 변화가 숨 쉬고 있습니다. 여섯 개의 감은 조금씩 형태와 먹의 농도가 다릅니다. 먹의 농담濃淡은 과실을 맺게 한 햇살과 비와 바람의 오랜 시간을 머금고 있습니다. 감의 배치를 보세요. 일렬로 늘어선 다섯 개의 감은 상호 미묘한 차이를 품고 있습니다. 여기에 열에서 빠져나온 하나의 감이 그 미묘한 차이에 조형적 구도와 리듬감을 부여합니다. 그러나 간지러울 정도로 아주 살짝만입니다. 단순함 속에서 변화의 율동을 함축하는 목계의 붓은 예사의 공력이 아닙니다. 사실 우리가 매 순간 갖는 느낌의 구조가 본래 그러한 듯합니다. 단순한 느낌 속에 삶의 무수한 체험과 세계의 복잡한 변화가 농축되어 있습니다. 극단적으로 말하면, 섬

광 같은 한순간의 느낌 속에 전 우주의 복잡계가 작동하고 있는 것이지요.

〈육시도〉의 감은 감이면서 우주이고, 순간이면서 영원이고, 적막한 침묵이면서 허공을 쪼개는 뇌성벽력입니다. 이 앞에서 여섯에 대한 상징적 의미를 찾는 구구한 해석들이란 얼마나 구차한 것입니까. 한번 뇌성벽력이 치면 산산이 흩어져버릴 터입니다. 〈육시도〉는 선禪적인 순간을 포착한 최상승의 선화禪畵입니다. 선은 상징이 아닙니다. 감은 무언가를 지시하거나 어떤 의미를 암시하는 것이 아닙니다. 그것은 지금여기 감이 있다는 우주적 사건을 생생하게 드러낼 뿐입니다. 감이 있다는 사실이 무슨 우주적 사건이냐고요? 그것이 감이든 '나'이든 꽃 한 송이든, 그 무엇인가가 지금 이 순간 여기있다는 것만큼 우주적인 사건이 도대체 어디 있단 말입니까?

盡日尋春不見春　진종일 봄을 찾았건만 봄은 없었네.

芒鞋踏遍隴頭雲　산으로 들로 짚신이 다 닳도록 헤매다

歸來笑拈梅花嗅　돌아와 뜰의 매화 향기에 미소 짓나니,

春在枝頭已十分　봄은 여기 매화 가지 위에 활짝 피었네.

중국의 이름 없는 한 비구니의 오도송으로 전해오는 선시입니다. 어디를 찾아 멀리 헤매는가요, 바로 여기 있는데.

목계는 선적 묵희를 즐기는 선승이지만 그러나 무엇보다 그는 탁월한 화가입니다. 〈팔팔조도叭叭鳥圖〉의 저 청신하면서도 공교한 선과 먹, 그리고 기가 막힌 공간 처리를 보세요. 마른 덩굴을 감고 있는 노송이 아래쪽에서 사선으로 화면을 분할하고 있습니다. 상투적인 비늘의 선묘가 아니라 붓끝이 갈라지도록 거칠게 선을 긋는 파필破筆을 사용함으로써 소나무의 질감을 실감 나게 표현하고 있습니다. 사선의 소나무 둥치에 새 한 마리가 앉아 있습니다. 새는 화면 대부분을 차지하는 거대한 여백(무無)을 응집하고 있습니다. 무를 품고 졸고 있군요. 아니 명상에 잠긴 것인가요? 상단 소나무 가지는 허공(무)에서 늘어뜨려져 무의 명상에 잠긴 새와 상응합니다. 솔방울의 짙은 먹 또한 새의 농묵과 상응하고 있지 않습니까? 화면의 모든 형상은 따로따로인 듯하지만 실은 하나의 소나무로 이어져 있습니다. 여백을 품고서 끊어지면서 이어지고 이어지면서 끊어지는 공간의 긴장감이 참으로 절묘합니다.

다시 〈육시도〉로 돌아갑시다. 그리고 이제 내가 여섯 개의 감과 만난 조금 다른 체험을 얘기하고 싶습니다. 여섯 개의

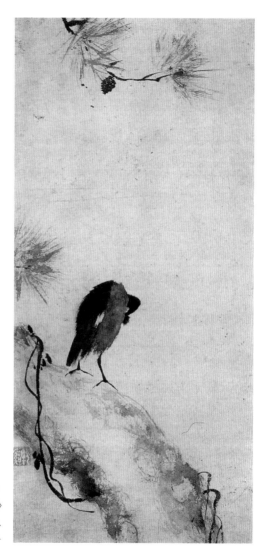

목계, 〈필팔조도〉
남송, 종이에 수묵, 78.5×39cm,
도쿄 오조미술관.

감을 가만히 들여다보면 당신도 그 기이한 시선의 운동을 실감하게 될 것입니다. 우리 망막에는 표면에 고루 퍼져 있으면서 조그만 빛에도 민감하게 반응하는 간상체와 망막의 중심에 조밀하게 모여 초점을 형성하는 추상체가 있습니다. 추상체가 형상을 보는 데 최적화되어 있다면, 간상체는 배경을 보는 데 최적화되어 있습니다. 추상체가 유有의 감각이라면 간상체는 무無의 감각이라 할 수 있지요.

자 그러면 추상체를 최대한 작동하여 〈육시도〉를 봅시다. 가운데 농묵으로 그려진 감에 시선의 초점을 맞추면 검은 감은 미구에 우주의 모든 질량을 응축하는 듯 화면의 중량을 지배합니다. 그때 간상체에 의해 포착되는, 담묵의 선묘로만 그려진 좌우의 두 감은 대조적으로 모든 중량이 빠져나가버리는 흰 구멍이 됩니다. 좌우 끝의 두 감은 무의 여백으로 들어가는 문이 되지요. 재빨리 시선을 좌우로 가져가면 이번에는 가운데 검은 감이 오히려 구멍이 됩니다. 이제 그것은 중량을 실은 실체가 아니라 모든 중량을 빨아들이면서 어디론가 한없이 빠져들어가는 검은 구멍, 블랙홀입니다. 우리의 시각은 이 검은 구멍과 흰 구멍 사이를 한없이 헤매기에 이르고, 급기야 여섯의 감 모두가 있음과 없음 사이에서 진동하기 시작

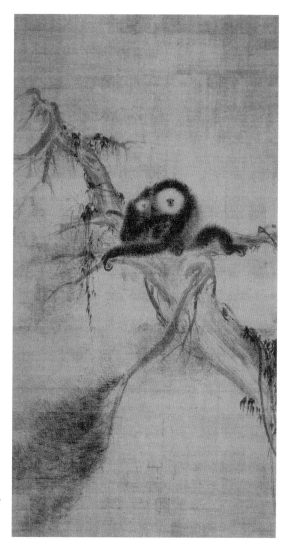

목계, 〈송원도松猨圖〉
남송, 종이에 수묵, 173.3×98.8cm,
교토 다이토쿠지.

합니다. 이때는 주로 간상체가 작동하는 것입니다. 노자는 이러한 유와 무 사이의 진동을 '황홀恍惚'이라고 했습니다.(『노자』14장) 노자에게 있어서 '황홀'은 세계의 실상입니다. 불가에서는 그것을 '색즉시공色卽是空'이라고 합니다.

無狀之狀　형상 없는 형상

無物之象　사물이 없는 이미지

是謂恍惚　그것을 황홀이라고 한다

지그시 반쯤 감은 참선이나 명상의 시선은 추상체가 아니라 간상체의 시선입니다. 추상체는 우리 몸을 긴장하게 만들고 간상체는 이완하게 만듭니다. 우리도 마음의 긴장을 풀고 몸을 이완해 추상체의 초점 투시가 아니라 간상체의 여백의 시선으로 〈육시도〉를 보아야 합니다. 그때 우리는 이 단순한 여섯 개의 감이 무의 무궁한 함축과 유의 간결한 생생함을 동시에 보여주는, 그 형상 없는 형상의 '황홀'을 체험하게 될 것입니다.

목계의 〈육시도〉는 최상승의 선화입니다. 그것도 선禪의 주변을 설명하는 것이 아니라 단도직입, 한 방의 직관으로 선

의 중심을 적나라하게 드러내고 있습니다. 여섯의 개의 감은 하나하나가 모두 임제의 할이요, 덕산의 봉*입니다. 정구업진언!

● 임제 선사는 사람만 보면 '할'이라고 소리 지르고 덕산 선사는 사람만 보면 몽둥이를 휘둘렀다고 한다. '할'은 큰소리를 버럭 질러 한순간에 무명번뇌를 타파하는 행위다. 큰소리나 몽둥이는 모두 깨달음을 열기 위한 선의 방편들이다.

양해의 〈이백행음도〉

유한과 무한 사이에서 정신을 얻다

⊙

양해, 〈이백행음도〉
남송, 종이에 수묵, 81.1×30.5cm,
도쿄 국립박물관.

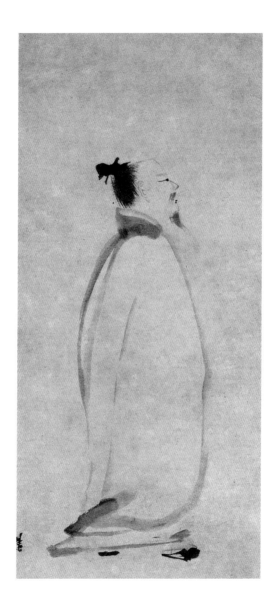

⊙

시인의 몸은 공기처럼 가벼워서 금세라도 기화해버릴 것 같습니다. 그는 막 허공의 노래가 되려 합니다. 양해梁楷(12세기 말~13세기 초 활동)의 〈이백행음도李白行吟圖〉에서 이백은 전설의 녹슨 시간을 대뜸 가로질러 와서 홀연히 우리 앞에 소요하고 있습니다. 그리하여 원색의 욕망으로 마구 채색된 우리들의 시선을 조용히 씻어냅니다. "달아 달아 밝은 달아 이태백이 놀던 달아." 먼지 쌓인 마음의 축음기에서나마 이런 노래를 들을 수 있다면 아직은 행복한 시대입니다.

양해는 남송 시대의 대표적인 궁정화원 화가입니다. 그러나 그는 술을 좋아하고 탈속의 기상이 있어 스스로 양풍자梁風子(미친 사람이라는 의미)라 칭하고는 청산의 도사들과 사귀고 선승들과 교유했습니다. 그림 솜씨를 인정받아 화원의 대조가 되고 왕으로부터 금대를 하사 받기에 이르렀지만, 어느 날 금대를 벽에 걸어둔 채 표표히 화원을 떠나버립니다. 그 뒤로 그의 종적은 묘연했습니다. 금칠을 한 허리띠인 금대를 받는다는 것은 영국식으로 말하자면 계관시인이요, 요즘 식으로 말하자면 국민가수쯤으로 인정받았다는 뜻이지요. 그러

나 권력과 명예라는 천하장사를 안다리로 후려칠 수 있는 이런 사람이 아니고서야 어떻게 〈이백행음도〉와 같은 그림이 가능하겠습니까.

 이백은 역사와 전설의 양면을 가지고 있습니다. 역사 속의 그는 의외로 상당한 정치적 야심과 세속적 욕망을 가진 사람입니다. 여기서는 아무래도 구린내를 감출 수 없습니다. 그러나 이백은 역시 전설이어야 합니다. 음흉한 권력가인 환관 고력사에게 신을 벗기게 하고, 현종의 애첩 양귀비에게 벼루를 들고 서 있게도 하는 안하무인의 기인이어야 합니다. 술을 마시다가 문득 고개를 들어보니 달만 취하지 못하고 창백하게 떠 있는 것을 보고는 하늘로 술잔을 날려 달을 취하게 만들었다는 고사성어, '비상취월飛觴醉月'의 시인이어야 합니다. 술에 만취하여 채석강에 비친 달을 잡으려고 뛰어들었던, 그리하여 달을 따라서 영영 다른 세계로 떠나버린 그런 초현실적인 적선謫仙 말입니다. 누가 이백을 그릴 수 있겠습니까? 양해, 그가 아니라면 말입니다. 두보는 「음중팔선가飮中八僊歌」에서 이렇게 이백의 모습을 우리에게 전하고 있습니다.

　　李白一斗詩百篇

이백은 술 한 말에 시 백 편을 지으면서

長安市上酒家眠

장안 거리 술집에서 낮잠을 잔다.

天子呼來不上船

천자가 불러도 배에 타지 아니하고

自稱臣是酒中仙

나는 '술 즐기는 신선'이라고 껄껄 웃어버린다.

이백은 고개를 약간 들고 있습니다. 이는 먼 곳을 바라보는
자의 자세입니다. 그의 평생 벗이었던 달을 보고 있는 것일
까요? 영원한 시의 세계를, 어쩌면 그가 쫓겨났던 아득한 선
계를 바라보고 있는 것일까요? "술 석 잔에 대도와 통하고 /
술 한 말에 대자연과 합일하나니[三盃通大道 一斗合自然]." 시
를 읊조리며 아득한 곳을 향하는 순간, 영원과 찰나가 교차하
며 유한과 무한이 교차하는 순간의 한 걸음을 양해는 절묘하
게 포착합니다. 이 그림의 진짜 맛은 얼굴 아래 마른 붓으로
단번에 그은 도포의 선에 있습니다. 무한과 유한의 만남을 양
해는 일필로 내리쳤습니다. 여기서 조금만 빗나가도, 잠시만
지체해도 무한은 무한대로 유한은 유한대로 흩어지고 맙니

다. 일체의 세부를 생략한 마른 선 몇 획에 의해서, 무한한 여백을 품은 그 선의 기세에 의해서, 이백의 파란만장한 생애와 전설과 미학과 정신이 생동하게 됩니다. 그리하여 배경뿐만 아니라 그 흔한 시구절 하나 써넣지 않은 화면의 텅 빈 여백은 오히려 스스로의 내적 활력으로 충만합니다.

"먹 아끼기를 금같이 하라[惜墨如金]." 붓질을 많이 하지 않고 먹을 적게 묻힌 마른 붓으로 자유분방하고 빠른 속도로 그리는 기법, 이것이 〈이백행음도〉에서 탁월하게 성취되고 있는 양해의 감필화법입니다. 양해가 화원 대조가 되고 금대를 받았다는 것은 당시 화원의 화풍인 공필의 정교한 사실적 화법에 일가를 이루었음을 의미합니다. 양해는 인물, 산수, 도석道釋, 귀신 등 모든 분야에 능했습니다. 화원 내의 사람들이 그의 정교한 묘사력에 존경을 표했습니다. 그러나 그를 역사가 기억하도록 만든 것은 화원 내에서 분노와 조롱의 대상이 되곤 했던 감필화법의 작품들이었습니다.

공필에서 감필로의 변화는 당시 새롭게 등장하던 문인화 그리고 선禪과 노장 사상의 영향 때문으로 짐작됩니다. 선과 노장은 모두 채워져 있기보다 비워진 것을 선호합니다. 붓이 닿는 곳을 실實이라 하고 여백을 허虛라 한다면 양해의 기법

은 실을 적게 하고 허를 많게 하는 것입니다. 그리하여 허가 실을 이기게 함으로써 형상을 넘어선 무궁한 의미를 낳고자 하는 것입니다. 그렇게 '형상을 넘어선 형상[象外之象]'이 가능해집니다. 그의 〈육조절죽도六祖截竹圖〉를 보면 최소한의 붓질을 통해서 주로 '없음[無]'을 장기로 내세우는 육조 혜능의 가풍을 이미지화하고 있습니다. 육조는 대나무의 가지를 쳐내고 있는데 남은 두 가닥 잔가지가 그 일련의 과정을 실감나게 합니다. 선도 인물의 동세를 정확하게 포착하면서 마치 마디를 가진 대나무처럼 그어졌습니다. 가지가 다 잘리고 속이 빈 대나무, 허가 실의 중심을 이루는 대나무, 혜능의 정신입니다.

유한과 무한 사이로 가로지르는 〈이백행음도〉의 선과는 달리 흠뻑 젖은 먹이 만들어내는 '상외지상'을 그의 다른 그림 〈발묵선인도潑墨仙人圖〉에서 만날 수 있습니다. 〈발묵선인도〉의 선인은 기이합니다. 머리가 훌렁 벗겨지고 이마가 불쑥 튀어나왔으며 (믿기지 않겠지만 튀어나온 이마는 신선의 다양한 표식 중 하나랍니다.) 배가 불룩 나온 선인의 모습은 몹시 우스꽝스럽고 추합니다. 발묵으로 그려진 옷은 누추한 느낌이 완연합니다. 화제가 선인이니 선인인가 싶은 거지, 이건 숫제 비렁

양해, 〈육조절죽도〉
남송, 종이에 수묵, 72.2×31.5cm,
도쿄 국립박물관.

양해, 〈발묵선인도〉
남송, 종이에 수묵, 48.7×27.7cm,
대북 고궁박물원.

뱅이입니다. 금세 악취가 코를 찌를 것만 같지 않습니까? 그러나 옛 동아시아인들은 여기서 혼돈의 술기를 맡았습니다. 그리고 술기에서 세속에 얽매이지 않는 자유로운 정신을 보았습니다. 물기를 머금은 발묵이 이러한 취기를 효과적으로 드러냅니다. 그림의 상단에 제화시가 적혀 있지요. 훗날 이 그림을 소장하게 된 청의 건륭제가 써넣었습니다.

地行不識名和姓
지상에 사는 신선. 이름도 성도 모르지만
大似高陽一酒徒
흡사 고양의 술꾼과 닮았네.
應是瑤臺仙宴罷
요대의 신선들 연회는 끝났을 텐데
淋漓襟袖尙模糊
풀어헤친 옷에는 아직도 술기가 배어 있구나.

고양의 술꾼은 진말秦末의 변론가인 역이기酈食其를 말합니다. 술을 좋아했던 그는 유방劉邦이 찾아왔을 때 "나는 고양의 술꾼일 뿐이다" 하고 말했다지요. 나중에 유방을 도와

343

큰 공을 세우지만 끝내 끓는 물에 삶기는 형을 받고 죽었습니다. 훗날 호주가들이 흔히 자신을 '고양의 술꾼'이라고 칭하곤 했습니다. 요대는 신선들이 노니는 누대입니다.

양해의 감필은 한 인물의 삶과 내면의 정신을 형상과 형상 너머의 형상으로 환기해내는 사의寫意적인 전신傳神을 성취했습니다. 그리고 전신을 넘어서 아무것에도 구속되지 않는 일필逸筆의 경계에 이르고 있습니다. 〈이백행음도〉는 형상의 세부적 묘사를 생략함으로써 그 너머에 있는 것을 불러냅니다. 그리하여 환기되는 것은 어찌지 못하는 열정인가요, 광막한 정신인가요, 아니면 하나의 이미지로 포착할 수 없는 우주적 힘의 출렁거림인가요? 우리는 이것을 '감춤의 미학' 혹은 '빼기의 미학'이라고 불러도 좋을 듯합니다. 빼기는 오히려 화면을 충만하게 합니다. 이백의 여백은 모든 소리와 빛깔이 감응하고 화해하는 조용한 달빛의 뜰입니다. 오늘은 술 한 잔에 꽃이 피는(이백, 「산중대작山中對酌」), 자연과 인간이 감응하는 이백의 뜨락을 거닐고 싶습니다.

　兩人對酌山花開
　두 사람 마주 앉아 술 마시는데 산에는 소리 없이 꽃이 피네.

一杯一杯復一杯

한 잔 한 잔 다시 또 한 잔

我醉欲眠君且去

나는 취해서 자려하니 그대는 돌아가도 좋으리.

明日有意抱琴來

내일 다시 오실 양이면 부디 거문고를 안고 오시라.

예찬의 〈용슬재도〉

극한의 적막을 여는 정신의 풍경

예찬, 〈용슬재도〉
원, 종이에 수묵, 74.7×35.5cm,
대북 고궁박물원.

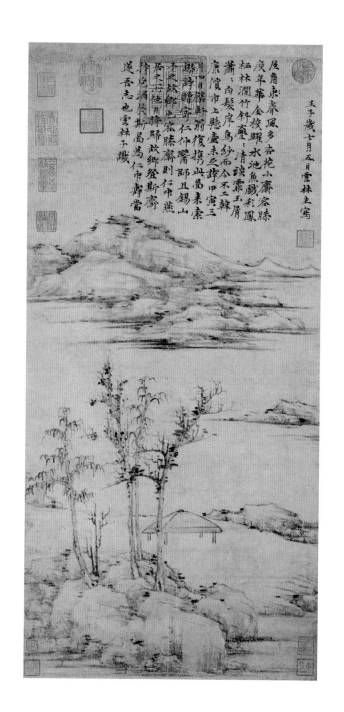

壬子歲十月五日雲林生寓

屋角東春風多杏花小齋容膝
庚年華金梭躍水池魚戲彩鳳
栖林澗竹斜蓋蕭蕭角岸烏紗
而今不二韓蕭蕭角岸烏紗清談霏玉屑
廬瀆市上懸壺未之詳甲寅三
月一日偶然前復振此當未索
聯詩贈寄仁仲醫師且錫山
一見故鄉吝陳齋則仲壽燕
居之告德月将師政鄉登斯齋
持危酒伴斯昌為仁仲壽當
嵯吾志也雲林子識

⊙

우리는 모종의 경계의 끝, 혹은 그 너머 미지의 영역에 들어선 것입니다. 우리 미의식을 순식간에 뒤흔드는 황량한 들녘 한가운데 우리는 던져졌습니다. 여기에서 도대체 형상이란 무엇이고, 본다는 것은 또한 무엇이란 말인가요? 예찬倪瓚(1301~1374)의 〈용슬재도容膝齋圖〉, 이 적막한 공간을 방황하는 일은 스산하고 당혹스럽습니다. 이곳은 산수화의 구경究竟인가요, 폐허인가요?

원나라 말, 예찬은 물의 지방 강소성의 무석無錫에서 대지주의 아들로 태어납니다. 이 부잣집 금수저 자제는 다른 것에 도무지 취미가 없었습니다. 오직 독서와 시 짓기, 서화書畫만을 좋아할 뿐이었습니다. 아버지와 형이 죽고 자신이 재산을 물려받자 그는 집 안의 '청비각淸閟閣'에 전국의 시인 묵객들을 초빙하여 시와 그림으로 교유하기 시작합니다. 그러던 어느 날, 무슨 이유에선지 전 재산을 친척과 친구들에게 모두 나누어 주고는 가족을 데리고 배 한 척으로 홀연히 방랑길을 떠납니다. 제국의 몰락을 재촉하는 홍건적의 난이 들불처럼 전국으로 퍼져나가고 있을 즈음의 일입니다. 그것은 소주蘇州

태호 근처, 물 위에 배를 띄우고 떠도는 20여 년, 궁핍하고 외로운 방랑의 시작이었습니다.

오랜 방랑이 그를 늙고 지치게 만들었을 때, 그는 지인의 부탁으로 한 풍경을 그리게 됩니다. 몇 획의 마른 선만이 아슬아슬하게 유有와 무無 사이를 흐를 뿐 화제도 없는 풍경이었습니다. 뒷날 지인이 그 그림을 다른 사람에게 선물하려고 하니 글을 한 편 써넣어 달라고 다시 찾아왔을 때 이 풍경은 비로소 〈용슬재도〉가 되었습니다. 그 다른 사람은 고향 무석의 용슬재 주인이었던 것이지요. 예찬은 그림 속 글에 죽기 전 고향에 가서 용슬재에 올라 이 그림을 다시 볼 수 있기를 바란다고 써놓고 있습니다. 스산한 물가에는 한 선사(천동정각天童正覺)의 임종게臨終偈가 떠도는 듯합니다.

夢幻空花 몽환의 허공 꽃

六十七年 육십칠 년에

白鳥煙沒 흰 새 날아가고 물안개 걷히니

秋水天連 가을 물이 하늘에 닿았네.

예찬은 황량한 들녘 같은 자신의 그림에서 무엇을 보았던

것일까요? 아내는 죽고, 자식들은 흩어지고, 그렇게 홀로 남은 정처 없는 방랑, 그 끝인 죽음의 그림자를 자기 그림에서 언뜻 보았던 것이 아닐까요? 프랑스의 철학자 들뢰즈의 말처럼 진정한 예술가란 그들에게 말없는 죽음의 표지를 달아주는 그 무언가를 본 사람이던가요? 그리고 얼마 있지 않아 예찬은 고향의 친척집에서 쓸쓸히 생을 마감합니다. 소망대로 그는 고향에서 〈용슬재도〉를 다시 보았을까요? 예찬이 죽은 뒤 강남 사대부들 사이에서는 예찬의 그림을 한 점쯤 소장했는가 아닌가로 인품의 청탁을 가늠했다고들 합니다.

고요한 적막감으로 가득 찬 〈용슬재도〉는 셀 수 있을 정도로 툭툭 찍은 약간의 미점米點˙을 빼면 모두 마르고 담담한 붓으로 그려졌습니다. 전경과 후경을 나누는, 화면에서 가장 큰 공간을 차지하는 강의 수면에는 붓이 거의 닿지 않은 채 비어 있습니다. 산과 강과 나무, 그리고 인적이 없는 정자, 그뿐입니다. 화려한 색채도, 세련된 기교도, 힘이 넘치는 용필도 보이지 않습니다. 붓은 아무 욕심이 없는 듯 메마르고, 형

...........

˙ 수묵산수화에서 점법點法의 일종이다. 붓을 옆으로 눕혀서 찍어 산의 수목을 표현한다. 북송의 미불米芾, 미우인米友仁 부자가 창시하여서 미점이라 한다. 발묵적인 성격이 강하며 물과 안개가 많은 강남산수의 전형으로 양식화되었다.

350

상들은 고요하고 성기어서 청량하고 소쇄瀟灑한 공기로 쓸쓸하게 차 있는 듯합니다.

　구체적인 계절은 여기에서 아무런 의미도 없습니다. 그럼에도 분명 용슬재의 기운은 만추晚秋의 기운인 것 같습니다. 가을의 금기金氣, 맑은 쇳소리, 그러나 울리지 않고 고여 있는 울림, 건드리면 쩡하고 금이 갈 듯한 적막의 소리가 들리지 않습니까? 텅 빈 강, 저 속에 서면 침묵의 소리로 귀가 먹먹할 것만 같습니다. 전경의 메마른 나무들이 그 적막에 머리를 잠그고 있습니다.

　형체들은 극도로 간소화되고 화면은 여백으로 충만합니다. 동시대 탁월한 테크닉의 소유자였던 왕몽과는 서로 극단을 이룹니다. 왕몽이 '빽빽함[密]'의 극치라면 예찬은 '성김[疏]'의 극치입니다. 그러나 두 사람은 서로를 경외했습니다. 〈송하독좌도松下獨坐圖〉는 두 위대한 화가의 역사적인 만남의 현장입니다. 예찬이 그린 그림에 왕몽이 점과 획을 더했습니다. 왕몽의 복잡함과 비교한다면, 예찬의 화면은 너무나 소략하고 필획은 '일필초초逸筆草草(한두 번의 붓질로 대략 그림)'하여 소박하고 졸렬해 보이기조차 합니다. 그러나 우리는 "위대한 기교는 졸렬해 보인다[大巧若拙]"는 노자의 말을 상기해

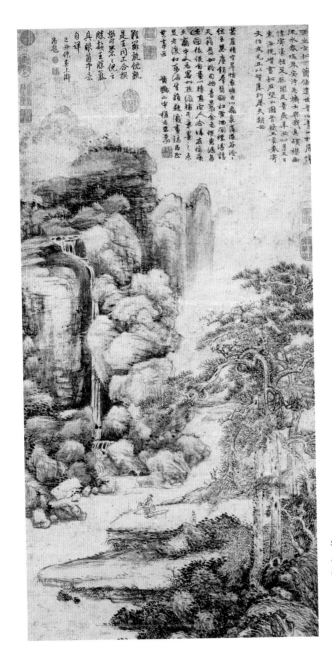

⊙

왕몽과 예찬 합작, 〈송하독좌도〉
원, 종이에 수묵, 119.9×56.1cm,
대북 고궁박물원.

야 합니다. '대교약졸'은 서구의 미학에서는 찾아볼 수 없습니다. 그것은 동아시아 정신의 정수를 담은 동아시아 미학의 비밀 전언입니다.

왜 당신 그림은 사물과 닮지 않았느냐는 사람들 질문에 예찬은 이렇게 대답하곤 했습니다. "나의 가슴속에 있는 속된 것에 구애받지 않는 기운[胸中逸氣]을 드러내려 했을 뿐이다." 가슴속 일기逸氣로 그려진 그의 그림은 일격逸格의 최고봉입니다. 그래서 명의 왕세정王世貞은 "송의 그림은 모사하기 쉽고, 원의 그림은 모사하기 어렵다. 그래도 원의 그림은 배울 수 있지만, 오직 예찬의 그림만은 배울 수 없다"고 하였나 봅니다. 그 일기의 정신은 아무도 흉내 낼 수 없다는 것이지요. 그런데 예찬의 〈용슬재도〉를 보면서 문득 친숙한 그림 한 점이 섬광처럼 떠오르지는 않습니까? 추사 김정희의 〈세한도歲寒圖〉 말입니다. 예찬의 쓸쓸한 일기, 그 정신의 풍경을 여기서도 만날 수 있습니다.

속기를 싫어한 예찬은 자주 목욕을 했다고 합니다. 그래서 어떤 미술사가는 그가 병적인 결벽증은 아닌지 의심하기도 하지요. 그 의심은 상당히 일리가 있습니다. 결벽증을 가진 예찬은 물의 정화력을 믿었던 것일지 모릅니다. 혹시 그는

去年以晩學大雲二書寄來今年又以
藕畊文編寄來此皆非世之常有購之
千万里之遠積有年而得之非一時之
事也且世之滔々惟權利之是趨爲之
費心費力如此而不以歸之權利乃歸
之海外蕉萃枯槁之人如世之趨權利
者太史公云以權利合者權利盡而交
踈君亦世之中一人其有超然自拔於
滔々權利之外不以權利視我那
太史公之言非耶孔子曰歳寒然後知
松柏之後凋松柏是毋四時而不凋者
歳寒以前一松柏也歳寒以後一松柏
也聖人特稱之於歳寒之後今君之於
我由前而無加焉由後而無損焉然
前之君無可稱聖人之特稱非徒爲後凋
之貞操勁節而已亦有所感發於歳寒之
時者也烏乎西京淳摩之世以汲鄭之
賢賓客與之盛衰如下邳榤門迫切之
極矣悲夫阮堂老人書

자신의 부유한 재산과 어지러운 시대에 대하여 지식인으로서
어떤 죄책감을 느꼈을까요? 그리하여 더러움을 씻기 위해 목
욕을 하듯이, 자신의 허물을 정화하기 위해 모든 것을 버리고
강과 호수의 물을 떠돈 것은 아닐까요? 알 수 없습니다.

　화면에는 바람도 없고 인적도 없습니다. 여기는 원근법도
없는 절대 공간입니다. 모든 시선은 사라지고 정자가 하나 있
을 뿐입니다. 장자는 마음을 '신령한 누각[靈臺]'에 비유한 적

김정희, 〈세한도〉

조선(1844년), 종이에 수묵, 23.3×108.3cm, 개인 소장.

이 있습니다. 시선은 사라지고 시선을 거둔 텅 빈 마음 하나가 거기 고요히 놓여 있을 뿐입니다. 형상과 시선의 분별이 사라지는 무아지경無我之境이 만들어내는 적막감! 일본의 미학자 킴바라 세이고金原省吳는 어찌하지 못하는 적막에 다다라야만 비로소 그 예술은 구경역究竟域에 다다른 것이라고 했습니다. 예찬의 적막은 이 구경의 적막입니다.

이 구경의 적막을 응축하고 있는 것이 있습니다. 전경의 나

무들 가운데 고사해버린 작은 나무 한 그루! 예찬의 그림에서는 늘 전경의 나무들이 그림의 표정을 이루곤 합니다. 그의 그림에서 가끔 큰 나무 옆에 왜소하고 마른 나무가 등장하긴 하지만 이 그림에서처럼 완전히 고사한 듯한 나무는 없었습니다. 그는 화제를 쓰기 위해 〈용슬재도〉를 다시 보면서 자신도 전율하며 이 나무를 발견했던 건 아닐까요? 말없는 죽음의 표지를 달아주는 그 무언가를, 자신의 죽음에 대한 예감을 말입니다. 그리고 마지막으로 혼자 조용히 고향을 떠올렸을 것입니다.

동기창董其昌은 예찬의 그림을 '고담천연古淡天然(예스럽고 담박하며 꾸밈이 없이 자연스러운 것)'이라고 평가했는데, 이러한 예술의 풍격이 바로 평담입니다. 북송의 시인 매요신梅堯臣은 한 시에서 이렇게 선언하고 있습니다.

作詩無古今　시를 짓는 데는 고금이 따로 없이
唯造平淡難　오직 평담하게 짓는 것이 어렵다.

무미한 평담은 우리 시선을 내면의 의식으로 바꾸어 형상 너머 무한한 정신의 풍경을 엽니다. 〈용슬재도〉의 이 메마른

평담은 원대 문인화에 나타난 '정신의 풍경'의 한 극한 지점입니다.

팔대산인의 〈병화〉

존재의 가지 끝에 피운 꽃 한 송이

⊙

팔대산인, 〈병화〉(《안만책》 첫 번째 그림)

청(1694년), 종이에 수묵, 31.8×27.9cm,

교토 천옥박물관.

⊙

스무 점의 그림이 담긴 책의 표지에 화가는 큰 글씨로 '안만 安晩'이라고 썼습니다. '평온한 저묾' 혹은 '평온한 저녁'이란 뜻입니다. 평온한 안식의 저녁이란 말년에 이른 화가가 오랫동안 소망해온 것이었습니다. 사실 화가는 여러 번 발광했었습니다. 문 앞에 벙어리 '아啞' 자를 크게 써 붙이고 며칠을 말을 안 하는가 하면, 문득 감정이 극도에 달해 미쳐 크게 웃다가 또 하루 종일 통곡하기도 했습니다. 화가가 승려 신분으로 있던 어느 밤, 승복을 찢어 태우고 저잣거리를 돌아다니며 술을 마셨습니다. 술을 마시면 곧 취했고, 취한 채 그림을 그렸습니다. 중국 회화사에서 가장 신비로운 기인 주탑朱耷, 흔히 사람들은 그를 팔대산인八大山人(1626?~1705?)이라고 불렀습니다. 팔대산인은 청대 초기, 전통주의자인 사왕四王(왕시민, 왕감, 왕원기, 왕휘)과는 달리 주체적 개성을 추구했던 네

...............
● 사왕은 청초에 동기창을 계승하여 전통적 양식을 철저히 준수한 전통주의자들이었다. 반면 사승은 전통적 양식에 구애받지 않고 자기만의 개성을 추구한 네 명의 승려 화가인 석도, 석계, 홍인, 팔대산인을 지칭한다. 화단의 주류는 사왕이었지만 훗날 미술사의 흐름에 끼친 영향은 사승이 훨씬 광범위하고 심대하다.

명의 승려 화가인 사승四僧*의 한 사람입니다.

　그의 《안만책安晩冊》 첫 장을 펼치면 바로 이 〈병화瓶花〉를 만나게 됩니다. 평온한 저녁에 만나기에는 뭔가 수상한 화병입니다. 온몸에 금이 가 있습니다. 금세라도 와르르 무너져버릴 것만 같은 못생긴 작은 병에 고개를 갸웃 숙이며 꽂혀 있는 것은 난화蘭花 한 줄기입니다. 이 〈병화〉를 보면서 문득 고흐의 〈구두〉가 연상된 것은 왜일까요? 아마 고흐와 팔대산인이 모두 광증을 앓았고 게다가 마침 화병의 모양이 고흐의 〈구두〉와 형태상 유사했기 때문일 터입니다.(그리고 다른 한 이유는 나중에 밝힐까 합니다.) 고흐의 구두는 한 켤레이지만 팔대산인의 화병은 하나이고 꽃도 한 송이여서 더욱 적막합니다. 철학자 하이데거는 농부의 낡고 구겨진 신발 한 켤레만이 그려진 고흐의 〈구두〉에서 대지의 습기와 풍요로움을, 저물녘 들길의 고독을, 대지의 소리 없는 부름을, 노동의 고단함과 기쁨을, 생과 죽음의 전율을 감동적으로 냄새 맡습니다. 그러나 팔대산인의 〈병화〉는 대지와의 연관을 잃어버렸습니다. 난화의 꽃대는 대지에서 뽑힌 채 병에 덩그러니 꽂혀 있을 뿐입니다. 병은 적막하고 무한한 우주 한가운데 던져져 있습니다. 수수께끼를 품은 신호처럼.

⊙

고흐, 〈구두〉

1886년, 캔버스에 유채, 37.5×45cm,
반 고흐 미술관.

팔대산인은 명나라 황실 가문에서 태어납니다. 그가 소년이 되었을 때, 황실의 종실은 과거시험을 볼 수 없다는 것을 알고 과감하게 작위와 봉록의 세습을 포기합니다. 그리고 정식으로 과거시험에 응시합니다. 1차 시험에 합격하여 제생諸生이 되었을 때 그의 나이는 불과 15세였습니다. 그러나 소년은 이 시험이 명나라의 마지막 과거시험이 되리라고는 꿈에도 생각하지 못했습니다. 2차 시험을 준비하던 중 청에 의해 명이 붕괴해버립니다. 그의 하늘이 무너진 것입니다. 고향 남창南昌이 청나라 군대에 의해 함락되자 주탑은 산으로 숨어들어 승려가 됩니다. 야심만만했던 청년의 꿈은 날 수 없는 새가 되었습니다. 그것은 세속적 삶의 파산이었지만 그러나 예술가로서의 삶의 시작이기도 했습니다. 이제 그는 울분으로 미쳐서 울다가 웃다가 그리고 모든 것이 헛되다는 일체개공一切皆空의 법인을 등에 지고 헛되이 헛되이 묵희墨戱를 하는 것이었습니다.

〈병화〉의 화병은 마른 갈필로 삐뚤삐뚤하게 그려졌습니다. 화병의 윤곽선은 한 획으로 그어졌지만 솔개가 토끼를 낚아채는 쾌속의 일필휘지가 아니라 느리게, 비틀거리며 그어졌습니다. 마치 아픈 그의 삶처럼 말입니다. 그리고 화가는 화

병의 온몸에 금을 긋습니다. 화병은 부서져 있지만 아슬아슬하게 형태를 유지하면서 탈속적인 묘한 추상미를 느끼게 만듭니다. 어디인지 모르게 아리는 비애를 품고서 말입니다. 그 비애가 얼룩처럼 묻어 있는 먹으로 나타나고 있는 것일까요? 거기에 꽃 한 송이가 담겨 있습니다. 곁가지가 있는 꽃대의 모양을 보면 한란寒蘭의 종류인 듯합니다. 한란이라면 가을과 겨울에 피는 꽃이 아닙니까. 겨울을 견디는 꽃은 여백이 더 넓게 설정된 오른쪽 공간으로 휘어져 나가면서 살짝 고개를 숙이고 있습니다. 서툰 듯 고졸하면서 극도로 간결한 그 속에 무궁한 함축을 담는 팔대산인의 감필 화풍이 잘 나타난 그림입니다.

김춘수 시인은 꽃에 관해 서로 비교가 되는, 흥미로운 두 편의 시를 우리에게 남겼습니다. 잘 알려진 「꽃」과 「꽃을 위한 서시」*입니다. 하나의 몸짓에 지나지 않았지만 "내가 그의 이름을 불러주었을 때 / 그는 나에게로 와서 / 꽃이 되었다"(「꽃」)는 아름다운 개화와는 달리 「꽃을 위한 서시」에서는 전혀 다른 꽃을 보여줍니다.

● 김춘수, 『꽃의 소묘』, 백자사, 1959.

존재의 흔들리는 가지 끝에서
너는 이름도 없이 피었다 진다.
눈시울에 젖어드는 이 무명無名의 어둠에
추억의 한 접시 불을 밝히고
나는 한밤내 운다.

〈병화〉의 꽃은 아무도 이름 불러주지 않는 어둠(혹은 여백),
그 "존재의 흔들리는 가지 끝에서" 핀 꽃입니다. 누군가 불면
의 밤을 지새우며 운 울음을 품고 있는 꽃입니다. 그 '누군가'
는 아마 팔대산인 자신이겠지요. 그는 왜 〈병화〉를 《안만책》
의 첫 장에 그렸을까요?

 팔대산인은 서명으로 자신의 많은 호를 사용했습니다만,
만년에는 대체로 '팔대산인'이란 호를 사용합니다. 그는 자
신의 서명에 많은 함의를 담곤 했습니다. 《안만책》 여섯 번째
그림 〈팔팔조도叭叭鳥圖〉에도 보이는 '八大山人'이라는 서명
은 너무나 유명합니다. 그는 네 자를 압축함으로써 마치 '소
지笑之'로도 읽히고 '곡지哭之'로도 읽히도록 했습니다. 이것
은 매우 의도적인데, 그 자신의 시구 가운데 "웃어도 울어도
영원히 멈출 수 없다[無聊哭笑漫流傳]"처럼 그의 가슴속에 맺

팔대산인, 〈팔팔조도〉
《안만책》여섯 번째 그림)

힌 세상에 대한 냉소와 울분을 나타낸 것이지요.

〈병화〉의 왼쪽 상단에 있는 서명을 한번 보세요. 지금까지 어느 미술사가도 이 서명이 감추고 있는 비밀을 심각하게 고민한 사람은 없었습니다. 사실 서명은 중요한 암호입니다. 무슨 글자처럼 보입니까? 얼핏 두 자처럼 보이지만 사실은 '개상여흘个相如吃'이라는 네 자입니다. 그가 다른 곳에서는 거의 사용하지 않다가 유독 《안만책》에서 이 서명을 일곱 점의 그림에 사용하고 있다는 사실이 이채롭습니다. '个' 자는 "낱

개"라는 뜻입니다. '개상여흘'의 풀이는 "낱개로 된 모습이 말더듬이 같다"입니다. 뭔가 좀 묘하지 않습니까? 그는 '개산个山', '개산려个山驢'와 같이 '개' 자가 들어가는 호를 여럿 가졌습니다. 팔대산인은 자기 존재의 모습을 '개' 자로 표현했던 것은 아닐까요? 그가 그린 새들은 '개' 자처럼 하나같이 다리가 하나입니다. 〈병화〉의 꽃대도 한 줄기입니다. 모두 '개'인 것이지요. 그는 한 다리로 삶을 지탱하고 있습니다. 다른 한 다리는 잃어버린 것일까요? 아니면 어느 쓸쓸한 꿈자리, 어느 다른 세상에 딛고 있는 것일까요? 그 한 다리는 이 세상에 있으면서도 또한 있지 못하는 "존재의 흔들리는 가지 끝"을 보여줍니다. 그리고 그 모습은 하고 싶은 말을 제대로 하지 못하는 말더듬이 같습니다. 그의 광증 가운데 하나가 바로 벙어리나 말더듬이가 되는 것이었습니다. 말더듬이는 이 세계의 질서인 이름 체계의 경계선에서 방황합니다. 그의 '안 만', 평온한 저녁은 이러한 "무명의 어둠" 속에 피는 처연한 말더듬이 꽃 한 송이입니다.

'개상여흘'의 의미보다도 나를 더 유혹한 것은 그 글자의 형태입니다. 나만의 느낌인가요? 화병에 꽂힌 난화의 형태와 서명의 형태가 유사하지 않습니까? 한 가닥 연줄기의 끝에

한 다리로 선,《안만책》의 또 다른 그림인 〈연꽃과 작은 새〉(아홉 번째 그림)의 형태 역시 '개상여흘'이 아닌가요?《안만책》의 첫 그림인, 깨진 병에 담긴 한 줄기 난화, 〈병화〉는 바로 팔대산인의 서명인 것입니다. 그것은 그의 존재 증명이면서 동시에 부재 증명입니다. 한 다리의 새처럼, 그가 지상에 겨우 디디고 있는 한 발, 신발 한 짝입니다. 내가 고흐의 〈구두〉를 떠올린 다른 연유가 그것입니다. 고흐가 고단한 삶을 실었던 〈구두〉 한 켤레를 남기고 지상을 떠나버릴 수 있었을 때, 팔대산인은 화해하기 힘든 그의 지상을 한 다리로 끌고 견뎌야 했습니다. 그래서 그랬을까요? 양주팔괴의 정섭(호판교板喬)*은 팔대산인의 그림을 보고 그 느낌을 이렇게 술회하고 있습니다. "묵점은 많지 않고 눈물 점이 많도다[墨点無多泪点]."

　　팔대산인이 한 다리로 견딘 지상의 삶은 고단하고 가난했습니다. 그는 고독과 울분 때문에 술을 마셨고, 마실 술이 떨어지면 서첩과 그림을 들고 가서 술과 바꾸었습니다. 누군가

● 양주팔괴의 한 사람으로 화훼목석花卉木石을 잘 그렸으며, 특히 뛰어난 것은 난과 죽이다. 그는 대나무를 몹시 마르고 여위게 그렸다. 그 야윈 대나무는 바람을 타며 물질성을 벗어나 괴팍했지만 맑고 꼿꼿했던 자신의 정신세계를 보여준다.

팔대산인, 〈연꽃과 작은 새〉
(《안만책》 아홉 번째 그림)

술을 주고 종이를 펼쳐주면 흥이 올라 단번에 많은 그림을 그리기도 했습니다. 미천한 신분의 사람들은 그의 그림을 손쉽게 얻을 수 있었지만 권세가들은 만금을 내놓아도 그의 일획도 얻을 수가 없었습니다. 〈병화〉의 화병과 꽃에 그의 아픈 삶이 오롯이 서명되어 있습니다.

제백석의 〈철괴이〉

절름거리며 돌아보는 무애의 꿈

제백석, 〈철괴이〉
1927년, 종이에 채색, 133×33cm,
북경화원미술관.

葫蘆抛卻誰識神
寄萍堂上老人並題八硯
仙

⊙

그는 뒤를 돌아보고 있군요. 이 사내는 누구일까요? 머리카락은 헝클어져 덥수룩하고, 귀는 길고, 눈꼬리는 처져서 우수에 젖은 듯하고, 저잣거리에서 술 한잔을 얻어 마셨는지 얼굴은 불콰한데 시선은 어디를 향하는지 모호한 채로 뒤를 돌아보고 있는 사내, 그는 누구입니까? 영락없는 거리의 노숙자 모습 같은데 왠지 범상치 않습니다. 왜소한 등에는 조롱박이 걸려 있고 지팡이 하나를 들었네요. 이 거지의 성은 이씨입니다. 언제부턴가 사람들은 그를 '철괴鐵拐(쇠지팡이라는 뜻)'라고 불렀지요. 사실 그는 단순한 거지가 아니랍니다. 그는 동아시아 상상계에서 궁극의 존재인 신선입니다. 근대 중국 화단의 거장 제백석齊白石(1864~1957)이 그린 〈철괴이鐵拐李〉를 우리는 만나고 있습니다.

제백석은 호남성湖南省 상담현湘潭縣 작은 마을 가난한 농부의 아들로 태어났습니다. 그는 제대로 된 교육을 받지 못한 채 16세에 목공 일을 시작합니다. 빈한한 성장 과정은 화단에서 그를 오랫동안 제대로 평가받지 못하고 무시당하게 하는 상처였지만, 그를 위대한 작가로 만드는 필요조건이기도

했습니다. 어린 제백석은 나무에 꽃을 새기는 목공일을 하면서 혼자 그림 연습을 합니다. 어느 날 단골손님 집에서《개자원화보介子園畵譜》*를 발견하고 빌려 와서, 관솔불 아래 밤을 새워 베끼고 또 베꼈습니다. 20대에 전각에 빠져 훗날 일가를 이루기도 하지만 그 무렵 그의 필생의 관심은 그림으로 넘어가고 있었습니다. 이후 그림과 도장으로 생계를 꾸려가게 되는데 60세가 넘도록 그를 알아주는 사람은 거의 없었습니다. 북경에서 그는 비천한 시골 출신으로 격식도 모른 채 제멋에 그림을 그리는 화가 정도로 알려졌을 뿐이었습니다.

제백석은 〈팔선도八仙圖〉를 많이 그렸습니다. 그런데 60세 이후로는 여덟 명의 신선(종리권, 장과로, 한상자, 이철괴, 조국구, 여동빈, 남채화, 하선고) 가운데 철괴만을 그립니다. 아마 철괴는 인정받지 못한 그의 예술혼을 어루만져주는 그런 존재였나 봅니다. 도교와 신선의 세계는 동아시아 판타지의 보고입니다. 이 보물창고에 들어서면 『반지의 제왕』도 『해리 포터』도 유치해 보입니다. 무수한 신선 캐릭터가 동아시아 상

............

● 청나라 초 이어李漁(1611~1680?)가 펴낸 전 4집의 화보집으로서 일종의 미술 교과서이다. 산수·난죽·매국·화훼·영모·인물 등 화목이 체계적으로 잘 편집되어 있다.

상계에 출몰했지만, 그중에서도 철괴는 가장 매력적인 캐릭터였습니다. 이 중국 거지는 멀리 우리의 산대놀이에도 '눈끔적이'와 '연잎'이라는 등장인물로 슬쩍 자리 잡고 있으며, 연암 박지원도 저잣거리에서 보았던 철괴춤에 대한 감상을 남기고 있으니 대충 이 거지의 대중성과 스타성을 알 만하지 않습니까?

그에 얽힌 전설이 흥미롭습니다. 철괴는 본래 이씨 성을 가진 준수한 인물의 젊은 신선이었습니다. 어느 날 몸을 두고 혼만 유체이탈하여 신선 세계로 여행을 가게 되었지요. 떠나기 전에 그는 제자에게 7일이 지나도 깨어나지 않으면 자신의 몸을 화장하라고 당부했습니다. 6일째 되던 날, 제자는 고향의 어머니가 위독하다는 소식을 듣습니다. 6일이면 이미 사망한 것이라고 판단한 제자는 서둘러 스승의 몸을 화장하고 귀향해버립니다. 7일째, 신선이 돌아왔을 때 그는 자신의 몸이 사라졌음을 알게 되지요. 이 초짜 신선이 얼마나 황당했을까요? 그는 준수한 용모의 젊고 팽팽한 몸을 잃어버린 것입니다. 몸을 잃어버린 혼은 떠돌다가 들판에서 굶어죽은 거지를 발견합니다. 이제 이 추한 거지의 몸이 그의 몸이 되는 것이지요. 굶주린 거지의 몸을 일으킨 순간 그는 한 발을 쓸

수가 없음을 곧 알아차렸습니다. 절름발이 거지의 몸을 용납하는 순간, 그는 '철괴'가 됩니다. 그리고 그는 신선과 거지의 대립을 넘어서는 새로운 깨달음을 얻습니다.

많은 화가들에게 철괴는 인기 있는 소재였습니다. 원대 안휘顔輝의 〈이선상李仙像〉은 꽤나 유명하며, 조선의 심사정沈師正이 그린 〈철괴〉는 빼어난 수작입니다. 이들은 주로 정면상을 그렸습니다. 그런데 제백석은 철괴의 등을 그리면서 그가 우리를 돌아보게 만들었습니다. 그리하여 그는 철괴의 그 사연 많은 몸을 세부를 생략한 채 단 몇 줄의 필선으로 표현할 수 있었습니다. 거칠고 서툰 듯한, 아무 욕심이 없어 보이는 선은 양해의 〈이백행음도〉나 팔대산인의 선처럼 형상에 구애받지 않는 일필逸筆의 경지에 이르고 있습니다. 간결한 선은 여백을 품고 형상을 이루면서 형상을 넘어서려 합니다.

돌아본다는 것은 철괴가 이쪽과 저쪽의 경계에 있음을 보여주는 자세입니다. 몸은 저쪽을 향하지만 얼굴은 이쪽을 향합니다. 그는 가장 고귀한 신선이면서 가장 비천한 거지입니다. 그는 선계로 떠나버릴 수도 있지만 인간계를 떠나지 못하고 돌아보고 있는, 인간과 선계 사이의 망설임입니다. 그가 절름발이라는 것이 또한 양 세계 사이의 망설임을 상징합

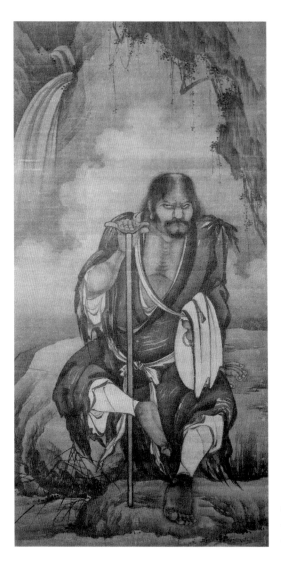

⊙

안휘, 〈이선상〉
원, 비단에 수묵, 146.5×72.5cm,
북경 고궁박물원.

심사정, 〈철괴〉
조선(18세기), 비단에 담채,
29.7×20cm,
국립중앙박물관.

니다. 절름발이 혹은 외다리가 종종 신화에서 두 세계에 걸쳐 있는 존재를 나타내는 모티프이기도 하다는 것을 우리는 팔대산인이 그린 외다리 새에서 이야기한 적이 있습니다.

철괴를 상징하는 지물은 조롱박과 지팡이입니다. 지팡이는 가늘고 약하게 그려졌지만 채색이 된 조롱박은 세부가 생략된 등에 걸려 있어 쉽사리 우리 주의를 끕니다. 조롱박은 단순한 장식이 아닙니다. 철괴는 밤이 되면 이 조롱박 속에 들어가 자곤 했다 합니다. 이 조롱박의 이미지 언저리에는 신화의 안개가 자욱하게 떠돕니다. 인류의 기원을 이루는 남매(복희와 여와)가 조롱박 속에 들어 있었다는 신화 같은 것들 말입니다. 지금도 중국 라후족Lahu은 조롱박을 종교적으로 숭배하는데, 조롱박은 시원적인 신성한 모태를 상징합니다. 제백석은 그림의 제시題詩에서 이렇게 말하고 있습니다.

葫蘆抛却　誰識神仙
조롱박을 던져버리면 누가 신선인 줄 알겠는가?

이 시에는 거지의 겉모습 때문에 사람들이 신선을 알아보지 못하는 것처럼, 볼품없는 출신과 신분 때문에 자기 작품의

진가를 알아보지 못하는 세상에 대한 화가의 원망과 냉소가 담겨 있습니다. 철괴의 표정이 왜 우울해 보이는지 이해될 듯합니다. 그러나 이미지는 시의 언어를 넘어섭니다. 철괴의 우울한 표정은 세상에 대한 원망이기보다 괴로움으로 가득 찬 세상에 대한 연민이자 염려(돌아봄)이며, 괴로움을 껴안은 채 그 너머를 보고 있는 표정은 혹 아닐는지요? 그의 시선은 우리를 보는 듯도 하고 우리 너머에 있는 그 무엇을 보는 듯도 합니다.

우리의 위대한 사상가인 원효도 조롱박과 관련이 깊습니다. 그가 파계했을 때 일입니다. 이인로는『파한집破閑集』에서 이렇게 기록하고 있습니다. "옛날에 원효대성이 백정 노릇 하고 술장사하는 시중 잡배들 속에 섞이어 지냈다. 한번은 목 굽은 조롱박을 어루만지며 저자에서 가무하고 '무애'라 한 일이 있었다." 무애無碍란 걸림이 없다는 뜻이니 신성과 세속, 계율과 파계라는 모든 분별과 대립을 넘어서버린 것입니다. 시원의 모태인 조롱박이 이 무애의 이미지요, 무애의 악기입니다. 원효의 무애춤은 곧 조롱박춤인 셈이지요. 철괴 역시 조롱박의 존재입니다. 철괴의 우울한 표정과 돌아보는 자세는 장바닥의 중생들과 신산고초를 함께하는 원효의 무애나

"번뇌를 껴안고 열반에 든다"는 유마거사의 불이不二* 법문을 보여주고 있는 것은 아닐는지요?

〈철괴이〉의 선은 서위나 팔대산인의 일필을 계승하지만 제백석은 그들이 갖지 못한 것을 가지고 있습니다. 언젠가 제백석이 배추를 잘 그리는 것을 알고 한 화가가 찾아와서 그 비법을 물은 적이 있습니다. 제백석은 "당신의 몸에는 소순기蔬筍氣가 없는데 어찌 나와 똑같은 그림의 효과를 나타낼 수 있겠소"라고 대답했습니다. '소순기'는 (문자적 의미는 채소나 나물의 기운이란 말이지만) 서민의 생활 속에서 우러나오는 정서적 기운을 말합니다. 서민 생활의 순박하면서도 생동감 있는 기운은 서위나 팔대산인에게 없는 것입니다. 제백석의 〈연봉청정蓮蓬蜻蜓〉에서 우리는 문사들의 고담스럽고 철학적인 가을이 아니라 생명의 활력을 머금은 서민적 정감의 가을을 만나게 됩니다. 잔물결 위에 솟아오른 꽃대 위에 연밥이 열렸습니다. 연밥에 앉은 잠자리는 생명의 정감과 활력으로 넘칩니다. 건드리면 금세라도 날아오를 것 같지 않습니까? 삶에서 우러나오는 미물에 대한 관심과 애정, 세심한 관찰이 만든 생동감입니다. 그러한 생동감은 그의 유명한 새우 그림에서도 잘 나타나고 있습니다. 소순기를 띤 일필화입니다.

제백석, 〈연봉청정〉
1938년, 종이에 채색, 42×30cm,
개인 소장.

제백석, 〈하蝦〉
1951년경, 62×32cm,
북경 중국미술관.

제백석은 만주사변 이후 북경성이 함락되자 북평예전 교수
직을 사임하고 칩거합니다. 북평예전에서 석탄 구입 전표를
보냈지만 괴뢰정부가 보낸 것은 어떤 것도 받지 않겠다고 거
절합니다. 그때 그의 그림은 이미 유명해져 있었습니다. 정부
요직의 사람들이 자주 그의 집 문을 두드렸지만 그를 만날 수
는 없었습니다. 그의 대문에는 "관직에 있는 사람에게는 그
림을 팔지 않는다"라는 글귀가 걸려 있었습니다. 제백석은
1957년 북경에서 조용히 생을 마감합니다. 그러나 그의 작품
은 신성과 세속의 고뇌를 함께 껴안았던 철괴와 같이 문인화
의 서권기에 서민의 생동하는 소순기를 담아 근대 회화의 영
역을 열게 됩니다.

................

● 현상 세계에서 서로 대립하는 것들이 근원에서는 둘이 아닌 하나라는 불교의 진리. 유마
거사는 열반과 세속의 번뇌가 둘이 아님을 보여주었다.

꼭 한번 보고 싶은
중국 옛 그림
중국 회화 명품 30선

초판 1쇄 인쇄 2017년 3월 9일
초판 1쇄 발행 2017년 3월 15일

지은이 이성희
펴낸이 연준혁
편집인 김정희
책임편집 김경은
디자인 송윤형

펴낸곳 로고폴리스
출판등록 2014년 11월 14일 제 2014-000213호
주소 경기도 고양시 일산동구 정발산로 43-20 센트럴프라자 6층
전화 (031)936-4000 팩스 (031)903-3895
홈페이지 www.logopolis.co.kr 홈페이지 logopolis@naver.com
페이스북 www.facebook.com/logopolis123 트위터 twitter.com/logopolis3

값 16,000원
ISBN 979-11-86499-50-4 03600

이 도서의 국립중앙도서관 출판예정도서목록(CIP)은 서지정보유통지원시스템 홈페이지(http://seoji.nl.go.kr)와
국가자료공동목록시스템(http://www.nl.go.kr/kolisnet)에서 이용하실 수 있습니다.
(CIP제어번호 : CIP2017006012)